사유하는 미술관

그림 속 잠들어 있던 역사를 깨우다

김선지 지음

# 사유하는 미술관

RHK
알에이치코리아

우리가 찍은 사진과 영상을 미래의 후손들이 본다면 어떤 반응을 보일까? 어쩌면 연구 대상이 되거나 교육 자료로 사용되거나 "옛날 사람들은 이랬다더라."라는 친구들 사이의 화젯거리가 될지도 모른다. 중요한 것은 우리의 일상이 담긴 자료 속에서 후손들이 우리의 이야기를 발견하고 그 속에서 유영할 수 있다는 점이다. 《사유하는 미술관》은 지금 이 순간을 살아가는 우리에게 그런 유영의 시간을 제공한다.

이 책은 단순히 아름다운 미술 작품을 소개하는 것을 넘어, 그 작품들 속에 담긴 다양한 개인과 사회의 이야기를 직조해낸다. 풍부하고도 집요한 각 작품에 얽힌 역사와 맥락, 다양한 에피소드들은 캔버스 너머의 세상을 해상도 높게 상상하도록 만들어준다. 덕분에 책의 제목이 말하듯 끊임없이 사유하게 하고, 더 나아가 우리가 살아가는 삶의 다양한 측면에 대해 깊게 성찰하게 한다.

예술의 재미가 끊임없이 이어지는 이야기에 있다고 믿는 분들에게

이 책을 추천한다. 친절하고도 깊이 있는 내용을 통해 어느 순간 작품 속에 몰입해 있는 스스로를 발견할 것이다. 이야기를 따라 책의 마지막 장을 덮고 나서, 다시금 책 속의 그림들을 마주하면 이전과는 다른 감정과 생각이 드는 그 재미를 이 책을 읽는 모든 이들이 느끼길 바란다.

오대우
널 위한 문화예술 대표

나의 전공은 현대사회론이다. 현대 사회에 대한 다양한 사회학적 분석을 가르친다. 강의 시간에 현대 사회 문제들을 깊이 있게 이해하기 위해서 학생들에게 미술 작품들을 소개해준다. 사회학자인 내가 보기에 회화는 시대를 기록하는 산물이자 그 시대를 넘어서려는 상상력이다.

김선지 작가의 《사유하는 미술관》은 그림이라는 프리즘을 통해 역사라는 스펙트럼을 펼쳐 보인다. 저자는 그림이 색채로 표현되고 눈으로 감상하는 역사책이라고 말한다. 전적으로 동의한다. 회화는 역사와 분리되지 않는다. 그것은 역사 속에 진행된 개인적 삶의 흔적을 증거하고 사회적 변화의 자취를 담고 있다.

《사유하는 미술관》은 그림 속에 등장하는 왕과 비, 성과 사랑, 음식 문화, 신앙과 종교, 힘과 권력, 근대 사회의 명암을 주목하고 설명하며 해석한다. 저자는 그림을 통해 역사에 다가서게 함으로써 우리에게 죽어 있는 역사가 아니라 살아 있는 역사와 조우하게 한다. 미술의 힘이다.

사유하는 미술관

김선지 작가는 《그림 속 천문학》, 《그림 속 별자리 신화》, 《싸우는 여성들의 미술사》, 《뜻밖의 미술관》을 발표한, 우리 시대에 주목해 마땅한 예술 칼럼니스트다. 저자의 책들을 통해 나는 미술과 사회의 관계를 새롭게 바라보고 진지하게 성찰할 수 있었다. 《사유하는 미술관》은 미술을 통해 본 뛰어난 역사 이야기다. 미술에 담긴 살아 있는 역사를 만나려는 독자들에게 적극 권한다.

김호기
연세대 사회학과 교수, 《예술로 만난 사회》 저자

# 내 안의 사유를 깨우는
# 미술관으로의 초대

　　이 책은 '역사'를 핵심 주제로 하여 여섯 가지 키워드로 풀어 본 그
림 역사책이다. 왕정 시대 국가의 구심점이었던 왕과 비, 성과 사랑, 음
식 문화, 신앙과 종교, 힘과 권력, 그리고 근대 사회 명암의 역사를 통
해 우리 인간이 어떤 생각과 가치관을 가지고 어떤 모습으로 살아왔는
지에 대한 이야기를 펼쳐 보았다.

　　흔히 명화라고 일컫는 미술 작품들은 우리에게 미학적 쾌감과 감동
을 선물한다. 하지만 그것들이 단순히 아름답고 고상하기만 한 걸까?
그림 속에는 그 시대와 사회를 살았던 사람들에 대한 다양하고 풍요로
운 정보가 들어 있다. 이런 점에서 예술 작품은 역사를 반영하는 기록
물이자 인간의 삶을 비추는 거울이다. 찬찬히 들여다보면 우리에게 수

많은 말을 건네고 의미를 전한다. 그림들은 당시 어떤 문화와 관습이 있었는지, 옛사람들이 무엇을 믿고 어떤 종교를 가졌는지, 무엇을 먹고 입었는지 우리에게 생생하게 보여준다. 이런 의미에서 그림은 언어가 아니라 색채로 표현된, 눈으로 감상하는 역사책이라고도 할 수 있다. 그림은 아는 만큼만 보인다. 이 책에서는 미술 작품을 살펴보는 동시에 그 안에 깃든 역사와 사회, 문화, 가치관의 흔적을 찾아내려고 했다. 그리고 과거의 세상에서 오늘의 세계로 이어진 연결 고리에 대해 사유해보고 싶었다.

지나간 역사와 사회를 어떻게 보고 해석하느냐에 따라 우리 삶의 모습도 달라진다고 생각한다. 그림이 제작된 당시엔 어떤 의미를 담고 있었을까? 시대는 변하고, 사람들의 생각과 가치관도 바뀐다. 따라서 그림도 다르게 감상하고 해석할 수 있다. 우리 시대엔 어떤 시각으로 그것을 볼 수 있을까? 교과서가 가르쳐준 진부한 관점이 아니라 자유롭고 개방적인 눈으로 과거 인물들의 행적과 역사적 사건을 바라본다면, 그동안 보지 못했던 새로운 세계가 열리는 짜릿한 경험을 하게 된다.

1장은 인류 역사에서 유명했던 왕과 비 그리고 여왕의 이야기다. 그들은 근대 이전 왕조 시대의 절대 권력자로서 역사의 중심에 있었다. 부와 권력이 있는 자리였지만 왕위 계승을 둘러싼 정치적 상황과 변수에 따라 살얼음판을 걷는 것 같은 위험한 삶이기도 했다. 왕과 비라는 키워드로 역사에서 가장 유명하고 논란이 많았던 인물들의 잘 알려지

지 않았던 면면을 흥미롭게 서술한다.

2장은 인간의 삶에서 매우 중요한 문제 중 하나인 성과 사랑 이야기다. 사랑을 둘러싼 역사에서는 온갖 불륜과 배신, 잔혹한 살인과 복수, 비극으로 끝난 욕정 이야기가 넘쳐흐른다. 성과 사랑은 영원히 풀리지 않는 미스터리이자 언제나 우리의 마음을 사로잡는 흥미진진한 주제다. 그림 속에서 성과 사랑에 관련된 스캔들의 역사를 찾아보면서 인간의 복잡한 '욕망'에 대해 사유해 본다.

3장은 그림 속에 기록된 음식 이야기다. 인류의 역사는 음식 문화의 역사이기도 하다. 무엇을 어떻게 먹고 살았느냐는 그 시대와 사회의 정체성과도 밀접한 관련이 있다. 한 사회의 가치 체계에 따라 먹는 음식이 결정되기도 하고, 반대로 음식이 사람들의 정신 세계를 지배하기도 한다. 오랜 역사와 문화를 가진 민족은 그만큼 다양하고 세련된 음식 문화를 가지고 있다. 왕실 간의 결혼, 무역, 대항해와 식민지 개척과 같은 역사적 사건이 음식 문화를 혁신적으로 바꾸기도 했다. 역사적 사건과 인류의 식탁을 연관시켜 이야기를 풀어 본다.

4장에서는 중세의 풍경을 그려 보았다. 예술 작품도 당대의 지배적인 이데올로기로부터 자유롭지 못하다. 그 사회의 정치적·종교적·윤리적 관념과 이상이 투영되기 마련이다. 특히 중세의 유럽 예술가들은 막강한 권력을 가진 가톨릭교회의 요구에 부응해야 했고, 그들이 의뢰

한 예술 작품은 기독교적인 세계관을 반영했다. 죄와 벌, 고행과 금식, 최후의 심판, 마녀를 그린 그림들은 뿌리 깊은 오랜 중세적 사고와 가치관을 보여준다.

5장은 힘과 권력에 대한 이야기다. 인간의 역사는 차별과 편견의 역사인 동시에 이를 극복하고 모든 사람이 존중받고 평등한 권리를 누리기 위한 투쟁의 역사이기도 하다. 오늘날 헌법에는 모든 사람은 인종, 성별, 나이, 장애, 빈부, 계층에 관계없이 존중받고 차별을 받지 않을 권리가 있다고 명시되어 있다. 하지만 우리 사회는 여전히 불평등하며 힘과 권력의 논리가 지배하고 있다. 사회 곳곳에서 힘에 의해 사람들을 구분 짓고 불이익을 주는 일이 비일비재하다. 화가들이 그린 그림 속에도 사회의 차별과 억압, 편견이 교묘하게 숨겨져 있다. 미술 작품들에 투영된 우리 사회의 소수자들 즉, 여성과 장애인, 비백인의 모습에 대해 사유해 본다.

6장에서는 근대 사회의 빛과 어둠에 대한 이야기를 펼쳐 본다. 18세기 중반에서 19세기 초반의 산업 혁명 시대는 절대 왕정의 종말, 자본주의 및 시민 사회의 성립으로 특징 지어진다. 현대 사회의 근간이 마련된 시대이니만큼 우리에게도 특히 중요한 의미를 갖는다. 모네는 과학 기술의 결과인 기차 여행 시대를 표현했으며, 르누아르와 카유보트 같은 인상주의 화가들은 19세기 도시 계획에 의해 새롭게 태어난 파리의 도시 생활을 그렸다. 시민의 권리와 자유에 대한 인식이 등장하

고 물질적으로도 안락하고 풍족한 시대였지만 한편으로는 빈부 격차, 환경 오염, 폭력적인 제국주의와 혁명의 시대이기도 했다. 이 시대를 그린 그림들을 찾아본다.

나의 관심은 그림을 매개체로 한 인문학적 사유다. 그리고 나의 글에는 늘 역사적 배경이 주요한 요소로 바탕에 깔려 있다. 과거는 현재를 이해하는 열쇠다. 독자들이 그림 속에 깃든 역사를 보면서 그림의 즐거움과 풍부한 역사적 지식, 나아가 역사를 보는 참신하고 독창적인 시각도 함께 얻을 수 있기를 바란다.

싱그러운 한여름 7월의 푸른 녹음 속에서

김선지

∘ 1장 ∘

그림 속에
머문 왕과 비

° 3장 °
그림 속에
차려진 음식

○ 4장 ○

그림 속에 기록된
신앙의 시대

## ○ 6장 ○
# 그림 속에 각인된
# 근대 사회의 빛과 그림자

1장

# 그림 속에
# 머문 왕과 비

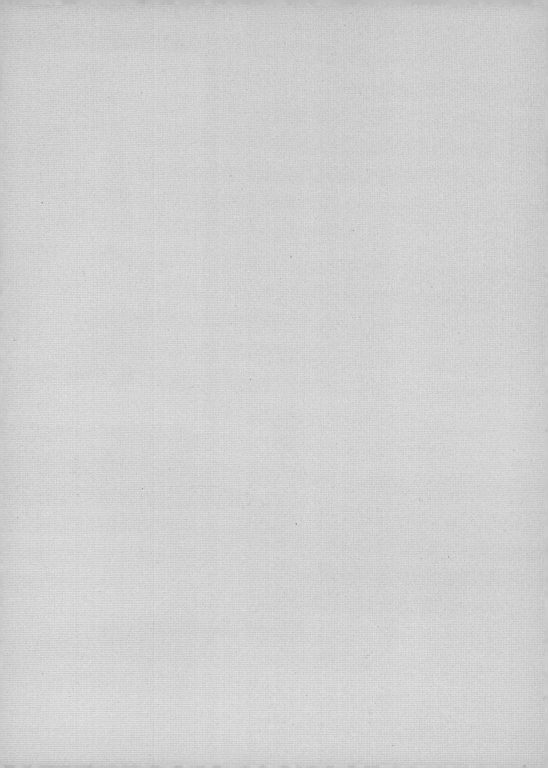

# 술탄의 심장을 훔친
# 하렘의 노예 록셀라나

## 오스만 제국의 여성 술탄 시대

서방 세계에서 쉴레이만 대제Suleiman the Magnificent로 알려진 쉴레이만 1세는 오스만 제국 역사상 가장 성공적인 술탄 중 한 명이었다. 그의 통치 중 오스만 제국은 정치·경제·군사·문화 등 모든 분야에서 번영의 절정에 도달했다. 그를 둘러싼 여성들은 이 위대한 술탄의 삶에서 매우 중요한 역할을 했다.

16~17세기의 오스만 제국은 왕실 여성들이 막강한 정치 권력을 휘두른 '여성 술탄국'이었다. 이 시기에 하프사, 휘렘, 미흐리마, 쾨셈 및 투르한 등 강력한 여성 술탄들이 등장했다. 그 시작은 쉴레이만 1세의 통치 시기였다.

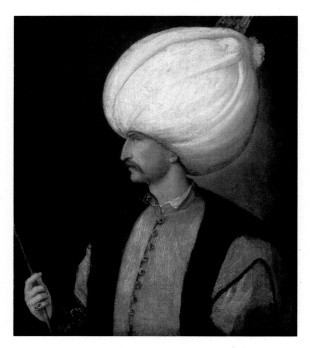

티치아노 베첼리오, 「쉴레이만 1세의 초상」, 1530년, 빈 미술사 박물관

쉴레이만 1세 이전에는 여성은 정치에 관여하지 않았고, 아내와 어머니로서의 전통적인 역할만 했다. 하지만 쉴레이만 1세의 어머니 하프사는 아들의 통치 기간 동안 막강한 권력을 행사했다. 그의 아내 휘렘과 딸인 미흐리마 역시 국정에 참여했다. 여성 술탄국의 마지막 두 술탄인 쾨셈과 투르한은 사실상 제국을 통치하기에 이르렀다.

황궁에서 술탄의 어머니나 할머니는 '발리데 술탄Valide Sultan'이라는 칭호 아래 특별한 권력을 가졌다. 발리데 술탄은 오스만 제국에서

사유하는 미술관

술탄에 이어 두 번째로 권위 있는 자리였다. 이들은 제국의 행정 업무나 궁정 관리들에게 힘을 행사했고, 방대한 건축 프로젝트에 필요한 재정을 마음대로 사용할 수 있었다. 궁정 살림에만 제한되었던 여성의 역할이 사회적 영역으로 확장된 것이다. 이때 여성 술탄들의 권력이 매우 컸기 때문에 16~17세기 무렵의 오스만 제국에서 한시적으로 전통적인 젠더 관념에 어긋나는 여성의 역할 변화가 있었음을 알 수 있다.

## 노예에서 술타나가 된 록셀라나

클레오파트라와 카이사르, 양귀비와 당 태종, 장희빈과 숙종 등 역사에는 유명한 러브스토리가 많다. 여기 우리에게 덜 알려진 아주 희귀하고 진실한 사랑 이야기가 있다. 17세기 오스만 제국 술탄의 심장을 정복하고 술타나sultana*가 된 하렘의 노예 록셀라나Roxelana의 동화 같은 스토리다.

다음 그림은 록셀라나의 가장 오래된 초상화다. 르네상스 미술 비평가이자 화가인 조르조 바사리Giorgio Vasari(1511~1574)는 티치아노 베첼리오Tiziano Vecellio(1488~1576)가 록셀라나의 초상화를 그렸다고 기록한 바 있다. 이 작품은 티치아노의 그림을 그의 조수가 모사한 것으

• 이슬람 왕조의 여성 군주 혹은 술탄의 왕비나 정부.

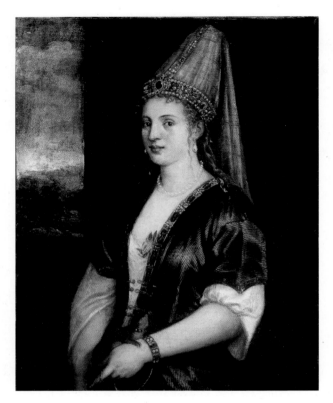

티치아노 베첼리오, 「술타나 로사」, 1550년, 존 앤드 마블 링링 미술관

로 추정된다. 티치아노는 이스탄불을 방문한 적이 없지만 쉴레이만 1세로부터 휘렘과 딸 미흐리마를 그려 달라는 의뢰를 받았다. 티치아노와 그의 작업장 조수들은 휘렘 초상화를 여러 점 그렸다. 티치아노의 작품 속 휘렘은 전통적인 오스만풍 드레스를 입고 화려한 보석이 장식된 오스만식 관을 쓰고 있다. 왼손에는 밍크나 담비로 보이는 작은 애완동물을 안고 있는데 아마도 다산을 기원하는 부적일 것이다.

티치아노의 또 다른 초상화 「사과를 들고 있는 여인」에서는 금색 테두리가 있는 흰색 드레스 위에 보석으로 장식된 녹색 가운을 입은 긴 금발 머리, 흰 피부의 여성이 손에 사과를 들고 서 있다. 녹색은 다산을, 사과는 여성의 섹슈얼리티를 암시한다. 이 여성은 종래 베네치아의 유명한 미인 줄리아 곤차가로 알려졌으나 오늘날엔 이 설이 신빙성을 잃고 있다. 그림 속 여성이 다른 휘렘 초상화의 인물들과 닮았기 때문에 그녀의 초상화로 추정되고 있다.

티치아노 베첼리오, 「사과를 들고 있는 여인」, 1550~1555년, 워싱턴 국립미술관

록셀라나는 어떤 사람이었을까? 외국에서 끌려온 노예 소녀에 불과했던 그녀가 어떻게 황후가 되었을까? 록셀라나는 폴란드 출신의 슬라브인으로, 지금의 우크라이나의 한 마을에서 태어났다. 칭기스칸의 후예인 크림 칸 제국의 타타르족은 정기적으로 이 지역을 습격하여 사람들을 붙잡아 크림반도의 카파로 데려가서 노예 시장에 팔았다. 14살 때 이들에게 잡힌 록셀라나는 노예로 팔려 이스탄불에 있는 톱카피 궁전의 하렘에 들어갔다.

하렘은 술탄의 후궁들이 거주하는 궁궐의 처소다. 그녀는 하렘에서 누구도 예상할 수 없었던 새롭고 화려한 삶을 시작했고, 마침내 역사책의 한 장을 차지했다. 록셀라나는 쉴레이만 1세의 어머니인 하프사의 눈에 들어 후궁이 되었다. 수백 명의 여성이 거주하는 하렘은 대부분 정복당한 국가의 노예 여성들이 튀르키예 말과 이슬람 교리, 음악, 문학, 춤을 비롯한 여러 분야의 교양을 익히고 훈련받는 곳이었다. 하렘을 방문한 유럽인들은 이곳을 술탄의 성적 쾌락을 위한 은밀한 장소로 상상했지만 실제로는 엄격한 수녀원처럼 운영되었다. 그리고 왕이 아닌 발리데 술탄이 까다로운 기준으로 후궁을 간택해 왕의 애첩으로 들여보냈다.

서양에서는 록사나 혹은 라로사로도 알려진 록셀라나는 탐스러운 붉은 머리카락과 아름다운 외모를 가진, 쉴레이만 1세가 가장 사랑하는 애첩이었다. 록셀라나는 밝고 명랑한 성격, 춤 솜씨와 노래로 술탄

안톤 힉켈, 「록셀라나와 쉴레이만 대제」,
1780년, 개인 소장

의 마음을 사로잡는다. 쉴레이만 1세는 많은 연서에서 그녀를 '나의 모
든 것', '나의 술탄'이라고 부르며 애정을 표현했다. 그녀는 이제 하렘에
서 휘렘 술탄으로 불린다. 휘렘은 페르시아어로 '즐거운 사람' 또는 '웃
는 자'를 의미하는 단어로, 그녀의 성격을 잘 드러낸다.

　　오스만 제국에서 하렘의 첩들은 각각 1명의 아들만 낳도록 허용되
었지만 휘렘은 예외적으로 다섯 자녀를 낳았다. 엄격한 전통 규범까지
어길 정도로 쉴레이만 1세가 그녀를 끔찍히 아꼈다는 사실을 짐작할
수 있다. 마침내 쉴레이만 대제는 오스만 제국의 오랜 관습을 깨고, 휘

렘과 정식으로 결혼하여 황후로 봉하고 '하세키 술탄Haseki Sultan'이라는 칭호를 내렸다. 하세키 술탄은 오스만 제국의 궁정에서 황제의 배우자에게 주는 명칭으로, 오스만 공주보다 높은 지위였다.

오스만 제국의 통치자들은 전통적으로 외척의 정치 참여를 막기 위해 정식 아내를 두지 않고 하렘을 통해 가계를 이어갔다. 술탄이 황후를 맞이했다는 것, 더구나 노예와 결혼했다는 것은 매우 특별한 사건이었다. 뿐만 아니라, 수많은 여성들로 구성된 하렘을 소유한 대제국의 술탄이 오로지 한 여성에게 영원한 사랑을 맹세하고 다른 후궁을 취하지 않기로 약속했다. 그녀에 대한 쉴레이만 1세의 사랑이 워낙 깊어서 휘렘이 그에게 주술을 걸었다는 소문까지 파다했다. 사람들은 술탄이 외국인 아내에게 완전히 휘둘리고 있다고 생각했다. 록셀라나는 술탄을 홀리는 요부로 거센 비난과 질시의 대상이 되었다. 쉴레이만 1세는 유럽, 아시아 및 아프리카 전역으로 세력을 확장한 위대한 왕이었지만 그의 영혼을 지배한 것은 록셀라나였다.

휘렘의 가장 큰 업적은 이스탄불에 세운 모스크, 학교, 무료 급식소, 병원으로 구성된 복합 단지였다. 그녀는 이 단지 외에도 메카, 메디나, 예루살렘 등 다른 도시의 공공 건축물과 시설에 자금을 지원했으며 수많은 자선 사업을 벌였다. 여행객과 순례자를 위한 숙소에 재정을 지원했고 예술 후원자로서도 전례 없는 공헌을 했다. 술탄이 영토를 확장하기 위해 해외 원정을 나갈 때는 휘렘이 그와 서신을 주고받으며 국내

외 정책을 논의한 후 대리 통치하기도 했다.

역사학자들은 휘렘 술탄이 오스만 제국 역사에서 왕실 여성이 정치 문제에 독특한 영향력을 행사했던 이른바 '여성 술탄국'의 시조라고 본다. 그녀는 쉴레이만 1세의 정책 조언자이자 외교 정책과 국제 정치에까지 큰 영향을 미친 국가의 주요 브레인이었다.

## 서구 오리엔탈리즘이 상상한 휘렘 술탄

이슬람 황실에서의 휘렘의 특별한 지위는 유럽인들에게는 호기심과 매혹의 대상이었다. 하렘 계층 구조상 그녀의 신분 상승은 역사상 전례가 없는 일이었다. 이 때문에 휘렘의 놀라운 이야기는 당시 유럽 전역의 예술가와 작가들에게 좋은 모티브를 제공했고 수많은 문학, 연극, 음악, 미술의 흥미로운 소재가 되었다. 그녀의 이야기는 과장되었고, 오스만 궁정의 하렘은 성적 쾌락과 부도덕이 판치는 이국적인 환락의 장소로 묘사되었다. 휘렘은 쉴레이만 1세를 성적으로 유혹해 타락시킨 음탕한 여성, 술탄의 맏아들을 암살하고 자신의 아들을 왕좌에 올린 사악한 여자, 오스만 제국을 파멸로 이끈 요부의 이미지로 표현되었다.

사실 휘렘은 그리스 정교회 성직자의 딸로 높은 수준의 교육을 받았기 때문에 정치에도 참여할 수 있을 만한 지적 소양을 갖추고 있었다.

하지만 그녀의 성공은 강력하고 독립적인 여성에 대해 서유럽 남성들이 가지고 있었던 반감과 두려움을 불러일으켰다. 그래서인지 베네치아 기록 문서들에서는 휘렘이 특별히 아름답지도 않은데다가 몸집이 작고 수수한 여성이라며 그녀의 외모에 대해서도 깎아내렸다.

서구의 기독교 문화권에서 무슬림 Muslim 은 오랫동안 이교도, 야만인, 악당의 이미지로 각인되어 있었다. 서구인들은 오스만의 관습과 전통에 대해서도 무지했다. 오스만 문화에 대한 편견은 하렘을 성적 방탕과 향락의 은신처로 본 시각에서도 입증된다. 이런 유럽인들의 고정 관념은 프랑스 신고전주의 화가 장 오귀스트 도미니크 앵그르 Jean-Auguste-Dominique Ingres(1780~1867)의 그림에서 전형적으로 드러

장 오귀스트 도미니크 앵그르, 「노예와 함께 있는 오달리스크」, 1842년 버전, 볼티모어 월터스 미술관

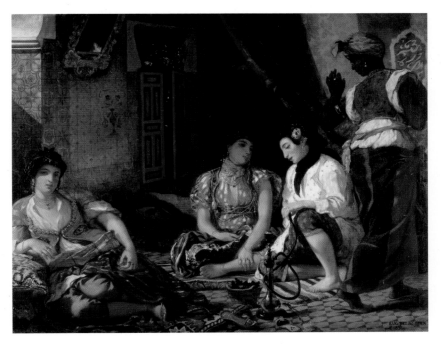

외젠 들라크루아, 「아파트에 있는 알제의 여인들」, 1834년, 루브르 박물관

난다. 「노예와 함께 있는 오달리스크」는 서구 화가의 오리엔탈리즘 판
타지에 의해 고도의 에로티시즘으로 각색된 하렘의 모습을 보여준다.
화가는 금발에 흰 피부의 벌거벗은 여성을 그리고 있다. 서구인이 본
하렘의 모습인 것이다.

또 다른 유명한 하렘 그림이 있다. 19세기 프랑스 낭만주의 거장 외
젠 들라크루아Eugène Delacroix(1798~1863)의 「아파트에 있는 알제의
여인들」이다. 들라크루아는 모로코와 알제리 등지의 북아프리카를 방

문한 프랑스 외교 사절단에 합류한 적이 있다. 그때 그는 현지 하렘을 방문하여 즉석에서 스케치하고 나중에 작품을 완성했다. 호화롭게 장식된 하렘 실내 한쪽에 흑인 노예가 서 있고, 3명의 여인이 앉아 있다. 세 여인 모두 금 장신구로 화려하게 꾸민 이국적인 패션을 보여주며 그중 하나는 머리에 분홍색 꽃을 꽂았다. 전통적인 하렘 실내의 아라베스크 문양 인테리어, 나르길레 파이프(물담배), 숯 화로와 같은 오리엔탈리즘 모티프가 등장한다. 들라크루아의 여인들은 에로틱하게 묘사되지는 않았다. 하지만 가슴선이 깊게 파인 드레스, 헐렁한 옷, 나른한 오달리스크 포즈 등 동양 여성에 대한 허상적 판타지는 여전하다. 동양에 대한 막연한 환상과 욕망을 자극한다는 점에서 앵그르의 시선과 유사하다.

오리엔탈리즘은 서양인의 시각에서 동양을 바라보는 왜곡된 관점이다. 서양은 합리적이고 이성적인 문명 사회며, 동양은 비이성적이고 도덕적으로 타락한 기이한 세계라는 서구 우월주의적 인식이 근저에 깔려 있다. 유럽인은 휘렘을 이런 오리엔탈리즘의 비틀린 시선으로 응시했다. 그녀의 이미지는 신비하고 이국적인 동방의 여왕, 하렘의 팜파탈로 고착되었다. 그녀가 지성과 의지, 인내와 결단력 덕분에 정치적 암투가 치열한 오스만 제국의 하렘에서 살아남고 종내 성공할 수 있었다는 점은 간과했다.

휘렘은 당대 가장 교육을 많이 받은 지식인 여성 중 한 명으로, 외국

사유하는 미술관

대사들을 응대하고 유럽의 왕, 귀족 및 영향력 있는 사람들과 편지를 주고받으며 교류했다. 폴란드 왕 지기스문트 2세 아우구스투스와 동맹 관계를 맺어 평화로운 관계를 이끌어내는 외교적 성과도 거두었다. 그녀는 전통적인 남성 술탄들에 의해 지배되어 온 가부장적 오스만 제국에서 여성의 힘과 잠재력을 보여주었다. 그녀의 인생 이야기는 그저 과거의 역사로 묻히기엔 아쉬운 점이 있다. 여성의 역량과 사회 기여 면에서 현대의 여성에게도 영감을 주기 때문이다.

# ○ 2 ○

# 황후가 된 매춘부
# 비잔틴 제국의 테오도라

## 히포드롬의 여배우에서 콘스탄티노플 궁정으로

　신데렐라는 동화 속에만 존재하는 게 아니다. 동서고금의 역사에서 찾아볼 수 있고, 우리 주변에도 가끔 존재한다. 고려 시대 공녀로 끌려가 원나라 황비가 된 기황후, 폴란드 출신 노예로 오스만 제국의 술탄 쉴레이만 1세의 황후가 된 록셀라나 등 아득한 옛날의 신데렐라부터 빈민층 출신 여배우에서 아르헨티나의 퍼스트레이디가 된 에바 페론 같은 현대의 신데렐라까지. 그중에서도 비잔틴 제국의 유스티니아누스 1세의 황후 테오도라는 역사상 가장 드라마틱한 '신데렐라 이야기'의 주인공이다.

장 조제프 벵자맹 콩스탕, 「콜로세움의 황후 테오도라」, 1889년, 개인 소장

앞의 그림은 19세기 프랑스 화가 장 조제프 벵자맹 콩스탕Jean-Joseph Benjamin-Constant(1845~1902)이 그린 테오도라다. 그녀는 오리엔탈풍의 이국적이고 호화로운 보석과 드레스로 우아하게 차려 입고, 왕족 전용 좌석에 편안한 자세로 기대어 앉아 원형 경기장을 유유히 내려다보고 있다. 눈을 살짝 내리깔고 입을 야무지게 다문 다소 거만한 표정은 그녀가 위엄과 권력이 있는 여왕임을 느끼게 한다.

테오도라를 묘사한 가장 유명한 미술 작품은 이탈리아 라벤나의 산 비탈레 대성당 모자이크다. 제단 벽에는 그리스도가 천구 위에 앉아 천사들의 보좌를 받고 있고, 그 아래 양쪽에 유스티니아누스 황제와 테오도라 황후의 모자이크화가 있다. 대성당 창문을 통해 들어오는 빛이 색색의 테세라Tessera로 구성된 모자이크화에 반사되어 더할 나위 없이 화려하고 신비로운 모습을 드러낸다. 왕족의 위상을 나타내는 자주색 망토를 입은 채 주교들과 장군들을 거느린 황제가 빵이 든 성반을 들

작자 미상, 테오도라 황후와 시녀들 모자이크, 548년경, 산 비탈레 대성당

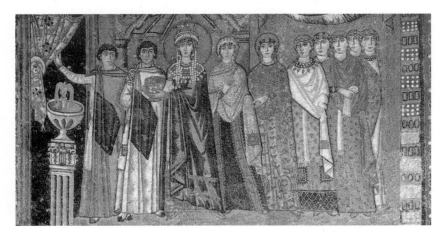

고 그리스도가 있는 제단 벽을 향한다. 역시 자주색 로브를 걸친 테오도라는 측근에 둘러싸여 성찬용 포도주 잔을 제단으로 옮긴다. 유스티니아누스 맞은편에 묘사된 테오도라의 초상화는 그녀가 황제와 동등한 정치적·종교적 위상을 가지고 있음을 보여준다.

## 전차 경기장에서 궁정으로

이토록 장엄하고 위풍당당한 모습으로 표현된 테오도라는 누구인가? 테오도라의 어린 시절에 대해서는 알려진 바가 거의 없다. 그녀에 대한 정보는 주로 6세기 비잔틴 제국의 역사가 프로코피우스Procopios의《비사 Historia Arcana》에서 나왔다. 그녀는 콘스탄티노플 히포드롬Hippodrome 의 곰 조련사인 아버지와 댄서인 어머니 사이에서 태어났다. 히포드롬은 전차 경기, 검투사들의 싸움, 연극, 서커스를 진행하던 공연장이다. 테오도라는 여기서 스트립쇼와 마임 연기, 코미디를 하는 여배우로 일했는데 당시 여배우란 상류층을 위한 매춘부나 다름없었다. 그녀는 국부에 보리 이삭을 흩어놓고 그리스 신화의 제우스를 암시하는 거위에게 쪼아 먹게 하는 음탕한 쇼 '레다와 백조'에서 레다를 연기해 인기를 끌었다.

테오도라의 인생 역전 드라마는 황제의 조카이자 원로원 의원인 유스티니아누스와의 만남으로부터 시작된다. 테오도라는 길고 검은 머리

카락, 아몬드 모양의 커다란 눈, 올리브색 피부, 작은 키에 창백한 얼굴, 강렬한 눈빛을 가진 매혹적인 여성이었다. 그녀에게 완전히 넋을 잃은 유스티니아누스는 귀족이 무희, 여배우 같은 천민과 결혼할 수 없는 법을 개정하면서까지 테오도라와의 결혼을 밀어부쳤다. 유스티니아누스의 결혼 자체는 제국에서 논란의 대상이었다. 귀족과 비천한 여배우 사이의 결혼은 터무니없는 스캔들이었을 뿐 아니라, 법적으로도 명백한 불법이었다. 그가 527년 황제로 즉위함에 따라 테오도라는 황후가 되

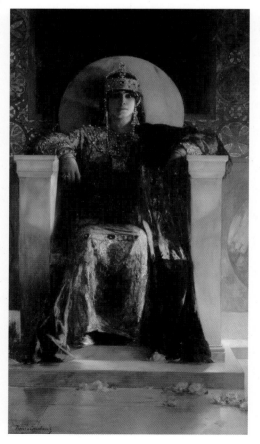

장 조제프 벵자맹 콩스탕,
「테오도라 황후」, 1887년,
부에노스아이레스 국립미술관

었다. 사람들은 하층 계급 출신의 매춘부가 비잔틴 제국의 황후가 되었
다고 조롱했지만 테오도라는 단순한 신데렐라가 아니었다.

## 여성 인권을 신장한 페미니스트 정치가

역사학자들에 의하면 테오도라는 유스티니아누스 황제가 동로마의
영토를 확장하고 《로마법 대전》을 편찬하도록 보좌했다. 심지어 유스
티니아누스는 그녀를 공동 황제로 대우했다. 미천한 계급 출신인 테오
도라는 자신의 권력을 가난하고 힘 없는 사람들을 위한 정책과 법률
제도를 마련하는 데 사용했다. 결과적으로 그녀의 사법 개혁은 제국에
더 많은 투명성과 도덕성을 불러왔다.

이 놀라운 여성은 남녀평등에 대한 신념이 확고했고, 특히 여성의
인권 신장에 주력했다. 아마도 여성으로서 당시의 제도적 시스템에 의
해 차별과 소외를 경험했기 때문에 여성 인권 향상을 위해 헌신했을
것이다. 《로마법 대전》의 여성 인권 항목은 이후 영국 관습법, 미국 헌
법, 심지어 현대 국제법에 있는 여성의 권리에 대한 법적인 토대를 마
련했다. 어린 소녀들의 인신매매와 강제 매춘 사업을 하는 포주를 엄벌
하는 법을 제정했다. 성매매 업소를 폐쇄하고 성노동 여성들의 쉼터를
마련했다. 지위와 신분에 상관없이 강간범은 사형에 처할 수 있게 되었
으며, 그 재산은 피해자에게 넘겨졌다. 이혼법을 개정해 이혼 합의 과

정에서 여성의 발언권을 보장하고, 여성이 재산을 상속받고 소유할 수 있도록 했다. 그녀는 비잔틴 제국의 가부장적·여성 혐오적 체제에서 사회적 약자인 여성에게 손을 내밀었던 페미니스트였다. 이런 여러 업적 때문에 동방 정교회에서는 테오도라를 성녀로 추앙한다.

548년 테오도라 황후는 암 혹은 괴저로 사망했다. 유스티니아누스는 아내를 잃은 슬픔에 휩싸였고, 죽을 때까지 재혼하지 않았다. 황제는 그녀의 뜻을 이어 여성의 권리를 계속 옹호했다. 테오도라가 죽은 후에도 그는 여전히 유능한 지도자였지만 그녀가 곁에서 함께 통치했을 때만큼은 아니었다.

## 황제를 악마로, 황후를 매춘부로 기록한 비밀의 책

유스티니아누스 황제는 로마 제국의 가장 위대한 지도자 중 한 명으로 간주된다. 그는 4~5세기경, 게르만족들에게 점령당한 서로마 영토를 되찾아 대로마 제국을 재건하겠다는 야망을 가지고 있었다. 국내적으로는 유스티니아누스 법전을 통해 제국의 법률 체계를 정비했으며 하기야 소피아Hagia Sophia를 포함한 비잔티움의 가장 장엄한 기념물들을 건설했다. 비잔틴 제국의 역사가 프로코피우스는 유스티니아누스의 영토 확장 업적을 기록한《전쟁사》와 황제의 건축 프로젝트를 기술하고 홍보한《건축기》를 썼다.

두 권의 공식 역사책 외에 프로코피우스는 황제와 황후에 대한 기괴한 소문, 음모, 난잡한 사생활 스캔들을 비밀리에 서술한 《비사》를 남겼다. 프로코피우스는 《비사》에서 황제를 한마디로 '인간의 모습을 한 악마'로 묘사한다. 역사학자들은 책의 많은 부분이 근거가 없고 편향적인 적대감에 의해 서술되었다고 평가한다. 이를테면 황제의 어머니가 악마와 동침해 유스티니아누스를 낳았으며, 그가 종종 아무것도 먹지 않았고, 대부분 물과 들풀만 먹고 살았다고 하는 식이다.

프로코피우스가 테오도라에 대해서는 어떻게 평가했을까? 황제와 마찬가지로, 테오도라를 매우 부정적으로 서술한다. 황후가 재판관도 임명했기 때문에 자신의 친구들은 죄가 있어도 쉽사리 무죄로 만들었다. 반면 자신을 비판하거나 마음에 들지 않는 이들은 죄를 날조하여 기소하거나 무자비하게 고문하고 처형했다고 한다. 또한 황후가 화류계 출신답게 집단 섹스와 동물과의 성행위를 즐기는 등 쾌락에 빠져 산 요부였고, 정치적으로는 권력욕이 강하고 권모술수에 능한 여자였다고 혹평했다. 그녀는 온갖 종류의 음식에 탐닉했고, 성마른 성격이라 분노를 격하게 표출하곤 했으며, 밤낮으로 잠을 잤다고도 했다.

테오도라는 스캔들이 많았던 히포드롬의 여배우 출신이었기 때문에 황후가 된 후에도, 사람들은 늘 뒤에서 추잡하고 음탕한 소문으로 그녀를 음해했다. 한 번은 젊고 잘생긴 아레오빈두스라는 시종이 황후의 총애를 받게 되자 두 사람이 바람을 피우고 있다는 뜬소문이 퍼지

기도 했다. 이런 음란하고 비윤리적인 황후의 이미지는 1,000년이 넘는 시간이 흐른 후에도 화가의 상상 속에 흔적을 남겼다. 다음 그림은 테오도라에 대한 에로틱하고 퇴폐적인 환상을 보여준다.

이 그림은 비잔틴 건축물과 유물, 역사적인 기독교 도상학으로 가득 차 있지만, 실은 화려한 궁정에서 시종과 시녀들에 둘러싸여 선정적인 자세로 침상에 누워 있는 황후 테오도라에게 초점을 맞추고 있다. 벽면의 모자이크와 바닥의 타일은 산 비탈레 대성당의 모자이크화처럼 비잔틴 양식을 보여준다. 침상 뒤에는 기독교의 성물함이 놓여 있다. 벵자맹 콩스탕과 마찬가지로 드 생티스의 작품도 신비, 퇴폐, 관능과 같은 전형적인 오리엔탈리즘의 시각으로 테오도라를 묘사한다.

프로코피우스의 《비사》는 유스티니아누스의 통치에 관한 중요한 역

주세페 드 생티스, 「테오도라」, 1887년, 개인 소장

사학 자료다. 신뢰할 만한 당대의 기록이 드물기 때문이다. 하지만 무엇이 사실이고 어느 부분이 거짓인지 우리는 알 수 없다. 그는 왜 유스티니아누스를 악마로, 테오도라를 매춘부로 낙인찍은 책을 썼을까? 또 다른 질문은 그것을 과연 믿어야 하느냐는 것이다. 테오도라는 정교회의 평가대로 성녀였을까, 아니면 천한 신분에 대한 열등감으로 권력과 명예를 추구한 욕망의 화신이었을까? 인간은 모두 자신의 내부에 모순을 안고 산다. 역사 속 인물 테오도라 역시 마찬가지 아닐까?

# 튜더 왕가의
# 라이벌 공주

## 애증으로 얽힌 왕실 자매 이야기

헨리 8세의 딸들인 메리 1세Mary I와 엘리자베스 1세Elizabeth I는 둘
다 잉글랜드의 여왕으로 역사에 이름을 남겼다. 메리와 그녀의 이복 여
동생 엘리자베스는 아버지가 같다는 점을 제외하고는 서로 많이 달랐
다. 자매이자 라이벌이라는 그들의 흥미로운 관계는 지금도 여전히 사
람들의 관심 대상이다. 자매의 삶은 평생 동안 복잡한 애증의 심리로
얽혀 있었다. 그들은 아버지에게 버림받은 공통의 상처를 가진 혈육으
로서 연민과 유대감으로 연결되어 있었지만 동시에 숙명적인 정적이
었다.

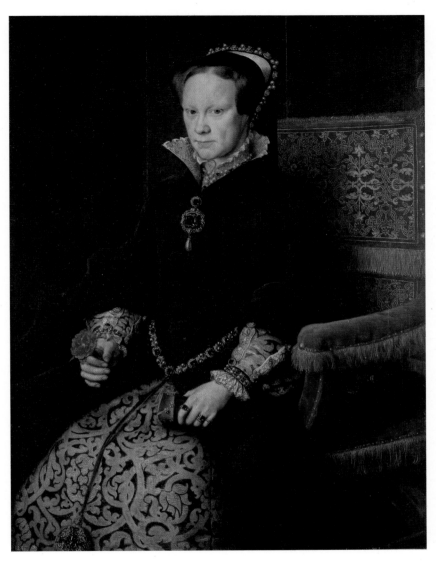

안토니스 모르, 「메리 1세」, 1554년, 프라도 미술관

## 엄마와 딸 1: 아라곤의 캐서린과 메리

이 초상화는 메리 튜더Mary Tudor의 강인한 성격을 잘 포착하고 있다. 여왕은 화려하게 수놓아진 붉은 벨벳 의자에 앉아 있다. 그녀가 합법적인 영국 여왕이라는 것을 나타내는 여러 가지 시각적 상징들이 그림 곳곳에 있다. 오른손에는 튜더 왕조의 문양인 장미를, 왼손에는 여왕의 힘과 고귀함을 나타내는 장갑을 들었다. 장갑은 권력, 신뢰, 존경의 상징으로 대관식에서 예복의 일부로 사용되었고 초상화에서는 인물의 부와 사회적 지위, 세련미의 지표였다. 손에는 영국 왕의 반지와 결혼반지, 무릎 아래로 늘어트린 로켓에는 아버지 헨리 8세의 모습이 조각되어 있다.

그녀는 스페인 복식인 하이칼라의 드레스에 보라색 겉옷을 입고 있다. 머리 장식, 소맷부리, 벨트에는 화려한 진주와 보석이 장식되어 있다. 가슴에는 다이아몬드와 진주 장식의 보석이 달려 있는데 남편인 스페인의 군주 펠리페 2세가 어머니에게서 물려받은 것을 선물한 것이다. 화가는 여왕의 외모를 미화하지 않고 매우 사실적으로 묘사했다. 날카로운 시선과 다소 경직된 자세는 그녀의 강한 성격과 결단력, 여왕다운 위엄을 보여준다.

16세기 영국 여왕 메리 튜더 즉, 메리 1세(1516~1558)는 '블러디 메리Bloody Mary'로 더 잘 알려져 있다. 5년간의 짧은 재위 기간 동안 개신

사유하는 미술관

교를 가혹하게 탄압한 공포의 군주였기 때문이다. 당시 약 300명이 끔찍한 화형에 처해졌다.

밝고 영리한 소녀였던 메리는 대부분의 여성이 문맹이었던 시대에 고등 교육을 받은 여성으로 성장했다. 여러 언어를 구사했으며, 뛰어난 가수이자 무용수였다. 메리는 헨리 8세와 첫 번째 부인 아라곤의 캐서린의 유일한 생존 자녀이자 웨일즈 공주, 왕위 계승자의 지위를 지니고 있었다. 당시 튜더 궁정에 체류했던 베네치아 대사의 말에 따르면 외동딸 메리는 아버지의 사랑을 듬뿍 받았다고 한다. 외국 대사들 모두 그녀가 매우 아름다운 외모와 비범한 지성을 가졌다고 칭송했다.

캐서린 왕비가 아들을 낳지 못한 데다가 이 무렵 앤 불린Ann Boleyn에게 흠뻑 빠진 헨리 8세는 이혼을 결심한다. 19세기 러시아 태생의 영국 화가 헨리 넬슨 오닐Henry Nelson O'Neil(1817~1880)의 그림에서는 캐서린 왕비가 이혼의 부당함을 주장하며 헨리 8세에게 탄원하는 모습을 묘사하고 있다. 교황이 이혼을 허락하지 않자, 마침내 헨리 8세는 자신을 교회의 수장으로 하는 영국 국교회를 만들고 이혼을 단행한다.

메리는 10대 시절까지는 고귀한 공주로 자랐으나 부모의 이혼으로 곧 사생아로 선언되었고, 신분도 '공주'에서 '숙녀Lady'로 격하되었다. 게다가 헨리 8세는 그녀에게서 재산, 가정 교사 및 하인을 빼앗았으며 갓 태어난 여동생 엘리자베스의 시녀로 일하도록 명령했다. 궁에서 강

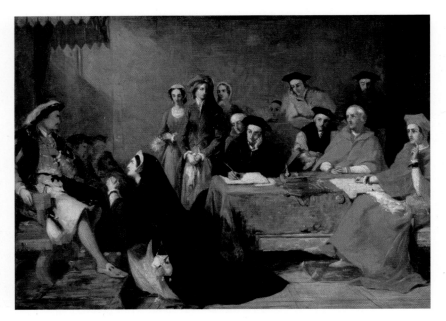

헨리 넬슨 오닐, 「아라곤의 캐서린과 헨리 8세」, 19세기, 개인 소장

제로 쫓겨난 어머니로 인해 깊은 상처를 입은 메리는 끝끝내 가톨릭 신자로 남았고, 장차 여왕이 되면 영국을 가톨릭 국가로 되돌려 놓으리라고 다짐했다. 메리는 개인적 원한 때문에 개신교를 몹시 증오했다.

최근 역사가들은 메리 1세를 재평가하기 시작했다. 메리 1세가 잉글랜드 최초의 여왕이었다는 사실도 잊어서는 안 된다. 그녀는 순탄하게 왕위를 물려받은 것이 아니었다. 1547년, 헨리 8세가 죽고 9살의 에드워드가 즉위했지만 불과 6년 만에 사망했다. 에드워드 6세는 죽기 직전 제인 그레이Jane Grey를 후계자로 지명했다. 영국이 가톨릭 국가로

사유하는 미술관

되돌아가는 일을 막기 위해, 다음 왕위 계승 서열인 이복 누이 메리를 제치고 개신교도인 오촌 조카 제인 그레이에게 왕위를 물려준 것이다. 이에 메리는 자신의 권리를 되찾기 위해 결연히 반기를 들었다. 그녀는 군대를 모아 런던으로 진군했다. 마침내 제인 그레이를 폐위시키고, 1553년 여왕 자리에 올랐다. 이로써 메리는 자신이 결단력 있고 정치적 감각이 뛰어난 지도자라는 사실을 만천하에 입증했다.

메리 1세는 뿌리 깊은 가부장제 전통을 가진 영국에서 여성 군주의 지위를 확고하게 하기 위한 제도적 정비의 필요성을 느꼈다. 그녀는 1554년 왕실의 의식과 법률을 새롭게 제정했다. 이 법은 기혼이든 미혼이든 여성 통치자가 남성 군주와 동일한 권력과 권위를 누린다고 선언했다. 펠리페 2세와 결혼했을 때도 스페인의 영향력을 최소한으로 유지하고 여왕으로서의 법적 권리를 보장하려고 했다. 그녀는 해군을 재건하고, 재정 개혁 정책을 도입했으며, 새로운 병원을 설립했다.

개신교도인 토머스 와이어트가 1554년에 반란을 일으켰을 때도 메리는 반란군에 용감하게 맞섰다. 그녀는 런던의 길드홀에서 자신의 신념을 밝히는 열정적인 연설을 했는데 웅변에서 드러난 그녀의 도전, 헌신, 용기가 대중의 마음을 감동시켰다. 결국 사람들의 지지를 얻어낸 메리 1세는 반란을 성공적으로 진압할 수 있었다. 그녀의 파란만장한 삶에서 반은 비극과 불안, 종교적 독선으로 얼룩졌지만 적어도 반은 용기와 통찰력을 가졌던 지도자로 기억되어야 하지 않을까.

# 엄마와 딸 2: 앤 불린과 엘리자베스

메리가 사망한 후 엘리자베스 1세는 웨스트민스터 사원에서 대관식을 치르고 영국의 여왕이 되었다. 대관식 날, 엄청난 군중의 함성과 환호, 트럼펫, 북, 종소리가 울려 퍼졌다. 의식 후에는 웨스트민스터 홀에서 만찬이 열렸다. 아름다운 왕관을 쓴 여왕은 왕홀과 보주(왕권의 표장으로 위에 십자가가 있다)를 들고 사람들을 향해 위엄 있는 미소를 지었다. 엘리자베스는 이후 45년 동안 버진 퀸으로 통치했고, 영국은 이른바 '해가 지지 않는 나라' 대영 제국으로 번영한다.

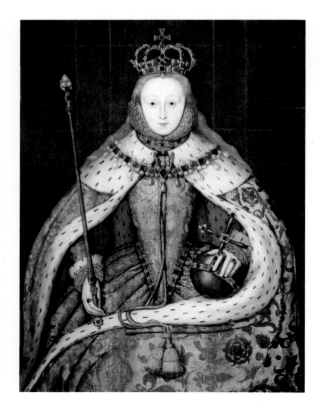

작자 미상,
「엘리자베스 1세 여왕」,
1600년경,
영국 국립초상화미술관

여왕의 머리카락은 어깨에 느슨하게 늘어져 있는데 처녀성을 드러내려는 의도일 것이다. 튜더 궁정에서는 결혼하지 않았거나 의식을 치르는 여왕들만이 머리를 풀어헤쳤다. 무거운 대관식 예복은 튜더 왕조의 장미와 프랑스 부르봉 왕조의 상징인 백합으로 장식되어 있다. 백합 문양은 프랑스 왕위에 대한 영국의 오랜 권리 주장을 암시한다. 여왕의 망토는 왕족과 귀족의 의식용 예복에 쓰이는 흰족제비 모피로 장식되었다. 얼굴은 창백해 보일 정도로 희다. 하얀 피부는 생계를 위해 야외에서 일해야 하는 사람들의 검은 피부색과 차별화된 고귀하고 부유한 신분을 드러낸다. 엘리자베스는 또한 부자연스럽게 높은 헤어 라인을 가지고 있다. 당시 상류층 여성들은 얼굴이 더 길고 갸름하게 보이도록 이마 윗부분의 머리카락을 뽑았다. 한마디로 이 초상화는 엘리자베스가 영국 왕실의 정통성을 이어받은 합법적 군주이자 여성적 매력이 넘치는 버진 퀸이라는 사실을 보여준다.

남편의 새 연인으로 인해 궁에서 쫓겨난 어머니를 둔 메리 못지않게 엘리자베스 역시 비극적으로 생을 마친 어머니를 두었다. 영국 총리의 별장인 체커스Chequers에는 루비와 다이아몬드가 양각으로 새겨진 작고 정교한 로켓반지가 소장되어 있다. 반지를 열면 2개의 초상화가 나타난다. 하나는 엘리자베스 1세, 다른 하나는 그녀의 어머니 앤 불린이다. 뚜껑을 닫으면 두 초상화는 거의 얼굴을 맞대어 어머니와 딸이 서로 포개지도록 되어 있다. 엘리자베스는 죽는 날까지 이 반지를 몸에 지니고 다녔다. 어머니에 대한 그리움을 뜻하는 가슴 아픈 상징이다.

많은 이들이 앤 불린에 대한 헨리 8세의 열정과 1,000일 만에 쉽게 식어버린 변덕스러운 사랑에 대해 알고 있다. 그녀가 아들을 낳지 못하자 헨리 8세는 앤을 죽이고 세 번째 결혼을 한다. 반역, 간통, 근친상간 등의 날조된 혐의로 유죄 판결을 받은 앤은 항변하는 대신 남편을 축복하며 죽음을 순순히 받아들였다. 딸의 장래를 위해서였다.

「런던탑의 앤 불린」에서는 처형되기 직전 런던탑에 갇힌 앤이 슬픔과 절망에 빠진 채 흰 손수건으로 눈물을 훔치는 검은 옷차림을 한 여성의 무릎에 기대어 있다. 죽음을 목전에 앞두고 그녀는 무슨 생각을 했

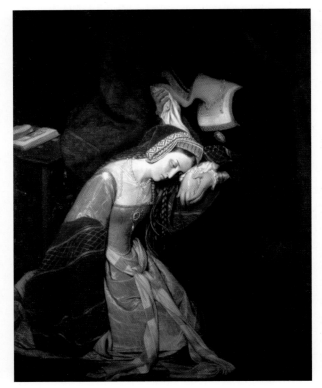

에두아르 시보,
「런던탑의 앤 불린」,
1835년, 롤랭 박물관

을까? 딸 엘리자베스는 사생아가 되었고 공주 자격을 박탈당했으며 더이상 왕위 계승자도 아니었다. 어린 시절 내내 엘리자베스는 아버지에게 냉대를 받았다. 1537년 그가 '귀중한 보석'이라고 부른 에드워드 왕자가 태어난 이후에는 더욱 그랬다. 사람들은 앤 불린을 캐서린 왕비를 내쫓은 첩 혹은 '위대한 매춘부'로 기억했다.

## 애증이 교차한 자매, 메리와 엘리자베스

왕궁은 군주의 권력과 위엄, 부를 과시하기 위해 건축된다. 튜더 왕궁들 역시 왕권을 보여주는 극장이었다. 이 가족 초상화는 헨리 8세가가장 좋아한 궁전 중 하나인 햄프턴코트궁에 모인 튜더 왕실 가족의모습을 묘사한다. 왼쪽에서 오른쪽으로, 에드워드 왕자의 보모인 마더잭, 메리 공주, 에드워드 왕자, 헨리 8세, 제인 시모어(사후), 엘리자베스공주, 궁정 광대 윌 소머스가 차례대로 위치해 있다. 사생아로 전락한메리와 엘리자베스의 왕위 계승권을 복권한 1544년 법령을 기념하기

작자 미상, 「헨리 8세의 가족」, 1545년, 햄프턴코트궁

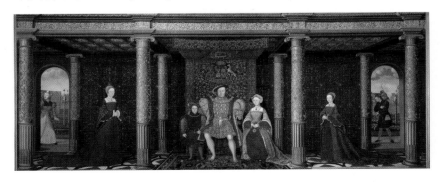

위해 그려졌을 것으로 추측된다.

그런데 왕과 제인 시모어, 왕자만이 기둥 안 공간에 배치되어 있고 공주들은 기둥 밖으로 밀려나 있는 모습이 매우 흥미롭다. 왕의 진정한 가족은 왕자와 그의 이미 사망한 어머니 제인 시모어뿐이라는 인상을 준다. 두 공주의 위치는 여전히 사생아, 왕위 계승의 예비군으로 보이게 한다. 또한 두 공주의 목걸이는 이 가족의 싸늘한 갈등 국면을 드러낸다. 가톨릭 신자인 메리는 십자가 목걸이를, 엘리자베스는 앤 불린으로부터 물려받은 이니셜 A가 새겨진 에메랄드 진주 목걸이를 달고 있다. 때로 그림 한 점은 천 마디의 말을 한다. 한자리에 모인 가족의 초상화지만 이 왕실 가족의 애증이 얽힌 복잡한 이야기를 전한다.

앤 불린 때문에 이혼을 당한 캐서린 왕비의 딸 메리는 마음속에 깊은 원망이 있었으나 여동생 엘리자베스와는 사람들이 상상하는 것만큼 서로 반목하는 사이는 아니었다. 어머니들의 원한 관계로 볼 때 그들은 서로 적이어야 했지만 사실은 매우 가까웠고 종종 함께 시간을 보내곤 했다. 어린 엘리자베스는 언니를 좋아했고, 여동생보다 17살이 많았던 메리는 엄마를 잃은 어린 엘리자베스를 불쌍히 여겼다. 메리는 엘리자베스에게 꽤 모성적이고 친절했다.

그러나 두 사람은 어쩔 수 없이 왕위를 놓고는 미묘한 갈등 관계에 빠질 수밖에 없었다. 종교적으로도 그들은 각각 가톨릭 신자와 개신교

도로 엇갈렸다. 그 시대엔 종교가 한 사람의 정체성과 관련이 있었기 때문에 서로 공존할 수 없는 입장이었다. 개신교도에 대한 잔혹한 박해가 계속되자 메리 대신 엘리자베스가 영국의 여왕이 되기를 바라는 사람들이 있었다. 사방에는 메리의 적들이 있었고, 그녀는 누가 친구고 누가 적인지 파악하고 스스로를 지켜야 했다. 이런 상황에서 메리의 측근들은 끊임없이 엘리자베스가 여왕의 적이라고 이간질했다.

토머스 와이어트가 이끄는 개신교인들이 주도하여, 메리를 타도하고 엘리자베스를 왕좌에 앉히려는 반란 사건이 일어났다. 반란은 빠르게 진압되었고 주동자들은 처형당했다. 역모에 연루된 것으로 의심되는 엘리자베스는 추밀원의 심문을 받고 런던탑에 갇혔다. 메리는 엘리자베스를 몇 달 동안 런던탑에 투옥시켰지만 죽이지 않았다. 오히려 그녀에게 편지를 써서 여동생을 탑에 가둬야 하는 자신의 사정을 이해해달라고 호소했다. 마지막 순간까지 메리는 엘리자베스를 후계자로 삼지 않으려고 버텼지만, 죽음을 앞두고는 여동생을 조용히 불러 영국의 새 여왕이 될 것이라는 암시를 주었다. 평생 동안 애증의 관계에 있던 두 사람은 이 자리에서 서로에게 어떤 마음이었을까?

메리 1세는 역사에서 블러디 메리라는 악명으로 기억되며 부정적 평가를 받아 왔다. 영국사에서 가장 위대하고 성공적인 군주로 인정받는 엘리자베스 1세와 비교되며 더욱 빛을 잃었으니, 죽어서도 그들은 숙명의 라이벌이긴 한 것 같다. 하지만 엘리자베스는 의심할 여지 없이

언니에게 많은 빚을 지었다. 메리가 잉글랜드의 첫 번째 여왕이었다는 점을 주목해야 한다. 여성의 통치를 경험한 적이 없는 나라에서 메리는 혼자서 그 짐을 짊어졌다. 엘리자베스는 언니의 실패와 좌절로부터 많은 것을 배웠고 여왕으로서 어떻게 통치해야 하는지에 대한 정무적 감각을 익히게 되었다. 엘리자베스 1세의 치적은 어느 정도 메리 1세가 세운 토대 위에 세워진 것이다.

## ○ 4 ○

# 프랑스 하이패션의 선구자
# 루이 14세

## 위대한 나르시시스트 군주

역사상 가장 유명하고 강력했던 절대 군주 중 한 사람, 17세기 패셔니스타, 장엄한 베르사유 궁전의 주인. 프랑스 왕 루이 14세에게 붙은 수식어들이다. 루이 14세는 행성들이 태양 주위를 공전하듯 프랑스가 그를 중심으로 회전한다고 생각했다. 태양신 아폴로를 자신의 상징으로 선택해 스스로 '태양왕Le Roi Soleil'의 이미지를 구축했다. 그는 자신이 하느님의 대리자로, 절대 권력을 휘두를 수 있는 신성한 권리를 부여받았다고 믿었다. 루이 14세가 말했다고 알려진 "짐은 국가다L'État, c'est moi."에는 이런 믿음이 확고히 표현되어 있다.

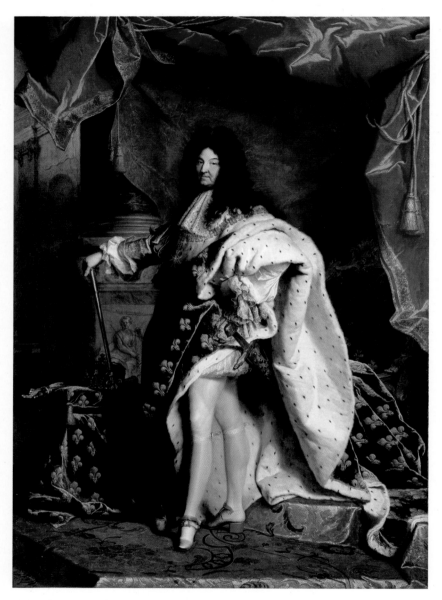

야생트 리고, 「루이 14세」, 1701년, 루브르 박물관

그림 속에서 루이 14세는 측면으로 약간 얼굴을 돌린 채 캔버스 중앙에 우아한 자세로 서서 위엄 있는 표정으로 관람자를 내려다보고 있다. 왕의 머리 위에 드리운 붉은색 실크 커튼, 금박 부조로 장식된 대리석 기둥과 고급 카펫은 왕에게 걸맞은 호화로운 실내 인테리어를 과시한다. 왕은 화려하고 정교한 대관식 예복을 입었는데 겉에는 프랑스 부르봉 왕가의 상징인 백합 문양을 수놓았고 안감은 값비싼 흰족제비 모피를 댔다. 옆구리에 군대의 수장임을 상징하는 왕실 검을 차고, 오른손은 왕홀을 들었다. 왕관은 옆 의자에 놓여 있다. 왕의 사실적인 외모나 개성을 표현하는 것이 아니라 군주의 부와 권력을 보여주려고 그린 초상화다.

초상화를 그릴 때 루이 14세의 나이는 63살이었다. 60대의 노쇠한 군주로서는 무리인 풍성한 숱의 머리카락이 예복 아래로 폭포처럼 흘러내린다. 젊은 시절 발레로 다져진 늘씬한 다리는 그의 늙고 주름진 얼굴, 이중턱과 불균형한 대조를 이룬다. 이것들은 왕이 여전히 젊고 건장하다는 점을 보여주려 한 흔적이다. 하이힐은 160센티미터 남짓한 그의 키를 조금 더 커 보이게 한다. 화가는 이렇듯 여러 장치를 통해 실제로는 온갖 질병으로 고통받고 있는 늙은 왕을 이상화된 모습으로 그렸다.

# 우주는 나를 중심으로 돌아간다

　루이 13세와 안 도트리슈 사이에서 결혼 23년 만에 첫아이로 태어난 그는 '신이 내린 루이'를 의미하는 '루이 디외도네Louis Dieudonne'라는 세례명을 받았다. 그는 자신이 최고라고 믿도록 부추기는 환경에서 자랐다. 다음 그림에서는 10~15살 무렵의 어린 소년인 루이 14세가 승리의 왕관을 쓰고 갑옷을 입은 채 백마를 탄 모습으로 묘사되어 있다. 응석받이, 금지옥엽의 어린 시절을 충분히 짐작하게 하는 그림이

작자 미상, 「루이 14세」, 1648~1653년, 프랑스 역사 박물관(베르사유)

다. 1643년 아버지가 사망하자 4살의 루이는 왕관을 물려받았다. 루이 14세는 베르사유 궁전을 구심점으로 하여 절대 군주제를 확립하고, 예술과 문화의 황금기를 열었으며, 수많은 전쟁을 통해 영토를 확장함으로써 프랑스를 유럽의 강대국으로 성장시켰다. 신들의 왕인 주피터나 아폴로로 묘사된 루이 14세의 초상화들은 그가 자신을 어떤 방식으로 보고 있었는지 명확히 보여준다.

다음의 왕실 가족 초상화는 루이 14세의 가족을 올림포스 신들의 모습으로 그리고 있다. 루이 14세는 월계관을 쓴 아폴로 신으로, 아내 마리아 테레지아는 헤라로, 그의 어머니 안 도트로슈는 대지의 여신으로, 그의 아들은 큐피드로 등장한다.

장 노크레, 「루이 14세와 왕실 가족」, 1669년, 베르사유 궁전

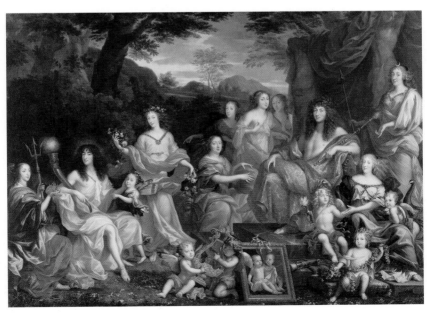

# 베르사유 궁전의 멋진 나날들

　이 대단한 나르시시스트 군주가 살던 베르사유 궁전은 유럽에서 가장 웅장하고 호화로웠으며 정치 권력의 중심지이자 부의 상징이었다. 루이 14세는 파리에서 남서쪽으로 25마일 떨어진 베르사유 마을에 있는 왕실 사냥터 오두막을 이전의 어떤 궁전보다도 화려한 곳으로 탈바꿈시켰다. 그는 저명한 건축가와 실내 장식가, 정원 예술가 등을 초빙하여 50년이라는 긴 세월과 어마어마한 비용을 들여 바로크 양식의 대궁전을 지었다. 매년 동원된 인부만도 25,000~36,000명에 달했다.

피에르 파텔, 「베르사유 궁전과 정원」, 1688년, 프랑스 역사 박물관(베르사유)

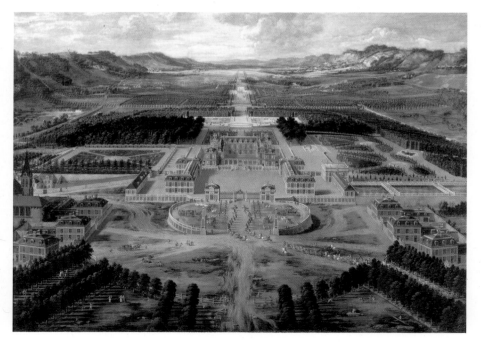

루이 14세는 아폴로 신을 자신의 상징으로 삼아 골든 게이트, 지붕과 천장 장식, 조각상, 시계, 가구, 목공예품 등 베르사유 궁전 곳곳을 태양 이미지로 장식했다. 황금 벽지로 도배된 베르사유 궁전의 방들은 사치스러운 가구들로 채워졌고, 크리스털 샹들리에가 빛났으며, 정교하게 계획된 정원은 1,400개의 분수와 조각상으로 꾸며졌다. 각종 미식 요리, 꽃 장식, 고급 향수와 세련된 패션이 선을 보였고, 거울의 방에서는 보석과 우아한 의복으로 치장한 귀족들이 모여 무도회와 파티, 음악회, 발레 공연을 즐겼다.

정치적 선전의 중요성을 인식한 루이 14세는 베르사유 궁전을 우아하고 세련된 문화의 중심지로 만들어 절대 군주의 위엄을 드러내고, 귀족과 외국 대사들에게 경외심과 복종을 이끌어내려고 했다. 유럽에서 가장 웅장한 이 궁전은 루이 14세의 부와 권력의 표상이 되었다. 베르사유 궁전은 왕이 기거하는 궁전을 중심으로 마치 태양 빛이 방사상으로 퍼져 나가는 듯한 형상을 하고 있다. 엄격한 기하학적 형태의 정원은 루이 14세를 구심점으로 온 세상이 한 치의 오류도 없이 완벽하게 돌아가고 있음을 상징한다. 루이 14세는 일부러 복잡하고 까다로운 의식과 에티켓, 복식 규정을 만들어놓고 귀족들을 통제함으로써 왕의 권위와 위엄을 과시하려고 했다. 궁전의 귀족들은 루이 14세가 일어나 식사를 하고 잠자리에 들 준비를 하는 모습을 볼 수 있는 특권을 놓고 경쟁하기도 했다.

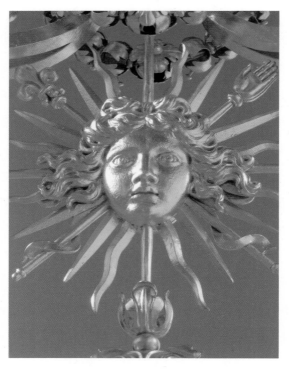

베르사유 궁전의 골든 게이트(황금의 문)에 장식된 태양 이미지

## 오트 쿠튀르와 럭셔리 산업의 개척자

　루이 14세는 예술, 문학, 음악, 연극, 스포츠에 관심이 많았다. 그는 극작가 몰리에르Molière, 화가 샤를 르 브룅Charles Le Brun 등 당대 최고의 작가 및 예술가들과 어울리기를 즐겼다. 프랑스 아카데미Académie Française를 후원했으며 예술과 과학을 위한 다양한 기관을 설립했다. 무엇보다도 뛰어난 예술적 감각을 타고난 루이 14세는 패션과 럭셔리

장 노크레, 「젊은 루이 14세」,
1655년, 프라도 미술관

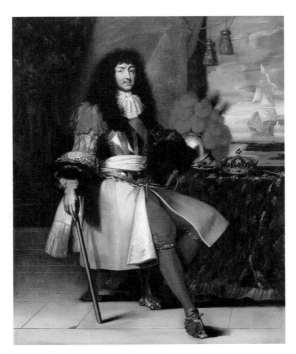

작자 미상, 「루이 14세」, 1670년,
아이작 델가도 미술관

산업을 적극 육성했다.

　1643년, 루이 14세가 왕위에 올랐을 당시 세계 패션의 중심지는 지난 2세기 동안 광대한 제국을 구축하고 황금기를 누린 스페인의 수도 마드리드였다. 독실한 가톨릭 국가인 스페인에서는 수수한 검은색이 품위 있다고 여겨졌다. 고품질의 검은색 염료는 매우 비쌌기 때문에 검은 옷은 부를 상징했다. 스페인의 탐험가와 군대가 이른바 '신세계'를 정복하는 한편, 스페인 패션은 구대륙을 석권했다. 스페인 패션 스타일은 전 유럽 궁정에서 유행했다. 프랑스 귀족들은 스페인에서 패션을, 브뤼셀에서 태피스트리를, 베네치아에서 레이스와 유리 제품을, 밀라노에서는 실크를 사들였다. 프랑스는 그런 물품에 필적할 만한 품질의 사치품을 생산하지 못했고, 패션을 선도할 만한 경제적·문화적 동력이 미약했다.

　루이 14세는 이를 바꾸려고 했고, 실제로 눈부신 성공을 거뒀다. 그는 가구, 섬유, 의류, 보석 같은 사치품 산업을 육성했다. 특히 루이 14세는 17세기 의류 혁명을 일으켰다고 할 만큼 의복의 역사에서 큰 역할을 했다. 그는 의상의 레이스, 프릴, 리본, 보석 등 각 디테일이 최고 품질로 고급스럽게 만들어지도록 하는 엄격한 의복 제작 규정을 내놓았다. 루이 14세의 급진적인 패션 개혁은 유럽 전역으로 퍼져 나갔고, 마침내 프랑스는 세계 최고의 오트 쿠튀르Haute Couture의 메카로 자리 잡았다. 당시 재무장관 장 밥티스트 콜베르Jean-Baptiste Colbert는

프랑스 내 고급 직물의 생산을 장려했을 뿐 아니라 외국 직물 수입을 금지하여, 부유한 사람들이 프랑스 기업 제품을 구매하도록 이끌었다. 또 노동자들을 고도로 전문화되고 엄격하게 규제된 길드로 조직했으며 품질 관리를 하여 외국 수입품과 경쟁할 수 있도록 지원했다.

1년 내내 입는 무겁고 어두운 색의 옷으로 유럽 패션을 선도했던 스페인 스타일의 시대는 저물었다. 루이 14세는 여름과 겨울, 1년에 두 차례 새로운 직물의 옷을 입는다는 혁신적인 패션 개념을 도입했으며, 이는 오늘날의 계절 패션의 개념에 영향을 미쳤다. 그는 심지어 여성복과 아동복을 별도로 만들었고, 파리 재봉사 길드를 창설해 여성 옷 상인Marchande de Modes들을 지원했다. 루이 14세의 통치가 끝날 무렵에는 프랑스 인구의 3분의 1이 섬유 또는 패션 산업에 종사했다.

스스로를 신이 준 선물이라고 믿으며 성장한 루이 14세의 나르시시즘적 자만심은 타의 추종을 불허했다. 그는 의복을 부와 지위, 권력을 나타내는 도구로 생각했고, 가장 비싸고 고급스러운 실크와 벨벳으로 만든 옷들을 주문했다. 누구보다도 멋진 옷차림은 그의 신성함을 보여주는 또 하나의 매개체였다. 루이 14세는 베르사유 궁전 내 모든 신하들에게도 엄격하고 흠잡을 데 없는 옷차림 기준을 강요했다. 가장 잘 차려입은 사람에게는 아낌없이 찬사를 쏟아붓는 방식으로 궁정 사람들이 서로 경쟁하도록 부추기기도 했다. 이 때문에 귀족들 간에는 왕의 관심을 끌기 위해 공작마냥 차림새를 뽐내는 경쟁적 분위기가 조성되

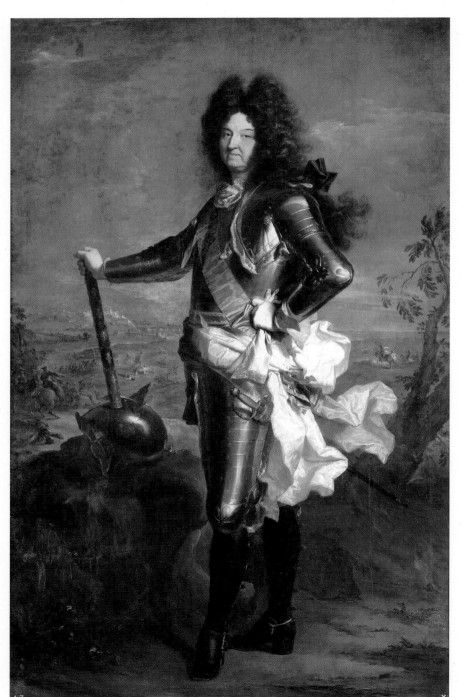

었다. 귀족들에게 감당할 수 없을 정도의 과도한 옷값을 지출하게 함으로써, 반란을 일으킬 수 있는 재정적인 힘을 사전에 차단하려고 한 측면도 있다.

1715년 루이 14세는 77살의 나이에 베르사유 궁전에서 괴저로 사망했다. 그의 통치 기간은 72년으로, 유럽의 다른 어떤 군주보다 더 오래 지속되었으며 프랑스의 문화와 역사에 지울 수 없는 흔적을 남겼다. 한편 사치스러운 베르사유 궁전의 생활과 다수의 대외 전쟁은 국가 재정의 고갈과 빚으로 이어졌고, 그 결과는 고스란히 민중의 희생과 고통으로 남았다. 겉으로는 화려했지만 곪을 대로 곪은 나라 사정은 루이 16세에 이르러 1789년 프랑스 혁명으로 폭발한다.

## ∘ 5 ∘

# 알프스를 넘는 나폴레옹의
# 프로파간다 초상화

### 예술과 정치의 협업

한 점의 그림은 종종 어떤 웅변보다도 설득력이 있다. 역사에 남은 많은 통치자들이 예술가를 동원해 자신의 권력을 공고히 했다. 나폴레옹 보나파르트Napoléon Bonaparte 역시 예술을 이용해 스스로를 위대한 황제이자 프랑스를 구할 메시아 그리고 천재적 군사 전략가로 브랜딩하는 데 성공했다.

현대의 선전 기법은 프랑스 혁명 기간 등장한 방법들에 상당한 빚을 지고 있다. 당시 혁명 지도자들은 혁명을 성공적으로 완수하기 위해 선전 활동에 몰두했고 여기에는 신문, 팸플릿, 포스터, 책 삽화, 판화, 만화 및 캐리커처, 연극, 노래 및 공공 기념물 등이 도구로 사용되었다. 프랑스 대중은 언론과 정치 집단의 선전과 홍보에 영향을 받았고, 이것

이 국가에 대한 충성심과 애국심, 하나로 결집된 혁명 공동체 의식으로 이어졌다.

특히 나폴레옹의 통치 기간 중에는 그의 초상화와 전투 장면을 그린 그림들이 국가의 후원을 받아 대대적으로 제작되었다. 그림의 대부분은 나폴레옹의 통치를 정당화하고 권력을 유지하기 위한 정치적 목적에 초점이 맞춰졌다. 살롱전에 전시되어 많은 관중에게 노출되는 거대한 역사화는 매우 효과적인 선전 도구였다. 그림에서는 실제 전투의 치부가 감춰지고 미화되었고, 모든 미술품은 정권 홍보 목적을 다하도록 엄격한 검열과 통제를 받았다. 자크 루이 다비드Jacques-Louis David (1748~1825)는 프랑스 혁명기에 나폴레옹을 영웅화하는 많은 그림을 제작했다. 다비드의 제자인 앙투안 장 그로Antoine-Jean Gros(1771~1835)는 나폴레옹의 원정에 직접 동행했는데, 그의 업적을 거의 초인에 가깝게 표현했다.

## 프로파간다 도구로써의 예술

나폴레옹은 1769년, 코르시카섬의 이탈리아계 귀족 가문에서 태어났다. 15살의 나이에 파리의 군사 학교에 입학했고, 16살에 졸업한 후 프랑스 육군 포병연대 소위로 임관했다. 당시 프랑스는 대혁명의 격동기였다. 대내적으로는 혁명파와 왕당파 간의 싸움, 대외적으로는 프랑

스와 오스트리아·프로이센·영국·러시아 등 외국 세력 간에 '프랑스 혁명 전쟁'\*이 벌어졌다. 바로 이 시기에 나폴레옹이 두각을 나타내며 역사에 등장한다. 나폴레옹은 안으로는 프랑스를 군주국으로 되돌리려는 왕당파의 반란을 진압했으며, 밖으로는 반프랑스 혁명을 내세운 유럽의 강대국들을 상대로 많은 전투에서 승리를 거두며 프랑스의 국민 영웅으로 떠오른다.

나폴레옹 선전 초상화의 가장 대표적인 예 중 하나는 다비드의 제자 앙투안 장 그로의 그림 「아르콜 다리의 나폴레옹 보나파르트」다. 나폴레옹은 오스트리아, 이탈리아 동맹군을 상대로 한 '이탈리아 원정'에서 결정적인 승리를 거둔다. 이 기념비적인 초상화는 원정 당시 아르콜 다리 전투(1796년)에서의 나폴레옹의 활약을 그린 것이다. 나폴레옹이 프랑스 혁명 깃발을 들고 병사들과 함께 오스트리아군의 적진으로 돌격하는 용감한 모습을 담았다. 왼손에는 깃발을, 오른손에는 칼을 든 나폴레옹이 침착하고 단호한 표정, 두려움 없는 자세로 군대를 지휘하고 있다. 나폴레옹이 이 전투 최전선에 서서 독려한 것은 사실이 아니었지만 화가는 그를 위대한 낭만적 영웅으로 각색했다.

* 프랑스 혁명의 여파가 자국까지 미쳐 왕권과 신분제가 무너질까봐 두려워하며 지켜보던 유럽 왕조 국가들은 루이 16세의 처형을 계기로 대프랑스 동맹을 결성한다. 마침내 1792년부터 1802년 사이, 프랑스와 이들 국가 간에 '프랑스 혁명 전쟁'이 일어난다.

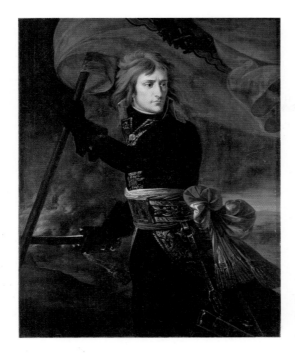

앙투안 장 그로, 「아르콜 다리의 나폴레옹 보나파르트」, 1796년, 루브르 박물관

다비드는 19세기 프랑스 미술계를 풍미한 신고전주의의 대표 화가였다. 다비드는 열렬한 프랑스 혁명 지지자였고 그의 마음속에는 애국심, 영웅주의, 시민의 의무 등과 같은 가치로 가득 차 있었다. 그는 예술이 대중에게 직접적이고 강력한 혁명적 열정과 애국심을 불러일으켜야 한다고 생각했다. 다비드는 나폴레옹을 프랑스를 위해 싸우는 민족의 영웅으로 숭배했고, 알프스를 넘는 위대한 나폴레옹의 모습을 통해 사람들에게 혁명 정신을 북돋우려고 했다.

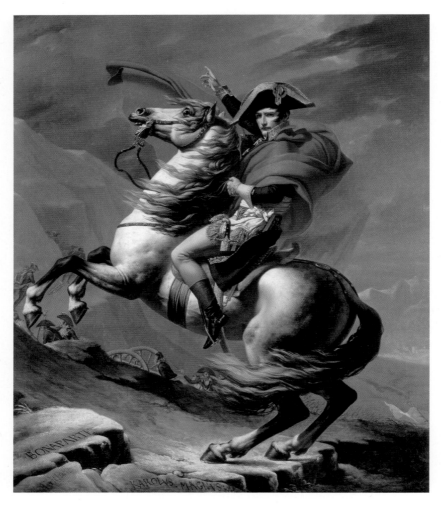

자크 루이 다비드, 「알프스를 넘는 나폴레옹」, 1805년, 오스트리아 갤러리 벨베데레

이 작품은 1800년 5월, 오스트리아군을 기습하기 위해 알프스산맥을 넘는 나폴레옹을 애국심에 불타는 젊고 잘생긴 청년으로 묘사한다. 푸른색, 흰색, 금색 직물의 화려한 군복을 입은 나폴레옹이 그의 회백색 아라비아산 종마 마렝고를 타고 있다. 상체에 멋들어지게 휘감긴 빨간 망토는 거칠고 사나운 폭풍우 속에서 펄럭인다.

그는 확신에 찬 강렬한 눈빛으로 관람자를 바라보며 오른손을 들어지금 넘어야 할 산을 가리킨다. 배경에는 큰 대포를 끌고 가는 프랑스 군대, 프랑스 혁명을 상징하는 삼색기가 보인다. 캔버스 하단에는 보나파르트, 한니발, 카롤루스 마그누스(샤를마뉴 대제)라고 쓰인 바위가 있다. 한니발과 샤를마뉴 대제 같은 영웅적 인물과 자신을 같은 급으로 설정한 것이다. 그의 망토, 말의 갈기와 꼬리는 산악 지형의 가파른 경사와 함께 구성에 강렬한 역동성을 부여한다. 그날의 실제 날씨는 맑았지만 다비드는 더 극적인 장면으로 만들기 위해 흐리고 폭풍우가 치는 날씨로 표현했다. 이 초상화는 나폴레옹의 초상화 중 가장 유명하고 인상적인 작품이긴 하지만 지나치게 과도한 연극적 액션으로 각색했다는 점에서 예술성보다는 선전의 역할에 충실했다고 볼 수 있다.

다비드의 이 그림은 나폴레옹 전성기에 그려진 것으로 장엄한 서사와 영웅적 비주얼을 제시한다. 반면 나폴레옹이 몰락한 지 수십 년이 지난 후 그려진 폴 들라로슈Paul Delaroche(1797~1856)의 그림에는 초인이 아닌 인간 나폴레옹의 현실적인 모습이 나타난다. 사실 나폴레옹

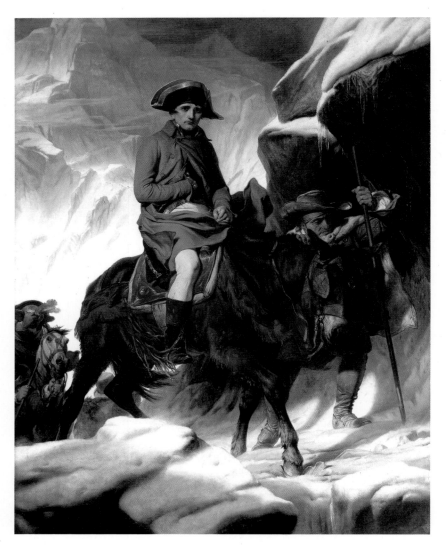

폴 들라로슈, 「알프스를 넘는 나폴레옹」, 1850년, 워커 아트 갤러리

은 애마 마렝고가 아니라 영웅적 초상화에는 확실히 어울리지 않는 작달막한 노새를 타고 갔다. 다비드 그림 속 나폴레옹의 우아한 군복 역시 험준하고 추운 알프스산을 트래킹할 때 맞는 복장이 아니었다. 당시 나폴레옹은 들라로슈의 그림에서처럼 실용적인 두꺼운 털옷과 회색 모직 코트를 입고 있었다. 어둡고 칙칙한 색상, 백마가 아닌 갈색의 노새, 눈으로 덮인 척박한 배경의 작품은 다비드의 영웅적 그림과는 완전히 다른 느낌을 준다. 나폴레옹이 즐겨 쓴 이각모가 없었다면 과연 우리가 나폴레옹이라고 인식할 수 있을까? 그의 모습은 어디 한 군데 위대한 영웅적 이미지를 보여주지 않는다.

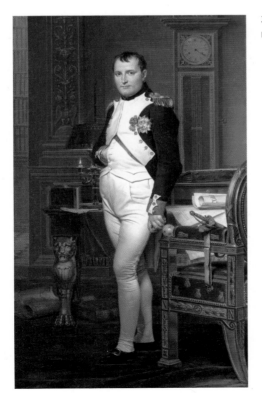

자크 루이 다비드, 「튈르리 궁전 서재의 나폴레옹」, 1812년, 워싱턴 국립미술관

앞의 그림은 나폴레옹에게 엄청난 시련이 닥친 1812년, 러시아 원정의 한가운데서 그려졌다. 그림 속에서 나폴레옹은 붉은색의 커프스와 금색 견장이 달린 파란색 재킷, 흰색 무릎 바지와 스타킹으로 구성된 제복, 금색 버클이 달린 검은색 신발을 신고 있다. 나폴레옹의 왼쪽 가슴에는 1805년 이탈리아 왕이 된 것을 기념하는 메달과 프랑스의 레지옹 도뇌르 훈장Légion d'honneur이 달려 있다. 그는 등받이가 있는 빨간 벨벳 의자와 책상 사이에 서서 오른손을 제복 재킷 안으로 집어넣은 채 얼굴을 살짝 돌려 관객을 바라보고 있다.

책상 위에는 종이, 잉크가 잔뜩 묻은 깃펜, 촛불이 켜진 램프가 보인다. 의자 위에는 나폴레옹의 군사적 성공을 암시하는 칼과 법전을 뜻하는 'COD'라는 글자가 쓰인 돌돌 말린 종이가 있다. 이것은 나폴레옹이 1804년에 제정한 프랑스 민법전인《나폴레옹 법전》의 초안으로 그의 행정적 업적을 보여주기 위해 그려 넣은 것이다. 벨벳으로 덮인 의자에서는 거꾸로 된 백합꽃을 닮은 꿀벌 문양을 볼 수 있다. 꿀벌과 백합은 모두 프랑스 군주제의 상징으로, 여기서는 통치자 나폴레옹의 권력을 암시한다.

다비드는 나폴레옹이 프랑스 국민을 위해 지칠 줄 모르고 일하는 모습을 보여주려고 했다. 벽에 걸린 시계는 새벽 4시 13분을 가리키고 있다. 책상의 촛불 하나는 거의 다 타버렸고 다른 하나는 조금 전에 꺼졌으며, 다른 몇 개는 이미 꺼진 생태다. 팔목의 단추는 풀려 있고, 흰색

사유하는 미술관

바지와 스타킹은 구겨져 있으며, 머리는 흐트러져 있다. 《나폴레옹 법전》의 초안을 작성하느라 서재에서 밤을 지새운 모습을 표현한 것이다.

장 오귀스트 도미니크 앵그르, 「왕좌에 앉아 있는 나폴레옹 1세」, 1806년, 앵발리드 군사 박물관

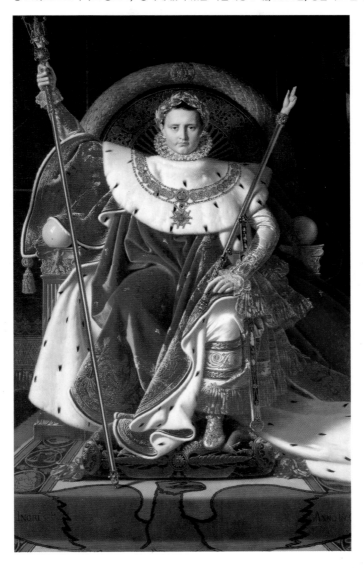

이런 세부 사항을 주의 깊게 살펴보면 다비드가 얼마나 정치적 선전에 능숙했는지 짐작할 수 있다.

한편 장 오귀스트 도미니크 앵그르는 나폴레옹의 대관식 초상화를 그리는 일을 맡았다. 당시 앵그르는 19세기 프랑스 신고전주의의 떠오르는 스타였다. 앞의 그림 역시 명백히 정치적 프로파간다의 성격을 잘 드러낸다. 앵그르는 마치 무릎을 꿇은 충성스러운 신하가 후광과도 같은 원형의 왕좌에 앉은 나폴레옹을 올려다보고 있는 듯한 시점으로 그렸다. 화려한 복장과 장신구로 치장한 나폴레옹이 황금 옥좌에 앉아 근엄한 눈빛으로 관객을 응시한다. 로마 제국에 대한 로망을 갖고 있었던 나폴레옹은 황제 즉위식에서 왕관 대신 고대 로마식 월계관을 썼다. 월계관은 로마 황제의 왕권 혹은 승리의 상징이었다.

그는 보검을 찬 채 왕권을 상징하는 2개의 왕홀을 들고 있다. 왼손에 잡은 것은 '정의의 손 Hand of Justice'이 얹힌 지팡이, 오른손에 든 것은 샤를마뉴 대제의 조각상이 있는 왕홀이다. 샤를마뉴 대제는 나폴레옹이 가장 닮고 싶어 했던 통치자 중 한 명이었다. 자주색 벨벳 예복의 칼라와 안감에 댄 값비싼 흰족제비 털가죽은 부와 권력의 표시다. 자주색 의복은 전통적으로 사회적 지위와 고귀함을 나타냈고 왕족과 귀족만이 입을 수 있었다. 이렇듯 그림 속의 왕좌, 왕홀, 검, 월계관, 흰족제비 모피, 자주색 예복 등은 황제가 된 나폴레옹의 힘과 권위를 나타낸다.

다비드나 앵그르 같은 예술가들은 나폴레옹 신화를 만드는 데 혁혁한 공을 세웠다. 그들은 나폴레옹을 묘사한 그림들에서 의상을 비롯한 소품들을 활용해 인간 나폴레옹을 신적 존재로 끌어올렸다.

아래 그림은 나폴레옹의 이집트 원정 중 자파Jaffa 포위전*을 그린

* 해외 무역으로 성장하고 있는 영국을 견제하기 위해 나폴레옹은 영국이 인도로 가는 무역로를 막으려고 했다. 이집트는 영국과 인도 식민지를 연결하는 중요한 경유지였으므로 그 관계를 끊기 위해 이집트를 침략했다. 이 원정에서 나폴레옹은 알렉산드리아, 카이로에 이어 1799년, 자파를 포위했다. 나폴레옹 군대에 의한 자파의 약탈, 강간과 살육은 이집트 원정에서 가장 잔혹한 사건으로 알려졌다.

앙투안 장 그로, 「역병에 걸린 자파의 병사들을 방문하는 나폴레옹」, 1804년, 루브르 박물관

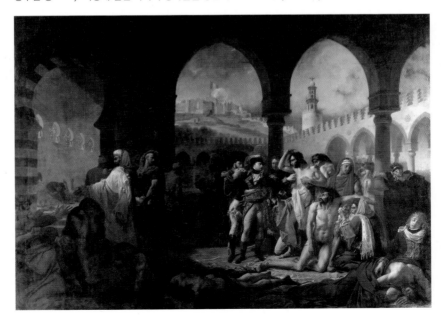

것이다. 이 그림에서는 나폴레옹을 어떻게 선전하고 있을까? 당시 자파에서 프랑스군에 퍼진 페스트로 많은 병사가 죽었는데, 나폴레옹이 자파를 방문해 페스트 환자를 어루만지며 위로하는 장면이다. 나폴레옹을 병든 부하들을 돌보는 용감한 덕장으로 묘사함으로써, 그리스도의 자비로운 이미지를 연상하도록 하려는 목적이었다. 하지만 사실은 달랐다. 그 무렵 영국, 오스트리아가 프랑스 공격을 재개하자 나폴레옹은 동방 원정을 포기하고 몇몇 측근과 함께 몰래 이집트를 탈출해 프랑스로 돌아갔다. 이후 군수품 보급마저 끊긴 병사들은 현지인의 습격과 전염병 속에 방치되었다. 일설에는 아편을 주어 안락사시킨 경우도 있었다고 한다. 후에 책임 추궁당할 것을 염려한 나폴레옹은 연출된 드라마를 그림으로 그리게 한다. 고국으로 돌아온 나폴레옹은 이집트 원정이 성공했다고 거짓 선전했다. 사람들은 그가 군대의 절반과 함대 전체를 잃었음에도 불구하고 그 말을 믿었다.

나폴레옹이 몰락한 후 수많은 작가와 역사가들이 그에 대해 논쟁했다. 그는 자신이 정복한 지역에 혁명 사상을 전파한 계몽주의적 혁신가였을까 아니면 오로지 개인적인 야망과 권력욕을 위해 유럽을 전쟁의 참화로 몰고 간 독재자였을까. 나폴레옹이 역사상 가장 천재적인 군사 전략가 혹은 유능한 정치 지도자 중 하나인 것은 부정할 수 없다. 그는 프랑스 혁명의 이념을 계승하여 불평등한 봉건 제도를 폐지하고 근대 국가 체제를 정비했다. 한편 수많은 인명을 살상한 냉혹한 야심가이기도 했다. 나폴레옹은 참으로 복잡하고 모순적인 사람이다. 나폴레옹은

사유하는 미술관

결국 절대 권력을 가진 황제가 되었는데, 이는 프랑스 혁명이 무너뜨리려고 한 군주제와 다르지 않다는 점에서 아이러니하다.

2장

그림 속에 남은
스캔들의 역사

## ∘ 6 ∘

# 팜 파탈 신화의 희생자
# 클레오파트라

### 전설적인 유혹자에 대한 오해와 진실

역사는 동서양을 막론하고 미인으로 유명한 여성들에 대한 이야기를 전한다. 그중에서도 클레오파트라의 명성에 필적할 만한 여성은 드물 것이다. 클레오파트라는 미모에 관련된 이야기로 수천 년 동안 전 세계 사람들의 상상력을 사로잡았고, 지금도 치명적인 매력으로 남자를 파멸시킨 극강 미모의 팜 파탈로 인식되어 있다. 스캔들로 가득한 그녀의 짧은 삶은 예술, 문학, 영화에 수많은 영감을 주었다. 예술가들은 그녀를 고대 로마 지도자 카이사르와 안토니우스의 마음을 지배한 '위대한 유혹자'로 묘사했다. 그녀는 정말 그토록 매혹적인 절세미인이었을까?

# 눈부신 아름다움에 대한 명성

클레오파트라가 전설적인 미모의 소유자라는 설은 아마도 율리우스 카이사르Julius Caesar, 마르쿠스 안토니우스Marcus Antonius와의 유명한 로맨스 때문일 것이다. 그녀의 외모에 대한 언급은 고대 로마 문헌에서 발견된다. 로마 역사가 카시우스 디오Cassius Dio는 그녀가 '모든 사람을 정복할 수 있는 능력을 지닌 뛰어나게 아름다운 여성'이었다고 기록했다. 하지만 고대 그리스의 역사가 플루타르코스Plutarchos는 그녀의 얼굴을 '특별한 인상을 남기지 않고 눈에 띄지도 않는다'라고 묘사함으로써 뛰어난 미모의 소유자가 아니었고, 다만 아름다운 목소리와 저항할 수 없는 어떤 매력을 가진 여성이라고만 언급했다.

플루타르코스가 옳았다는 증거가 2007년에 발견된 고대 로마의 주화에서 나타났다. 동전에 새겨진 얼굴은 오랫동안 클레오파트라의 미인 이미지에 익숙해 있던 사람들에게 적잖은 충격을 주었다. 동전 초상은 아름답고 섹스어필한 팜 파탈 여왕 클레오파트라의 신화와 충돌하기 때문이다. 클레오파트라는 남자 같은 얼굴, 구부러진 매부리코, 삐뚜름한 이마, 튀어나온 뾰족한 턱, 얇은 입술, 움푹 꺼진 눈을 가진 결코 아름답다고 말할 수 없는 모습이었다. 그녀의 초상이 새겨진 다른 많은 동전들 역시 비슷비슷한

은화에 새겨진 클레오파트라 초상

특징을 가지고 있다. 이런 외모의 특성은 고대 이집트 프톨레마이오스 왕족들의 초상에 공통적으로 나타나는 유전적인 것이었다. 많은 역사 가들이 여왕에 대한 플루타르코스의 묘사가 가장 신뢰할 만하다는 데 동의한다.

그렇다면 고대 세계에서 가장 강력한 힘을 가진 두 사람을 매혹할 수 있었던 이유는 무엇이었을까? 클레오파트라의 장점은 외모가 아니라 다른 곳에 있었다. 그녀는 육체적 아름다움을 넘어선 매력을 지녔다. 이집트 역사상 최고의 격동과 혼란의 시기, 20여 년 동안 안정적으로 국가를 통치했던 클레오파트라는 지성, 매력, 화술, 정치적 통찰력을 지닌 유능한 파라오였다.

클레오파트라는 여성들의 권리에 관심이 있었으며 공정하고 투명한 세금 징수, 공공 복지, 부의 재분배, 무역 촉진에 힘썼다. 또 알렉산드리아를 세계에서 가장 발전한 도시 중 하나로 만들었다. 그녀는 40만 권의 장서를 가진 알렉산드리아 도서관에서 이집트의 역사와 종교에 관한 책을 읽고 이집트어와 라틴어를 익혔다. 적어도 10개 이상의 언어를 구사했고 수학, 철학, 웅변, 군사학 및 천문학 교육을 받았으며 학자들과 교류하는 일을 즐겼다.

# 치명적 팜 파탈로 묘사된 그림 속 클레오파트라

클레오파트라의 왜곡된 이미지는 어떻게 만들어졌을까? 그녀에 대한 많은 로마 작가, 역사가의 기록은 편견으로 가득 차 있다. 고대 로마는 가부장 문화를 가진 견고한 부권 사회였다. 로마인들은 강하고 독립적인 여성을 좋아하지 않았다. 클레오파트라는 프톨레마이오스 왕조의 여성 파라오로서 21년간이나 통치했다. 여왕으로서의 클레오파트라는 당시 로마인에게 새롭고 특이한 존재였을 것이다. 온순한 여성을 원했던 로마인에게 강력하고 야심적인 여성은 엄청난 위협이었고 혐오의 대상이었다.

옥타비아누스Octavianus(아우구스투스 황제)는 정적 안토니우스를 무너트리기 위해 클레오파트라를 로마 남성을 유혹하는 악마로 만들어야 했다. 그는 로마인들이 안토니우스를 이방인의 유혹에 빠져 조국을 배신한 사람, 클레오파트라를 로마인 아내에게서 남편을 빼앗아 간 사악한 요부로 생각하기를 바랐다. 우리가 아는 클레오파트라에 대한 지식의 대부분은 아우구스투스의 기대에 따라 그녀를 부정적으로 묘사한 로마 작가들로부터 나왔다.

시인 호라티우스Horatius와 프로페르티우스Propertius는 그녀를 각각 '치명적인 괴물', '매춘부 여왕'이라고 불렀다. 클레오파트라는 거부할 수 없는 매력을 가진 이국적인 팜 파탈, 로마 정치 지도자에게 마법의

사유하는 미술관

주문을 던진 마녀로 각인되었다. 이런 인식은 중세에도 계승되어, 조반니 보카치오의 유명한 책 《데카메론Decameron》에서는 그녀가 죄의 우화로 등장한다. 클레오파트라의 지적인 자질은 무시된 반면 그녀의 요부적 이미지, 에로티시즘과 성적 매력에 대한 이야기는 이후 수세기 동안 일관되게 이어져 왔다.

클레오파트라의 삶은 확실히 사람들의 호기심을 확 끌어당길 만큼 극적이다. 전설적인 여성 파라오였고 믿을 수 없을 정도로 엄청난 부를 가졌으며 더할 나위 없이 낭만적인 로맨스의 주인공이었다. 많은 유명 화가들이 클레오파트라 신화를 그린 이유다. 그림 속에서도 클레오파트라의 모습은 처음부터 죽는 마지막 순간까지 전형적인 팜 파탈 '유혹자'로 묘사된다.

플루타르코스는 역사상 가장 유명한 남녀의 만남을 기상천외한 상상력을 동원해 기술했다. 클레오파트라가 자신을 카펫에 둘둘 싼 채 카이사르의 숙소로 옮겨지게 했다는 것이다. 카이사르는 멋들어진 여왕 복장을 한 젊은 여성에게 한눈에 반했고, 두 사람은 곧 연인이자 동맹자가 되었다고 한다. 무언가 기이한 방식으로 로마 장군을 유혹한 요부의 이미지로, 이집트 여왕을 깎아내리려는 의도로 꾸민 이야기일 것이다.

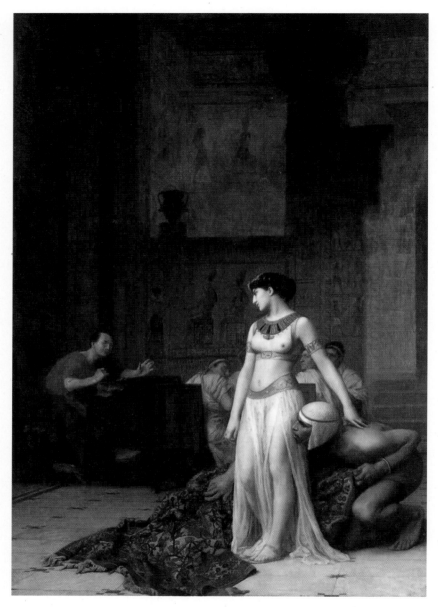

장 레옹 제롬, 「클레오파트라와 카이사르」, 1866년, 개인 소장

장 레옹 제롬은 플루타르코스의 이야기에 따라 카이사르와 클레오
파트라의 낭만적인 첫 만남을 묘사한다. 그림 속 클레오파트라는 막 카
펫에서 나와 유혹적인 자세로 카이사르 앞에 서 있다. 화려하고 정교한
이집트식 목걸이 아래 드러난 가슴, 허리띠 아래 투명한 베일 같은 치
마 사이로 엿보이는 다리가 육감적이다. 옆에는 이국적인 분위기를 위
한 소품으로 그려진 노예가 여왕의 뒤에서 두려운 듯 웅크리고 있다.
책상 앞에 앉아 있는 카이사르는 당황한 듯 두 손을 허공에 휘저으며
클레오파트라를 올려다본다. 카이사르의 보좌관들로 추정되는 인물
들은 이 광경을 지켜본다. 화가는 고대의 사건을 상상하면서 젊고 매혹
적인 이집트 여왕의 모습을 전형적인 오리엔탈리즘의 시각으로 그려
냈다.

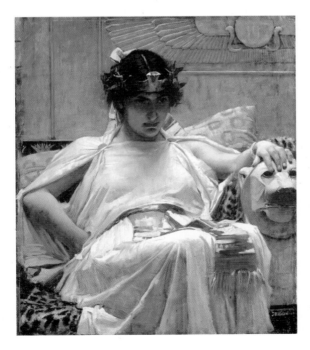

존 윌리엄 워터하우스, 「클레오
파트라」, 1888년, 개인 소장

존 윌리엄 워터하우스John William Waterhouse(1849~1917)는 19세기 라파엘 전파Pre-Raphaelites 양식으로 작업한 영국 화가다. 그의 그림에서 클레오파트라는 흰 리넨 드레스를 입고 금 왕관을 쓰고 있다. 화가는 클레오파트라를 아름답지만 사악한 팜 파탈 이미지로 표현하기 위해 날카로운 눈빛을 가진 강렬한 표정으로 그렸다.

알렉상드르 카바넬Alexandre Cabanel(1823~1899)은 역사적·고전적·종교적 주제를 아카데믹한 스타일로 그린 19세기 프랑스의 신고전주의 화가다. 그림의 전경에는 반라의 시녀와 함께 호랑이 가죽이 덮인 의자에 앉아 있는 클레오파트라가 보인다. 그녀는 방금 독극물을 마신 남자가 배를 움켜쥐고 고통으로 몸부림치는 장면을 태연하게 바라보고 있다. 남자 뒤에는 두 사람이 이미 독살당한 시신을 운반한다. 클레오파트라가 남동생 프톨레마이오스 14세를 독약으로 죽이고 아들

알렉상드르 카바넬, 「클레오파트라, 사형수들에게 독극물 실험하다」, 1887년, 안트베르펜 왕립미술관

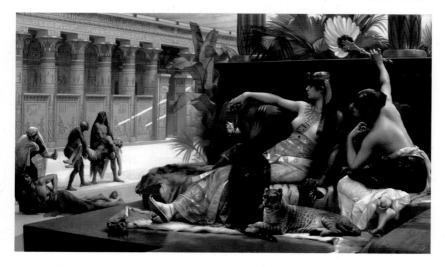

카이사리온을 왕위에 올렸다는 설이 있다. 이 그림은 클레오파트라가 혈육을 죽이는 데 사용할 독극물을 죄수들에게 시험했다는 플루타르코스의 기록을 참조해 그린 것이다.

사실 프톨레마이오스 왕조에서는 권력을 둘러싼 가족 간의 골육상쟁이 일상사였다. 클레오파트라가 형제자매를 죽이지 않았다면 그들이 그녀를 제거했을 것이다. 하지만 카바넬의 그림은 클레오파트라를 단순히 냉혹한 가족 살해자, 위험하고 사악한 여성으로 보는 서구 사회의 관점을 보여준다.

클레오파트라의 죽음마저도 예술가를 매료시켰다. 미술 작품에서 그녀의 최후는 아스프asp로 알려진 이집트 코브라에 물려 죽는 모습으로 묘사되었다. 전설에 따르면, 기원전 30년 8월의 어느 날 예복과 보석으로 치장한 클레오파트라는 2명의 시녀와 함께 알렉산드리아의 궁전 부지에 지은 영묘에 들어가 무화과 바구니 속에 들어 있는 코브라를 움켜쥐고 자신의 가슴을 물어뜯게 했다. 고대 이집트에서 아스프는 왕족의 상징이었고 뱀에 물려 죽으면 불멸한다고 믿었다. 여왕에게 어울리는 죽음의 방식이었을 것이다. 하지만 역사학자들은 클레오파트라가 천천히 고통스럽게 죽이는 코브라 독이 아니라 독약으로 목숨을 끊었을 것이라고 추정한다.

그러나 다음 그림은 벌거벗은 가슴, 독사, 비극적인 죽음과 같은 신

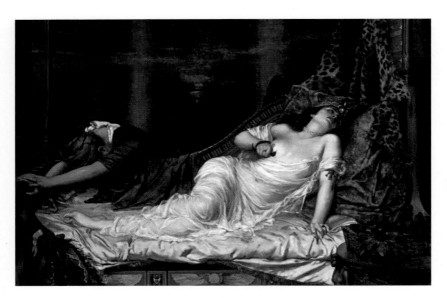

레지날드 아서, 「클레오파트라의 죽음」, 1892년, 개인 소장

화가 진실 여부에 관계없이 훌륭한 예술 작품을 만들었다는 점을 보여
준다. 레지날드 아서Reginald Arthur(1871~1934)는 클레오파트라의 죽
어가는 모습을 관능적으로 묘사함으로써 그녀의 팜 파탈 아우라를 표
현하려고 했다.

클레오파트라는 실제로 어떤 모습이었을까? 정형화된 육체를 숭배
하는 오늘날 사회의 표준에 따르면 클레오파트라는 미인이 아닐 수도
있다. 사실 그녀의 성적 매력에 대한 신화는 반클레오파트라적인 정치
적 선전 선동의 일부였다. 그녀의 정치적 입장과 능력을 축소하고, 아
름다운 외모로 남성 권력자를 유혹했다는 '여성성'의 영역에 가두었기

사유하는 미술관

때문이다. 역사는 그녀를 낭만적인 사랑의 여주인공 혹은 성적인 유혹자로 기억한다. 하지만 그녀는 놀라운 사람이었다. 강력하고 유능한 정치가이자 탁월한 지식인이었다. 그녀의 미모와 로맨스 대신 클레오파트라의 이런 모습에 주목할 필요가 있다.

# ○ 7 ○

# 기독교, 성
# 그리고 죄

## 지옥에 떨어진 연인들

커다란 흰 천에 감싸인 남녀가 서로 부둥켜안은 채 회오리바람에 휩쓸려 어둡고 캄캄한 허공을 떠돌고 있다. 19세기 프랑스 낭만주의 화가 아리 셰퍼Ary Scheffer(1795~1858)는 단테Dante Alighieri와 베르길리우스Vergilius가 지옥에서 파올로와 프란체스카의 망령을 만나는 장면을 그렸다. 두 인물의 얽힌 몸이 만든 대각선 구성은 그림에 역동적인 운동감과 함께 불안정한 분위기를 부여한다. 두 눈을 감은 프란체스카는 연인의 어깨와 등을 두 팔로 꼭 붙들고 있고, 고뇌에 찬 표정의 파올로는 오른팔로 그녀의 팔을 잡은 채 왼팔은 이마에 대고 있다. 남자의 가슴과 여자의 등에 난 희미한 칼자국은 죽음에 이르게 된 사연을 암시한다. 두 연인은 왜 지옥의 암흑 속을 정처 없이 표류하는 것일까?

사유하는 미술관

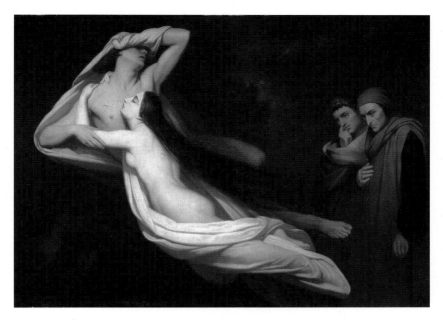

아리 셰퍼, 「단테와 베르길리우스에게 나타난 파올로와 프란체스카의 영혼」, 1855년, 루브르 박물관

## 지옥에 떨어질 중죄였던 인간의 섹슈얼리티

이 연인들의 이야기는 13세기 말 이탈리아에서 실제 있었던 일이다. 라벤나 영주의 딸 프란체스카와 라미니 영주의 장남 잔초토는 정략결혼을 하게 된다. 하지만 잔초토는 다리를 저는 데다 추한 외모를 가졌기 때문에 그의 잘생긴 동생 파올로를 대신 선보인 후 사기 결혼을 한다. 파올로와 이미 사랑에 빠진 프란체스카는 결혼식 날 이 사실을 알고 절망한다. 끝내 열정을 억누르지 못한 두 연인은 몰래 사랑을 나눈다. 결국 밀회 현장을 들킨 두 사람은 잔초토의 칼에 찔려 죽는다.

이 애욕의 죄인들은 사후 지옥에 떨어져 혹독한 폭풍에 영원히 쓸려 다니는 벌을 받는다. 거세게 휘몰아치는 바람은 두 사람을 파멸로 이끈 강한 욕정을 상징한다. 단테 가브리엘 로제티Dante Gabriel Rossetti (1828~1882)는 이 주제로 여러 점의 수채화와 스케치를 남겼다. 모두 라파엘 전파 스타일의 고풍스럽고 중세적인 분위기가 느껴지는 작품들이다. 아래 그림에서는 사랑하는 두 사람이 입 맞추는 장면을 묘사한다. 오른쪽 트립티크triptych(세폭화)에서는 키스하는 파올로와 프란체스

단테 가브리엘 로제티, 「파올로와 프란체스카」, 1867년, 빅토리아 국립미술관

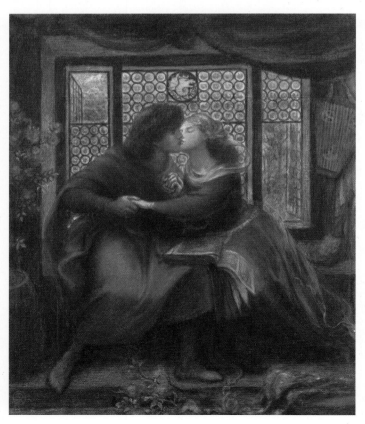

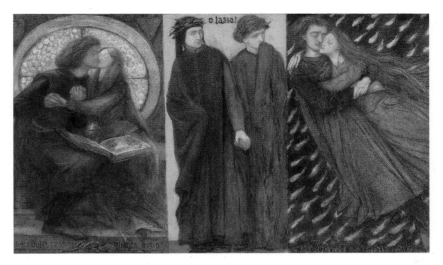

단테 가브리엘 로제티, 「파올로와 프란체스카」, 1855년, 테이트 브리튼

카, 안타까운 표정으로 연인들을 바라보는 베르길리우스와 단테, 서로
껴안은 채 지옥의 불길과 세찬 바람에 고통받고 있는 두 사람의 망령
이 차례대로 묘사되어 있다.

이 미술 작품들은 모두 지옥에서 영원히 고통받는 파올로와 프란체
스카의 영혼에 대해 서술한 단테의 《신곡Divine Comedy》에 바탕을 두고
있다. 한편 산드로 보티첼리Sandro Botticelli(1445~1510)는 《신곡》의 삽
화를 그렸는데, 「지옥도La Mappa dell'Inferno」는 책에 수록된 92점의 그
림 중 하나다. 지옥은 거꾸로 된 원뿔 모양 즉, 깔때기 형태로 모두 9개
의 구덩이로 나누어져 있다. 정욕의 죄를 저지른 파올로와 프란체스카
는 죽은 후 제2지옥에 떨어진다.

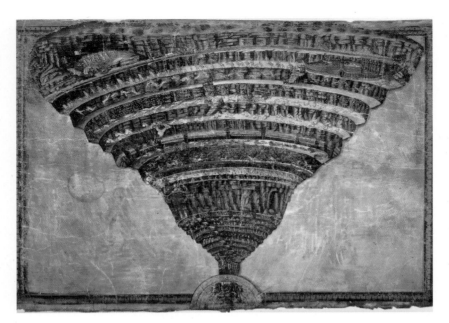

산드로 보티첼리, 「지옥도」, 1480년대 중반~1490년대 중반, 바티칸 도서관

  중세 교회는 애욕을 가장 깊은 지옥에 가야 하는 무거운 죄로 여겼다. 하지만 단테는 파올로와 프란체스카의 안타까운 사랑에 연민을 느껴 《신곡》에서 비교적 죄가 가벼운 이들이 가는 제2지옥에 배치한다. 그래도 어쨌든 지옥에 떨어트려 가혹한 고통을 겪게 만든다. 이 점에서 단테는 최초의 르네상스 휴머니스트인 동시에, 기독교적 세계관에 머문 중세인이기도 했다. 현대인에게는 아무리 불륜이라도 남녀가 사랑 때문에 지옥에 간다는 것이 지나치게 느껴진다. 하지만 중세에는 정욕이 지옥으로 떨어지게 만드는 7죄 중 하나였고 단테 역시 이들을 지옥에 보내 교훈을 주려고 한 것이다.

사유하는 미술관

# 기독교와 섹스의 불편한 관계

기독교는 2,000년간 성적 욕망, 피임, 낙태, 동성애 등 인간의 성 문제에 대해 매우 부정적이고 처벌적인 태도를 고수해 왔다. 성적으로 자유로웠던 고대에 비해 중세 시대의 성은 억압되었고, 금욕주의는 기독교인의 핵심 윤리가 되었다. 기독교는 왜 이렇게 인간의 섹슈얼리티를 부정하게 되었을까?

서구인의 성 억압적 가치관에 결정적인 역할을 한 인물은 기독교 신학의 뼈대를 세운 성 아우구스티누스다. 고대 교부 철학자 성 아우구스티누스는 몸은 더러운 욕망의 거처며 이성의 방해물이므로, 육체의 유혹을 극복하고 영적으로 자유로워져야 한다고 주장했다. 그는 젊은 시절, 자신의 방탕했던 생활을 회개하는 《신국론》과 《참회록》을 통하여 금욕을 설파했고 이후 오래도록 유럽 기독교 문화권을 성적 억압과 금욕주의에 가두어두는 데 지대한 역할을 했다. 그는 성적 욕망은 억제되어야 하며, 성관계는 쾌락이 아니라 오직 출산을 위한 수단으로만 필요하다고 주장했다. 중세 사회를 장악한 교회는 성관계에 대한 세세한 규칙까지 정했다. 금식 기간, 일요일과 축일, 월경과 임신 혹은 수유 기간에는 금욕을 해야 했고 성행위의 체위는 정상위만 허용되었다. 또 자위행위, 동성애는 부도덕한 것으로 규정되고 금지되었다. 무엇보다도 혼전, 혼외 성관계는 심각한 중죄로 간주되었다. 기독교의 성 윤리는 특히 여성에게 엄격하게 요구되었다.

교회법은 이론상으로 간음죄를 저지른 남녀가 동일하게 처벌을 받아야 한다고 명시했지만 실제로 대부분 여성에게 처벌이 집중되었다. 중세 후기 프랑스 북부에서 발견된 교회법에 의하면 간음한 여자는 수도원에 가두어 처벌했다. 채찍질을 하거나 머리를 밀었고, 거리로 끌고 다니며 조리돌림을 하기도 했다. 심지어는 코와 귀를 자르는 잔인한 형벌을 받거나 처형되었다. 여성은 천성적으로 남성보다 정욕의 죄를 저지르기 쉽다는 것이 당시의 일반적인 인식이었다.

다음 그림은 여성이 성적으로 난잡하고 나아가 교활한 존재라는 이런 중세의 여성관을 바탕에 깔고 있다. 이 작품은 독일 르네상스 회화의 걸작이다. 루카스 크라나흐 엘더Lucas Cranach the Elder(1472~1553)는 알프레히트 뒤러Albrecht Dürer(1471~1528), 한스 홀바인Hans Holbein(1497~1543)과 함께 북부 르네상스 시대를 대표하는 거장이다. 불륜 혐의로 기소된 여성이 사자의 입 안에 손을 집어넣고 있다. 화가는 거짓말쟁이의 손을 물어뜯는다는 로마의 돌 가면 '진실의 입Bocca della Verità'을 사자의 형상으로 표현했다. 사자 동상 앞에 끌려온 피고인 여성은 그녀의 연인을 광대로 변장시키고 사자의 입에 손을 넣기 직전에 자신을 껴안으라고 미리 일러둔다. 그러고는 "나는 내 남편과 내 뒤에 있는 이 광대 이외에는 다른 남자와 신체 접촉을 한 적이 없다."라고 고백한다. 여인의 주변엔 판관 2명과 구경꾼들이 보인다. 오른쪽에는 검은 옷차림의 오쟁이 진 남편이 처벌을 기대하는 심각한 눈빛으로 사자의 입을 주시하고 있다.

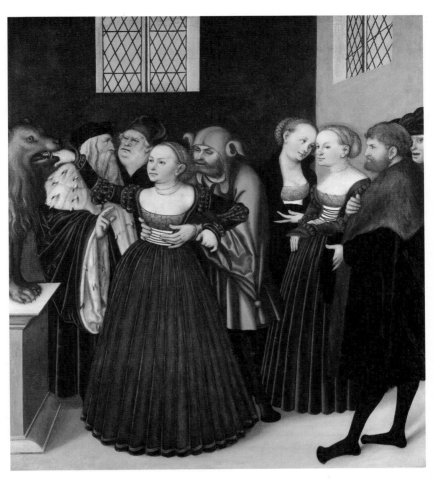

루카스 크라나흐 엘더, 「진실의 입」, 1525~1528년, 개인 소장

여인은 두려움에 떨기는커녕 해를 입지 않을 것이라고 확신하는 듯 담담한 표정으로 손을 입 안에 넣는다. 사실 광대는 그녀의 샛서방이지만 사람들은 그를 짓궂은 행동을 일삼는 광대로만 생각할 뿐이다. 어쨌든 여인은 진실을 말했기 때문에 사자는 손을 물지 않았고, 교묘한 책략을 통해 구제받을 수 있었다. '진실의 입'은 간음, 위증과 같은 행위를 저지른 사람들을 판결하기 위한 일종의 중세식 거짓말 탐지기였다. 이 관행은 아내의 간통을 확인하기 위해 종종 이루어졌을 뿐 남성이 이런 식으로 시험을 받았다는 기록은 없다.

종교 개혁자 루터와 칼뱅은 성 아우구스티누스나 토마스 아퀴나스 등 교부 신학자들과는 조금 달랐다. 루터는 사제들의 결혼을 허용했고, 칼뱅은 성을 하느님이 주신 축복으로 생각했다. 하지만 프로테스탄트들도 근본적으로 섹스는 자손을 잉태하기 위한 것이며, 욕정에 의한 성관계는 인간을 타락시키는 죄악이라고 설교했다. 종교적 금욕주의는 가톨릭 신앙에서나 개신교에서나 일관된 윤리였다. 이런 관점은 19세기 영국 빅토리아 시대의 엄격한 청교도적 성 문화로 이어졌다. 보수적인 도덕과 종교적 엄숙주의가 팽배한 시대였다. 이 시대의 많은 유럽인이 죄책감 속에서 성행위를 했으며 부부간에도 가급적이면 성적 접촉을 하지 않는 것이 이상적이라고 생각했다.

라파엘 전파 화가 윌리엄 홀먼 헌트William Holman Hunt(1827~1910)의 「깨어나는 양심」은 빅토리아 시대의 도덕주의를 보여준다. 작품은

윌리엄 홀먼 헌트, 「깨어나는 양심」, 1853년, 테이트 브리튼

신사의 무릎에 앉아 있던 젊은 여성이 갑자기 벌떡 일어나 창문 밖을 응시하는 장면을 묘사한다. 그녀가 머리를 단정하게 묶지 않고 풀어헤친 데다가 결혼반지를 끼고 있지 않은 것으로 보아 그들이 불륜 관계에 있다는 사실을 짐작할 수 있다. 깔끔한 방은 부유한 중년 남자가 젊은 아가씨와의 밀회를 위해 마련한 장소다. 지금 이 순간, 그녀는 양심의 가책을 느끼고 관계를 끝내려 하는 것이다. 헌트는 매우 종교적인 사람이었다. 그는 피아노 앞에 간음한 여인을 옹호하는 예수 그리스도의 그림을 그려놓았다. 그림의 여성은 회개하고 구원을 받는 성경 속의 간음한 여인을 연상케 한다. 화가는 그림에서 교훈적인 메시지를 전달하려고 한 것이다.

리처드 레드그레이브, 「버려진 자」, 1851년, 영국 왕립예술원

한편 빅토리아 시대의 예술가 리처드 레드그레이브Richard Redgrave
(1804~1888)의 「버려진 자」는 청교도적 도덕관을 가진 엄격한 아버지
가 사생아를 낳은 딸을 집에서 쫓아내는 장면을 묘사했다. 바깥에 눈이
쌓여 있는 추운 날씨지만 이 완고한 가부장은 화난 표정으로 어린 손
자를 안고 있는 딸을 매몰차게 문밖으로 내몰고 있다. 여인의 자매로
보이는 젊은 여성이 무릎을 꿇고 애원하며 아버지를 만류하고 있고, 어
머니와 다른 형제자매들은 그의 고집을 꺾지 못할 것을 알고 체념한
채 괴로워하고 있다. 이 그림에서도 성서의 '간음 중에 잡힌 여인' 이야
기를 그린 종교화가 벽에 걸려 있다. 윌리엄 헌트와 리처드 레드그레이
브의 그림은 빅토리아 시대의 전형적인 청교도주의를 반영한다.

인류사에서 인간의 성만큼 오랫동안 금기시되고 통제되어온 것도
없을 것이다. 수천 년 동안 켜켜이 쌓인 금욕적 문화의 무게는 결코 가
볍지 않다. 하지만 현대 산업 사회에서 전통적인 가치관들이 허물어지
면서 보수적인 성 관념 역시 붕괴되고 있다. 근대화의 물결은 인간의
의식에도 커다란 변혁을 일으켰고, 성은 더 이상 억압의 대상이 아니
다. 이런 변화로 인해 성적인 자유와 개방적 표현, 성 행위에 대한 자유
로운 논의가 진행되었다. 1960년대에 이르러서는 이른바 '성 혁명'이
일어났다. 20세기 중반에 등장한 킨제이 보고서는 청교도적 도덕관에
젖어 있던 미국인들에게 엄청난 충격을 주었고, 전 세계에 파장을 일으
키며 성 혁명의 초석을 놓았다. 말하자면, 성 문제에 관해서는 코페르
니쿠스의 지동설이나 다윈의 진화론에 버금가는 사고의 대전환이었다

고 할 수 있다. 지금은 누구도 비련의 주인공 파올로와 프란체스카가 지옥에 가야 한다고 생각하지는 않을 것이다. 한 시대와 사회, 특정 사상과 종교가 어떻게 보고 규정하느냐에 따라 성에 대한 윤리와 규범도 이렇듯 달라진다.

## ∘ 8 ∘

# 여자들의
# 결투!

### 결투의 역사

## 마상창시합으로 결투한 나폴리 귀족 여성들

많은 사람들이 떠올리는 중세 시대의 이미지 중 하나는 은빛 갑옷을 입고 긴 창을 든 늠름한 기사가 마상시합joust을 벌이고 아름다운 귀부인의 마음을 얻는 장면이다. 그런데 말에 탄 기사가 남성이 아니라 여성인 역사적인 사건이 있었다. 1552년 나폴리 귀족 여성인 이사벨라 데 카라치와 디암브라 데 포티넬라 사이에 벌어진 결투다.

다음 그림은 바로 이 드라마틱한 사건을 묘사한다. 17세기 스페인 바로크 화가인 주세페 데 리베라Jusepe De Ribera(1591~1652)가 그린 「여자들의 결투」다. 이사벨라와 디암브라는 파비오 데 제레솔라라는

주세페 데 리베라, 「여자들의 결투」, 1636년, 프라도 미술관

남자를 사이에 두고 싸웠던 전설적인 에피소드의 여주인공들이다. 오른쪽 여성이 검을 한껏 치켜들고, 부상을 입은 채 땅바닥에 쓰러진 상대를 제압하고 있다. 거칠고 역동적인 전투 장면 속에서도 인물들의 헤어스타일과 드레스는 고전적 여성의 아름다움으로 묘사되어 한층 극적인 효과를 창출한다. 밝은 오렌지, 우아한 연보라 톤의 풍부한 드레스 색상에서 16세기 베네치아 화파의 영향이 엿보인다.

파비오는 잘생긴 신사로, 16세기 나폴리 사교계 여성들 사이에서

매우 인기가 있었다. 이사벨라와 디암브라 역시 파비오를 미친 듯이 사랑했다. 본래 친한 친구 사이였던 두 여성은 남자가 자신을 더 사랑하고 있다며 말다툼을 벌였고, 마침내 한 여자가 결투를 신청했다. 엿새 후 그들은 마을의 들판에서 검, 창, 철퇴, 방패 그리고 갑옷을 입힌 말 등 완벽한 전투 장비를 갖추고 결투를 하게 된다. 이 일은 나폴리 도시 전체를 흥분의 도가니로 몰아넣었고, 결투 당일 스페인 총독을 포함해 많은 나폴리 궁정 사람들이 이사벨라와 디암브라의 결투를 보려고 속속 모여들었다.

벨벳 망토를 걸친 말을 탄 이사벨라는 가문의 문장紋章과 다이아몬드로 장식한 투구를 쓰고 푸른 갑옷을 입고 나타났다. 디암브라는 황금 뱀 문장이 있는 투구와 초록색 갑옷을 착용했다. 그들의 말은 보통 말이 아니라 데스트리어destrier였다. 데스트리어는 가장 높은 등급의 중세 군마로, 기사들이 전쟁이나 마상시합을 할 때 탔던 말이다. 나팔을 불자 이들은 창을 들고 맹렬하게 상대방을 향해 돌진했고 순식간에 창이 부러졌다. 창을 잃은 두 숙녀는 이번엔 철퇴를 휘두르며 서로를 맹렬하게 공격했다. 결국 디암브라가 철퇴로 이사벨라의 방패를 부수었고 그 여파로 말이 쓰러졌다. 낙마한 이사벨라에게 다가간 디암브라는 파비오가 그녀의 것임을 인정하라고 큰 소리로 외쳤다.

이때 별안간 검을 움켜쥔 이사벨라가 달려들어 디암브라를 쓰러뜨리고 투구 끈을 끊어버렸다. 디암브라는 패배를 받아들였고, 이사벨라

는 인간 전리품 파비오를 쟁취했다. 구경거리를 쫓아 구름같이 몰려든 사람들이 예상외의 역전 드라마에 얼마나 열광했을지 짐작이 가리라! 이 놀라운 결투 스캔들은 당대 전 유럽의 궁정에 들불처럼 퍼졌다. 이야기는 이후 오랫동안 입에서 입으로 전해졌고, 80여 년 후 주세페 데 리베라의 그림으로 기록되었다.

## 여성들의 결투

결투는 보통 남자들의 영역으로 여겨지지만 남자와 여자 간, 여자와 여자 사이에서도 있었다. 15세기 독일의 펜싱 마스터인 한스 탈호퍼Hans Thalhoffer가 쓴 펜싱 매뉴얼 책을 보면 남성과 여성 간의 결투 규칙에

한스 탈호퍼의 펜싱 매뉴얼에 수록된 '남녀 간의 사법 결투', 1459년

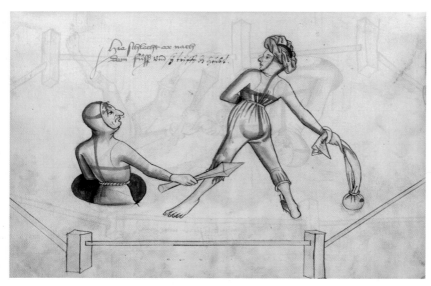

대해 설명하는 삽화가 있어 흥미롭다. 상대적으로 여성의 힘이 열세였으므로 남성은 구덩이 속에 허리까지 들어간 상태로 싸워야 했다.

여자들의 결투는 훨씬 더 피비린내 나고 잔혹했다. 남성 간의 결투는 10건 중 4건이 죽음을 부른 반면, 여성 간의 대결은 10건 중 8건이 살인으로 끝났다고 한다. 여성들의 결투에 관한 가장 오래된 문서는 16세기 밀라노의 성 니콜라스 수녀원 연대기 기록이다. 1571년 수녀원에서 두 명문가 출신 숙녀들이 칼부림을 한 사건이 일어났다. 날카로운 비명 소리를 듣고 깜짝 놀란 수녀들이 방으로 뛰어들었을 때 피투성이가 된 숙녀들이 바닥에 쓰러져 있었다. 그중 한 명은 이미 사망했고, 다른 하나는 고통 속에서 죽어 가고 있었다. 두 숙녀가 이 결투에서 보여준 잔인함은 가히 충격적이었다.

가장 전설적인 여성 간 결투는 1624년 가을, 파리의 블로뉴숲에서 당대의 바람둥이 미남자 리슐리외 공작을 사이에 두고 벌어진 네슬레 후작 부인과 폴리냑 백작 부인의 결투였다. 리슐리외 공작은 프랑스 루이 13세의 재상인 유명한 리셜리외 추기경의 종손자다. 그는 수많은 여성들과의 연애 사건과 자유분방한 일탈 행위로 악명이 높았다. 루이 14세 궁정에서는 공주부터 시녀에 이르기까지 공작의 매력적인 미소와 유혹의 눈빛에 넘어가지 않은 여성이 없었다. 질투심에 사로잡힌 여성들이 그의 주변을 맴돌며 벌이는 경쟁과 다툼은 궁의 일상이었다.

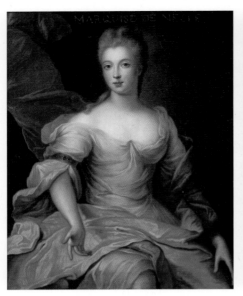

피에르 고베르의 작업장,
「네슬레 후작 부인의 초상화」, 18세기, 개인 소장

엘리자베트 비제 르브룅,
「폴리냑 백작 부인」, 1783년, 개인 소장

그의 관심이 폴리냑에게서 네슬레에게로 옮겨가자, 광적인 질투심
에 불탄 폴리냑 백작 부인은 네슬레 후작 부인에게 결투를 신청하는
편지를 보냈다. 선택한 무기는 권총이었다. 총알은 가슴을 빗나갔고 어
깨만 스쳤지만 네슬레 후작 부인은 피로 붉게 물든 채 쓰러졌다. 결투
에서 승리한 폴리냑 백작 부인은 연적을 향해 의기양양하게 다가가
"나 같은 여자의 연인을 빼앗으면 어떤 최후를 맞는지 가르쳐 주겠어!"
라고 싸늘한 한마디를 던졌다. 이 결투 사건은 리슐리외 공작의 편지
기록으로 역사에 남았다.

19세기엔 두 오스트리아 귀족 여성이 토플리스Topless 결투를 벌여 장안의 화제가 된 적도 있다. 1892년 신문 기사에 따르면 오스트리아의 폴린 메테르니히 공주와 아나스타샤 킬만세그 백작 부인이 리히텐슈타인의 수도인 파두츠의 한 행사에서 무대 꽃 장식에 대해서 열띤 설전을 벌이다가 결투로 해결하기로 했다. 두 사람 모두 존경받는 비엔나 사교계 명사로서, 꽃들이 어떻게 배열될지를 포함한 행사의 모든 세부 사항을 두고 자존심 대결을 벌인 것이다.

당시 의학적 지식을 가진 심판 루빈스카 남작 부인은 옷의 천이 상처에 닿으면 감염을 일으킬 수 있다고 주장해 웃옷을 벗고 싸우게 했다. 그 자리에 있던 남자들은 하인들뿐이었는데 그들은 약간 떨어진 곳에 고개를 돌리고 서 있으라는 지시를 받았다. 결투의 승자는 없었고 두 여성 모두 상처를 입었다. 메테르니히 공주는 코에 상처를 입었고 킬만세그 백작 부인은 팔을 베였다. 두 여성이 피를 흘리며 비명을 지르자 보이지 않는 곳에서 기다리던 남자 하인들이 현장으로 달려왔다. 격분한 남작 부인은 "눈을 피하라, 이 음탕하고 천한 자들아!"라고 외치며 황급히 우산으로 그들을 쫓아내려 했다. 그날에 대한 목격자들의 이야기는 많은 사람들의 에로틱한 상상을 불러일으켰고, 가슴을 드러낸 채 칼싸움을 하는 여성들의 이미지가 숱한 그림과 삽화에 등장했다.

다음의 두 그림은 바로 그 화제의 토플리스 결투를 묘사한 19세기 프랑스 삽화가 에밀 앙투안 바야르Émile-Antoine Bayard(1837~1891)의

에밀 앙투안 바야르, 「결투」, 1884년경, 개인 소장

에밀 앙투안 바야르, 「화해」, 1884년경, 개인 소장

작품이다. 바야르는 빅토르 위고Victor Hugo의 소설《레미제라블》의 삽화가로 유명하다. 1884년 살롱전에 전시된 이 연작은 결투와 뒤이은 화해 장면을 그렸다. 첫 번째 그림에서 금발 여성과 검은 머리 여성이 싸우고 있고, 4명의 목격자가 걱정스러운 표정으로 바라본다. 두 번째 그림에서는 참관인이 땅에 쓰러져 있는 여성의 부상 당한 오른쪽 손목에 수건을 대서 지압하고 있으며, 승리를 거둔 상대는 경쟁자 곁에 쭈그리고 앉아 부드럽게 머리를 받치고 손을 잡아준다. 심판관은 장갑을 흔들며 멀리서 기다리고 있던 하인들에게 도움을 청한다.

## 결투의 역사와 결투 유전자

결투 장면을 그린 두 유명 화가의 그림을 감상해 보자. 19세기 아카데미즘 화가 장 레옹 제롬과 러시아가 자랑하는 20세기 리얼리즘 화가 일리야 레핀의 작품이다.

다음 작품은 회색빛 겨울 아침, 파리 서부 불로뉴 숲의 황량한 눈밭에서 벌어진 결투를 묘사한다. 피에로 복장을 한 남자가 결투에서 치명상을 입고 세 남자의 부축을 받고 있다. 패배자의 흰색 옷에서는 핏물이 배어나오고 안색은 창백하다. 베네치아의 총독 복장을 한 외과 의사가 출혈을 막으려 애쓰고 있고, 사제 의상을 입은 남자는 충격에 빠져 머리를 움켜쥐고 있다. 아메리칸 인디언으로 분장한 결투의 승리자는

다이아몬드 무늬의 알록달록한 옷을 입은 어릿광대와 함께 무기를 땅바닥에 남겨둔 채 마차를 향해 걸어간다. 왜 결투가 일어났을까? 가장무도회의 흥겨움과 같은 삶의 즐거운 순간이 갑자기 재앙으로 바뀔 수 있다는 사실에서 우리 인생의 비극성을 깨닫게 된다. 화가는 결투 장면 자체가 아니라 이런 비극적 파토스pathos에 초점을 맞춘다.

예브게니 오네긴은 푸시킨의 소설 속 주인공이다. 오네긴은 부유한 상속자로 하는 일 없이 무도회와 파티, 공연이나 보러 다니는 유한 계급이다. 젊은 시인 렌스키와 친구가 되지만 그의 약혼녀를 유혹하다가 권총 결투를 하게 된다. 오른쪽 그림은 오네긴과 렌스키의 결투 장면을 묘사한 수채화다. 두 사람이 대각선으로 마주보는 독특한 구성이다.

장 레옹 제롬, 「가장무도회 후의 결투」, 1857년, 콩데 박물관(샹티이성)

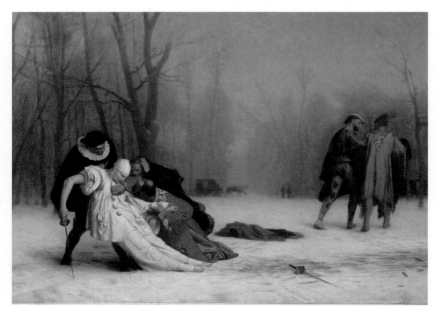

결투duel라는 단어는 '둘 사이의 전쟁'을 뜻하는 라틴어 'duellum'에서 유래한다. 우리가 기억하는 가장 오래된 결투는 아마도 성경의 다윗과 골리앗의 싸움일 것이다. 그만큼 오랜 역사를 가지고 있다. 결투자들은 종종 심각한 부상을 입었고 심지어 목숨까지 잃었다. 많은 사람들이 사과나 관용, 타협이라는 해결 방법 대신 생명을 건 위험한 결투를 선택했다.

결투의 가장 초기 형태는 결투에 의한 재판이었다. 고대 게르만법에서 유래한 이 방식은 결투에서 이긴 사람을 무죄, 진 사람을 유죄로 판결했다. 잘못을 저지른 쪽이 패자가 되게끔 신이 정의의 판단을 내린다

일리야 레핀, 「예브게니 오네긴과 블라디미르 렌스키의 결투」, 1899년, 푸시킨 미술관

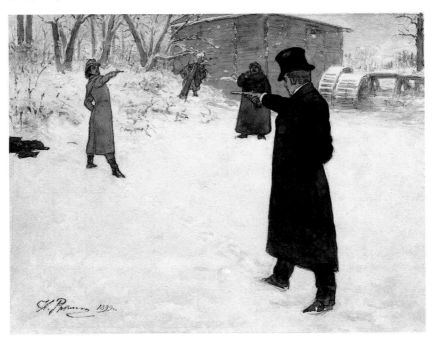

고 믿었기 때문이다. 게르만족의 침략과 함께 중세 초기, 서유럽에도 이 관습이 전해졌다. 중세 유럽에서는 개인들 간에 다툼이 생겼을 때 증인이나 증거가 부족한 경우 재판을 대신해 당사자가 결투로 해결했다. 일찍이 가톨릭교회는 결투를 야만적인 관례로 생각하고 금지했지만 결코 근절되지 않았다.

근대에는 이른바 '명예 결투'가 유행했다. 명예 결투는 옳고 그름을 가리는 게 아니라 자신의 명예를 지키기 위한 수단이었다. 인신공격이나 모함을 받았을 때 실추된 명예를 회복하기 위해 목숨을 내걸고 결투하는 게 남자다운 행동이라고 생각했던 것이다. 프랑스에서는 명예 결투가 매우 널리 퍼져 있었다. 샤를 9세가 결투에 참여하는 사람은 누구나 사형에 처한다는 법령을 공포했을 정도였다. 20세기에 와서도 프랑스에서는 이따금 결투가 있었고, 독일에서는 나치 치하에서 다시 합법화되었으며, 이탈리아의 파시스트 정권 역시 결투를 장려했다.

현대인은 하찮은 시비로 인해 칼과 총이 동원된 치명적 결투를 한 옛사람들이 우스꽝스럽다고 생각할지도 모른다. 하지만 조금만 주의 깊게 들여다보면 과거 결투 문화의 흔적이 우리 사회 곳곳에 남았다는 것을 알 수 있다. 경기장, 입장료, 관객이 있다는 점이 다르긴 하지만 현재의 프로 격투기는 결투와 놀랍도록 비슷하다. 도로에서 가끔 일어나는 자동차 보복 질주도 자존심을 건 일종의 결투다. 최근 테슬라 최고 경영자인 일론 머스크와 페이스북 창업자 마크 저커버그가 SNS를

통해 농담반 진담반 브라질 격투기인 주짓수 시합을 하자는 이야기를 주고받은 후 한동안 사람들의 폭발적인 관심을 끌었다. 그들의 실제 결투를 한껏 기대하는 우리 자신을 보라. 결투 유전자는 우리의 정신에서 멸종되지 않았다. 역사에서 봤듯이 남성과 여성도 가리지 않는다.

## 9

# 마리 앙투아네트를 괴롭힌
# 정치 포르노

## 유럽을 뒤흔든 성 스캔들 풍자만화

오른쪽 판화는 루이 16세Louis XVI와 마리 앙투아네트Marie Antoinette 를 서로 반대 방향으로 가려는 2개의 머리를 가진 괴물로 묘사한다. 프랑스 혁명기에 그려진 정치 풍자만화다. 왼쪽에는 통통한 얼굴에 장밋빛 뺨, 한 쌍의 뿔이 달린 염소의 몸을 가진 루이 16세가 보인다. 당시 마리 앙투아네트가 남편 몰래 외도를 한다는 소문이 돌았다. 따라서 루이 16세의 머리에 달린 염소 뿔은 단순히 뿔이 아니라 오쟁이 진 남편의 상징으로, 성 불능이라는 소문이 있는 루이 16세를 비웃은 것이다. 마리 앙투아네트의 신체는 하이에나다. 머리는 여러 마리의 뱀과 타조 깃털로 장식되어 있다. 메두사를 연상시키는 뱀은 마리 앙투아네트가 사악한 마녀 같은 여성이라는 점을 나타낸다. 타조 깃털은 오스트리아를 뜻하는 'Autriche'와 비슷한 발음이 나는 타조의 프랑스어인

작자 미상, 「둘은 하나다」, 1790~1800년, 미국 의회 도서관

'autruche'를 연관시킴으로써 오스트리아 출신 왕비를 조롱하는 의미로 쓰인 것이다. 왜 이 국왕 부부는 이런 우스꽝스러운 모습으로 그려진 것일까?

## 마리 앙투아네트는 모든 악의 뿌리?

잔 다르크, 루이 14세, 나폴레옹을 제외하고는 프랑스 역사에서 마리 앙투아네트만큼 유명한 인물도 없을 것이고, 그녀만큼 혹독하게 명예가 난도질당한 여성도 드물 것이다. 적국이었던 프랑스와의 외교적

관계를 위해 루이 16세와 정략결혼하게 된 오스트리아의 마리 앙투아네트는 14살의 어린 나이에 베르사유에 온 이후 프랑스 혁명이 일어난 37살에 처형될 때까지 일생 대부분을 욕을 먹고 살았다.

프랑스 국민은 처음부터 적대국 출신의 외국인 왕비를 매우 싫어했다. 은빛이 도는 숱 많은 금발머리, 옅은 푸른 눈, 빛나는 흰 피부를 가진 명랑하고 활발한 마리 앙투아네트는 궁정의 젊은 귀족 친구들과 어울려 놀기를 좋아했다. 합스부르크가의 궁정 화가가 그린 소녀 마리 앙투아네트의 초상화는 그녀의 발랄한 모습을 잘 보여준다. 그녀는 위엄

마틴 판 마이텐스, 「오스트리아의 마리아 안토니에타 대공비」, 1767년, 쇤브룬 궁전

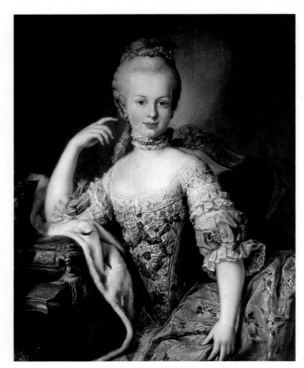

있는 여왕보다는 현대의 할리우드 셀럽에 가까웠다. 어머니인 오스트리아 여왕 마리아 테레지아가 서신을 통해 딸에게 끊임없이 잔소리를 할 정도로 왕비답게 처신하지 않은 것도 사실이다.

대중은 그녀의 호사스럽고 방탕한 생활 때문에 국가의 재정이 바닥 났다며 격렬한 비난을 퍼부었고, 혁명가들은 마리 앙투아네트를 처단하고 군주제를 무너트려야 한다고 선동했다. 그녀는 뒤늦게 자신과 왕실이 심각한 정치적 위험에 처했다는 것을 깨닫고 검소한 생활을 하려고 했으나 이미 때는 늦었다. 사실 앙투아네트가 모든 죄를 뒤집어쓸 일은 아니었다. 루이 16세가 왕위에 올랐을 때 프랑스는 이미 루이 14세 때 치른 수많은 전쟁 때문에 고질적인 재정 궁핍 상태였고, 루이 16세 통치하에서는 미국 독립 전쟁에 자금과 군대를 지원한 것으로 인해 프랑스 재정은 거의 바닥난 상태였다.

## 격변의 시대 한가운데에서

또한 수년간 이어진 한파로 농작물 작황이 좋지 않았기 때문에 빵값이 치솟아 많은 사람들이 굶주리는 등 민생이 매우 어려운 상황이었다. 혁명 직전, 곳곳에서 값싼 빵을 요구하는 시위가 일어났다. 빵 가격은 프랑스 하층 계급에게 가장 중요한 문제였다. 빵은 대부분의 서민 식단의 4분의 3을 차지했으며, 가장 가난한 노동자들은 수입의 절반을 빵

을 사는 데 썼다. 빵 가격이 조금만 올라도 적잖은 사람들이 굶어 죽을 위기에 처했다.

　이렇듯 많은 사람들의 생계 문제가 절박한 상태에서 왕비의 호사스러워 보이는 씀씀이가 국민의 눈에 곱게 보일 리가 만무했다. 사람들은 혈세가 왕비의 호화로운 옷장으로 흘러 들어갔다고 생각했다. 아래 작

엘리자베트 비제 르 브룅, 「장미를 들고 있는 마리 앙투아네트」, 1783년, 린다 앤 스튜어트 레스닉 컬렉션

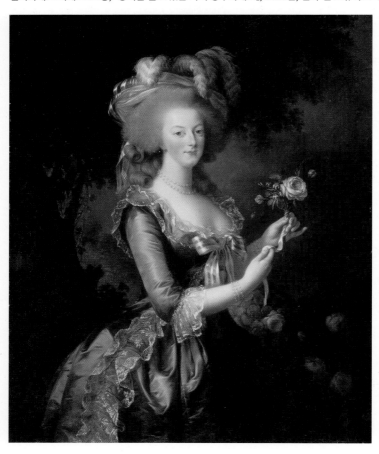

품은 18세기 프랑스의 여성 화가 엘리자베트 비제 르 브룅Élisabeth Vigée-Le Brun(1755~1842)이 그린 마리 앙투아네트의 초상화다. 화가는 초상화를 통해 푸프와 호화로운 드레스로 한껏 멋을 낸 패션 리더 마리 앙투아네트의 모습을 보여준다. 「장미를 들고 있는 마리 앙투아네트」는 공식적인 왕비의 초상화로 제작되었다. 그녀는 프랑스의 여왕에 걸맞게 큰 줄무늬 리본과 풍부한 진주 보석이 달린 고전적인 청회색 실크 드레스를 입은 화려한 모습으로 그려졌다. 사실 프랑스 왕실의 전례로 볼 때 마리 앙투아네트의 씀씀이는 특별히 사치스러운 것이 아니었다.

그러나 그녀는 도도히 밀려오는 프랑스 혁명이라는 격변의 시대 한가운데 있었고, 순식간에 왕실 사치와 악덕의 상징적 아이콘으로 전락했다. 당시 제1신분인 성직자, 제2신분인 귀족, 제3신분인 평민으로 이루어진 봉건적 신분제Ancien Régime에서는 인구의 2퍼센트도 안 되는 성직자와 귀족이 면세 특권을 누리며 국토의 40퍼센트 이상을 차지하는 특권 지주 계급으로 군림했다. 근대 산업 사회로 가면서 부를 축적한 새로운 부유층 즉, 시민 계급이 등장했지만 경제적 능력에 걸맞은 정치적 권리와 사회적 지위를 얻지 못했다. 한편 물가고와 재정난이 심화되면서 도시 소상공인과 빈곤한 농민들의 불만도 팽배했다. 이런 상황에서 18세기 계몽주의 사상가들은 인간의 자유와 평등 개념을 주장해 프랑스 혁명의 정신적 배경을 제공했다.

# 마리 앙투아네트를 겨냥한 음탕한 풍자화

언제부터인가 은밀하게 마리 앙투아네트를 성적으로 조롱하는 풍자화와 불법 팸플릿, 음란소설이 프랑스와 다른 유럽 국가에서 퍼지기 시작했다. 그 내용과 그림은 끔찍할 정도로 외설적이고 무자비했다. 이런 정치 포르노의 파급력은 엄청났고 전제 군주제를 무너뜨리는 데 한 축을 담당했다. 특히 1789년 대혁명 이후 엄청난 양의 포르노 인쇄물이 쏟아져 나왔다. 여성이고 외국인이며 패션과 파티, 도박에 빠진 마리 앙투아네트의 이미지는 풍자만화가와 포르노 제작자들의 좋은 먹잇감이 되었다. 사람들은 왕비의 난잡한 성생활과 루이 16세의 성적 무능을 노골적으로 비아냥거렸다. 그들은 왕의 성적 무능이 곧 정치적 무능력을 의미한다고 생각했다. 루이 16세의 정력을 조롱하려는 의도에서 그는 항상 절뚝거리고 구부정한 모습으로 묘사되었다. 왕위 후계자인 왕세자 역시 왕비의 불륜으로 잉태되었을 거라고 수근거렸다. 이는 곧 왕권의 정통성을 부정하고 군주제를 공격하는 논리로 이어졌다.

시궁창 언론에 의해 그녀는 '오스트리아 암캐', '암컷 늑대', '오스트리아에서 온 괴물', 그리스 신화의 반인반수 괴물 '하피Harpy'로 표현되었으며 국민의 피를 빨아먹는 흡혈귀, 기생충으로 일컬어졌다. 튈르리 궁전 입구, 정원, 왕의 창문 바로 아래에서 왕비를 모욕하는 팸플릿들이 팔렸다. 팸플릿 제작자들은 간통, 레즈비언 행위, 근친상간, 적과의 내통 등 근거 없는 비방과 루머를 마구 쏟아냈다. 마리 앙투아네트가

하피로 묘사된 마리 앙투아네트,
1791년 이후, 메트로폴리탄 미술관

* 마리 앙투아네트를 발톱으로 프랑스 헌법을 찢어발기고 있는 하피로 묘사한 캐리커처. 하피는 그리스 신화에 나오는 괴물로 머리는 여자, 몸은 날개와 날카로운 발톱을 달고 있는 맹금류의 형상을 하고 있다. 숲에 살며 지나가는 인간들을 습격한다.

샤를 조세프 마이에르의
선동적 팸플릿 '오스트리아의
마리 앙투아네트의 삶'의 삽화,
1793년, 프랑스 국립도서관

* 왕비는 폴리냑 백작 부인 혹은 랑발 공주와의 레즈비언 관계로도 자주 묘사되었다. 팸플릿에는 "나는 지금 오직 당신만을 위해 살고 있어요. 나의 아름다운 천사여, 입맞춤을 해주세요."라고 쓰여 있다.

시동생인 아르투아 백작, 폴리냑 백작 부인과 함께 집단 섹스를 벌이는 장면을 그린 삽화를 퍼트렸고 심지어 8살 아들인 루이 샤를과의 근친 상간 혐의를 뒤집어씌웠다.

## 단두대에 오르다

사태가 점점 심각해지자 마리 앙투아네트는 국민이 왕과 왕비를 어떻게 생각하는지, 혁명의 원인이 무엇인지 파악하려고 했으며 무기력한 루이 16세 대신 의회에 참석해 해결책을 모색했다. 하지만 그녀는 근본적으로 철저한 왕정주의자였다. 국민의 고통을 결코 이해하지 못했고 문제를 해결하려는 어떤 현실적인 노력도 하지 않았다. 대신 유럽 군주들에게 프랑스를 침공해 무너진 왕권을 되찾게 해 달라고 호소하는 비밀 편지를 보냈다. 루이 16세에게는 베르사유와 파리 사이에 군대를 배치해 혁명군과 싸울 것을 촉구했다. 그것이 시민들을 자극했고 1789년 7월 14일, 정치 감옥이자 왕권의 상징인 바스티유가 습격되면서 프랑스 혁명은 더욱 추진력을 얻었다. 왕실 가족이 오스트리아로 망명하려고 한 '바렌 사건'은 결국 루이 16세와 마리 앙투아네트에게 단두대로 가는 티켓이 되었다.

오른쪽 그림은 튈르리 궁전에서 시테섬에 있는 14세기 요새 콩시에르주리Conciergerie의 외딴 감옥으로 이송된 마리 앙투아네트의 모습을

안느 플로르 미예, 「깊은 슬픔에 잠긴 마리 앙투아네트」, 1793년, 카르나발레 박물관

그린 초상화다. 상복 차림의 마리 앙투아네트가 그녀의 아들 초상화가 들어 있는 카메오 펜던트를 걸고 스코틀랜드 여왕 메리의 삶에 대한 책을 든 채 감옥에 앉아 있다. 루이 16세의 흉상과 그의 유언서가 탁자 위에 놓여 있다. 컴컴한 방의 위쪽 철창을 통해 파란 하늘이 보인다. 38살의 루이는 1793년 1월 21일, 단두대로 끌려가 20,000명의 군중 앞에서 처형되었다. 그러니까 이때는 루이 16세가 사망하고 혁명군이 8살의 어린 아들을 그녀에게서 빼앗아 간 무렵이다. 깊은 슬픔과 절망에 빠져 있는 모습을 그린 최후의 초상화 중 하나다.

10월 16일, 38번째 생일을 2주 앞둔 마리 앙투아네트는 콩시에르주리의 감방에서 나와 소달구지를 타고 1.6킬로미터 떨어진 혁명 광장의 단두대로 행진했다. 길에 줄지어 서 있던 수많은 군중이 모여들어 이 역사적 장면을 구경하고 있었다. 오후 12시 15분, 단두대가 그녀의 머리를 자르자 수천 명의 관중이 환호성을 질렀다. 그녀의 시신은 관에 담겨 마들렌 성당 뒤 공동묘지에 묻혔다.

마리 앙투아네트의 이야기는 200여 년이 지난 오늘날까지 전기, 소설, 오페라, 연극, 발레, 영화 등으로 끊임없이 재생산되고 있다. 그리고 사람들은 여전히 마리 앙투아네트에 대해 언급한다. 그녀는 어떤 사람이었을까? 사치와 방탕에 탐닉한 왕정주의자 혹은 프랑스 혁명의 희생양? 역사학자들 사이에서도 마리 앙투아네트가 자신의 비극적 운명에 대한 책임이 있었는지, 아니면 시대의 희생자였는지에 대해서는 보는 방향에 따라 의견이 분분하다. 아마도 양극단이 아닌 두 지점 사이의 어딘가에 진실이 숨어 있지 않을까?

분명한 점은 정치 포르노에서 묘사된 것과 같은 난잡한 성 스캔들은 사실이 아니었다는 점이다. 젊은 시절의 경박한 놀이와 사치를 절제하고 뒤늦게나마 왕비다운 처신을 하려고 했고, 가난한 농부나 고아를 돌보는 등 선행도 했다. 실제로 인자하고 부드러운 성격이었고, 스웨덴 출신 무관 페르센 백작과의 로맨스 외에는 아내, 어머니로서도 충실하려고 노력했다. 혁명 세력에게는 반동적인 왕정주의자이자 공화정의

사유하는 미술관

적이었지만 그녀를 겨냥한 막장 드라마는 마리 앙투아네트로서는 몹시 억울하고 고통스러운 일이었다.

## ∘ 10 ∘

# 셀카의 개척자
# 카스틸리오네 백작 부인

### 세상에서 자신이 제일 아름답다고 생각한 여자

## 너무도 희귀한 자기애의 여신

"거울아, 거울아, 세상에서 누가 제일 예쁘니?"

'백설공주'의 마녀 계모는 매일 요술 거울에게 이렇게 묻는다. 늘 '답정너'식 대답을 들으며 자아도취에 빠져 살던 계모는 결국 백설공주가 제일 예쁘다는 말을 듣고 극도의 충격과 질투, 분노를 일으킨다. 동화가 아니라 실제로 세상에서 자신이 가장 아름답다고 생각한 여자가 있었다. 그녀는 비르지니아 올도이니Virginia Oldoini 즉, 카스틸리오네 백작 부인이다. 19세기에 살았던 최강의 나르시시스트, 최초의 패션모델, 아주 희귀한 자기애의 여신, 사진 예술계의 아트 디렉터이자 프로듀서,

남성을 사로잡는 신비로운 팜 파탈이자 고급 매춘부. 이 말들은 올도이니의 정체성을 설명해준다.

그녀는 참으로 독특하고 희귀한 자기애를 가진 사람이었다. 다음 작품은 19세기의 유명한 초상화가 미켈레 고르디지아니Michele Gordigian (1835~1909)가 그린 25살의 올도이니의 초상화다. 눈부시게 흰 피부와 장밋빛 뺨을 가진 그녀는 비스듬히 서서 다소 거만하고 자부심에 가득 찬 눈빛으로 관람자를 응시하고 있다.

미켈레 고르디지아니, 「카스틸리오네 백작 부인의 초상화」, 1862년, 라코니지성

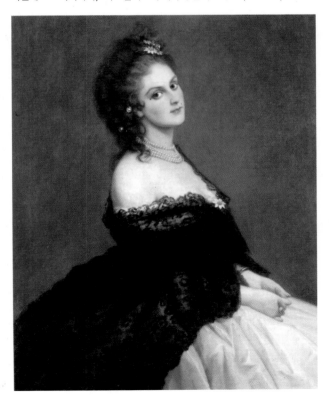

그녀는 어렸을 때부터 '이탈리아의 진주'라는 별명이 있을 정도로 뛰어난 미모를 타고났다. 물결 모양으로 곱실거리는 길고 탐스러운 금발, 희고 섬세한 타원형 얼굴, 녹색에서 맑은 파란색으로 변하는 매혹적인 눈을 가진 올도이니는 '비너스가 올림포스에서 내려왔다', '기적의 아름다움', '디바 백작 부인' 등 최고의 찬사를 받았다. 올도이니는 자신의 아름다움에 집착했고 거의 병적으로 허영심이 많았다.

올도이니는 빼어난 미모와 화려한 패션으로 단박에 당대 유럽 사교계의 스타가 되었다. 카스틸리오네 백작과 결혼을 했지만 사르데냐 국왕 비토리오 에마누엘레 2세와 프랑스의 나폴레옹 3세 등 수많은 유력 인사들과 염문을 뿌렸다. 특히 나폴레옹 3세와의 불륜과 사치, 남편 카스틸리오네 백작과의 이혼 스캔들로 전 유럽에 유명세를 떨쳤다. 남편과 헤어진 이후엔 파리에서 저명한 귀족, 금융가, 정치인과 교류하면서 엄청난 화대를 받는 고급 매춘부로 살았다.

벨 에포크Belle Époque*의 파리에는 드미몽드Demi-Monde의 세계가 존재했다. 드미몽드는 음주, 마약과 도박, 고급 문화와 패션, 난잡한 성생활 등 사치스럽고 쾌락적인 삶을 추구하는 당시 프랑스 상류층 집단이었다. 이 서클에서 드미몽덴Demi-Mondaine이라고 불리는 여성들이 활동

* '아름다운 시절'이라는 뜻으로, 유럽에서 19세기 말부터 제1차 세계 대전 직전까지 정치·경제·문화적으로 평화롭고 번영하던 시대.

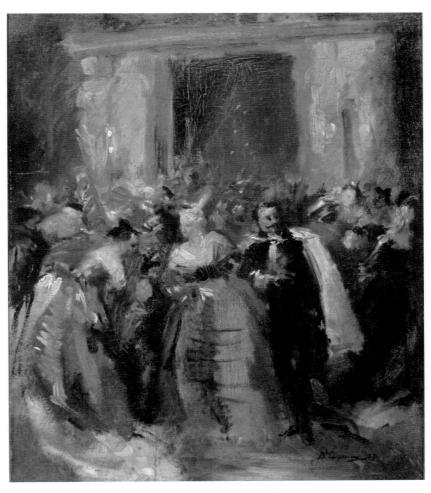

장 밥티스트 카르포, 「튈르리 궁전의 가장무도회: 나폴레옹 3세와 카스틸리오네 백작 부인」, 1867년, 오르세 미술관

하며 화려한 밤의 세계를 지배했다. 이들은 부유한 엘리트 남성의 정부 노릇을 하며 후원을 받는 당시 프랑스의 고급 매춘부였다. 올도이니는 당대 톱클래스에 속하는 귀족 출신 드미몽덴이었다.

앞의 작품은 무도회에 참석한 나폴레옹 3세와 올도이니의 모습을 묘사한 작은 그림이다. 19세기 프랑스의 화가이자 조각가인 장 밥티스트 카르포Jean-Baptiste Carpeaux(1827~1875)는 많은 무도회와 공식 리셉션에 참석해 사치와 쾌락에 물든 드미몽드 세계를 관찰하고 그림으로 기록했다. 이 작품은 그중 하나다. 그림 속에 묘사된 가장무도회의 화려함, 군중의 활기와 에너지는 벨 에포크의 시대적 분위기를 생생하게 전달한다. 빠른 붓놀림으로 미완성의 느낌을 주는 작업 방식은 카르포가 놀라울 정도로 현대적인 화가임을 보여준다.

## 셀카의 개척자, 패션모델, 여배우 그리고 예술가

올도이니는 셀카selfie의 개척자 중 한 사람으로도 유명하다. 그녀는 자신의 다양한 모습을 매우 독창적으로 찍은 수많은 사진을 남겼다. 단순히 모델이 아니라 촬영 프로듀서이자 아트 디렉터처럼 행동했다는 것도 특이한 점이다.

19세기 중반 프랑스에서 최초의 카메라 다게레오타이프Daguerrotype

가 발명되었다. 이후 수많은 스튜디오들이 문을 열고 사진 서비스를 제공했는데, 대부분 초상 사진이었다. 이전에 화가들에게 초상화를 의뢰하던 사람들이 사진가에게 몰렸다. 당시 파리 카퓌신 대로에 있던 마이에르 형제Mayer Brothers와 피에르 루이 피에르송Pierre-Louis Pierson이 운영하는 사진 스튜디오는 명성이 높았다. 그들은 작업실에서 유럽 왕족과 귀족, 사업가, 여배우 및 음악가를 포함한 다양한 계층의 초상 사진을 제작했다.

파리 사교계의 명사 올도이니도 사진 찍는 일에 푹 빠졌다. 제2제정 시대인 1856년, 그녀는 피에르송의 작업실을 찾았고 이때부터 1895년까지 약 40년 동안 피에르 루이 피에르송과 협업하여 700장이 넘는 사진 자화상을 제작했다. 올도이니는 화가가 그려주는 초상화보다는 사진을 통해 자신의 아름다움을 탐색하는 행위를 훨씬 좋아했다. 사진 제작을 위해 상당한 재산을 탕진하고 심지어 빚까지 지는 일도 개의치 않았다.

그녀가 사진을 직접 찍지는 않았고 사진가가 촬영해주었기 때문에 셀카가 아니지 않냐고 반문할 수 있지만 그녀는 단순한 뮤즈나 수동적인 모델이 아니었다. 촬영 시작부터 마무리까지 피에르송에게 어떤 콘셉트로 찍을 것인지 세세하게 지시했다. 전부 그녀의 아이디어에서 나왔으니 셀카와 다르지 않다. 무대, 다채로운 포즈, 표정 설정, 의상 선택 및 촬영 각도 모두 올도이니에 의해 주도면밀하고 까다롭게 연출·감

피에르 루이 피에르송, 「카스틸리오네 백작 부인」,
1865년경, 메트로폴리탄 미술관

피에르 루이 피에르송, 「카스틸리오네 백작 부인」,
1865년, 메트로폴리탄 미술관

독되었고, 그녀 자신이 카메라 앞에서 배우처럼 연기를 했다. 사진 인
쇄 작업에도 참여했으며 때때로 그 위에 그림을 그리기도 했다.

　　많은 사진에서 올도이니는 연극, 문학 및 신화에서 영감을 얻은 장
면과 환상적인 의상을 재현했다. 유디트, 맥베스 부인, 앤 불린, 메데이
아, 수녀, 매춘부, 하트의 여왕, 심지어 관 속의 시체 등 다양한 인물로
변신했다. 또한 그녀는 한때 궁정에서 입었던 정교하고 호화로운 드레
스를 입고 포즈를 취하면서 자신의 삶에서 중요한 순간들을 신화화한
사진을 연출하기도 했다.

이런 사진들은 엄청난 개인적 독창성에서 비롯된 것이 아니라 회화, 문학 그리고 무엇보다도 올도이니가 열렬한 팬이었던 연극과 오페라 장면에 영향을 받아 카메라 앞에서 따라 한 것이다. 그녀는 작은 손거울이나 전신용 거울을 통해 자신의 모습을 보고 있는 사진 초상화를 여럿 만들었다. 이 포즈는 디에고 벨라스케스Diego Velázquez(1599~1660)의 유명한 「로커비 비너스」와 관련이 있을 수도 있다. 그림 속에서 비단 침구에 날씬한 몸을 쭉 뻗은 채 돌아누워 있는 비너스 여신은 자신의 아름다움을 만끽할 수 있도록 큐피드에게 거울을 들고 있게 한다. 거울은 비너스와 자기 도취에 빠진 올도이니를 긴밀하게 연결시키는 매개체다.

디에고 벨라스케스, 「로커비 비너스」, 1647~1651년, 런던 내셔널 갤러리

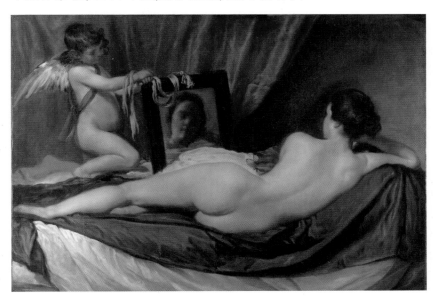

피에르 루이 피에르송, 「카스틸리오네 백작 부인」, 1863년경, 메트로폴리탄 미술관

 그녀의 유명한 드레스 '하트의 여왕'은 매우 흥미롭다. 사진 속 그녀는 몇 년 전 프랑스 왕실 무도회에서 입었던 것과 똑같은 의상을 입고 있다. 당시 나폴레옹 3세의 정부였던 올도이니는 그의 팔짱을 낀 채 '하트의 여왕' 드레스를 입고 무도회장에 입장했다. 황제의 마음을 지배하는 여성은 바로 자신이라는 것을 나폴레옹 3세의 아내인 외제니 황후에게 보여주려고 입은 것이다. 머리에는 하트로 이루어진 왕관이 반짝이고, 머리카락은 물결을 일으키며 흘러내린다. 드레스에도 하트 모양의 장식들이 주렁주렁 매달려 있다. 이 드레스의 코드는 '사랑'이다.

# 셀카, 욕망의 매체

　노화와 미모의 쇠락은 모든 인간의 운명이다. 사진을 통해 그토록 열정적으로 자기애를 분출했건만 그녀 역시 시간의 무게를 버텨내지 못했다. 허영의 장미는 너무나 빨리 시들었고, 별똥별은 잠깐 빛나고 추락했다. 아무리 아름다운 여성이라도 미모의 시간은 한시적이다. 올도이니의 말년은 매우 슬프고 어두웠다. 파리 방돔 광장에 있는 아파트에서 죽는 순간까지 정신적으로 몹시 불안정하고 기괴한 은둔의 시간을 보냈다. 하루 종일 두꺼운 커튼이 드리워진 어두운 방에서 지냈고 거울은 모두 없애버렸다. 세월이 흐르면서 거울이 확인시켜주는 신체의 노화와 아름다움의 상실을 인정할 수 없었기 때문이다. 외출은 거의 하지 않고 밤에만 가끔씩 베일로 온몸을 가린 채 집에서 나갔다.

　그녀는 시간의 운명을 받아들이고 나이 드는 일과 타협하지 못했다. 올도이니는 1900년의 만국 박람회에서 '세기의 가장 아름다운 여성'이라는 제목의 사진 전시회를 열어 자신의 사진들을 선보이는 꿈을 꾸었지만 이루지 못한 채 1899년, 62살의 나이로 외롭게 죽었다. 살아 있을 때도 악명이 높았지만 죽었을 때도 그녀에 대한 사람들의 평가는 좋지 않았다. 신문들은 그녀의 부고 기사에 허영심과 오만에 가득찬 나르시시스트가 사망했다고 썼다.

　올도이니에게 카메라는 자신의 나르시시즘을 표현하는 최적의 도

피에르 루이 피에르송, 「카스틸리오네 백작 부인」(중세 여왕 엘비라로 분장한 모습),
1860년대 중반, 메트로폴리탄 미술관

구였다. 그녀는 자신이 신이 창조한 가장 아름다운 여성이라는 확신에
차 있었다고 한다. 그녀가 한 세기 후에 태어났다면 어땠을까? 우리 시
대에 살았다면 할리우드 여배우나 모델, 적어도 수많은 팔로어를 가진
패션 블로거 정도는 되지 않았을까? 그랬다면 정숙한 아내와 자애로운
어머니의 역할 이상의 삶, 보다 사회적 제한이 적은 삶을 살 수 있었을
것이다. 그녀는 여성들에게 그런 것이 허용되지 않았던 시대에 스스로
살고 싶은 대로 사는 방식을 선택했다. 올도이니는 셀카의 진정한 개척
자라고 할 수 있다. 사진을 통해 독특한 페르소나를 창조한 그녀는 단
순히 나르시시스트를 넘어선, 시대를 앞서간 최초의 패션모델이자 여
배우인 동시에 예술가로 평가될 여지도 있다.

사유하는 미술관

피에르 루이 피에르송, 「카스틸리오네 백작 부인」(성서 인물 유디트로 분장한 모습), 1865년, 운터린덴 미술관

3장

# 그림 속에
# 차려진 음식

# 카트린 드 메디시스, 프랑스 음식 문화를 열다

## 프랑스 미식 요리의 시작

16세기 프랑스 여왕 카트린 드 메디시스Catherine de Médicis는 앙리 2세Henri II의 왕비이자 그의 뒤를 이은 세 왕의 어머니 그리고 섭정으로서 당시 유럽에서 가장 막강한 권력을 가진 여성이었다. 역사에서는 잔혹한 학살자, 권력욕과 권모술수로 악명이 높은 한편 프랑스 문화와 요리 발전에 지대한 영향을 끼친 공로자로 평가되기도 한다. 그녀는 이탈리아 요리, 당시 피렌체 귀족 여성의 중요한 필수품이었던 향수, 하이힐과 패션 등 고국의 세련된 문화를 프랑스에 소개했다. 특히 오늘날 프랑스 요리의 근간을 이루는 여러 음식은 카트린 드 메디시스의 유산이라고 할 수 있다. 단순하고 소박한 프랑스 식문화는 14세기 궁정 요리사 기욤 티렐Guillaume Tirel에 의해 대변혁을 맞이했고, 16세기엔 카트린 드 메디시스로 인해 다시 한번 획기적인 변화를 겪고 성장한다.

# 메디치가의 카트린 드 메디시스와 프랑스 왕자의 결혼

카트린은 우르비노 공작 로렌초 2세 데 메디치와 프랑스 군주 프랑수아 1세의 친척인 마들렌 드 라 투르 도베르뉴 사이에서 태어났다. 그녀의 아버지는 피렌체 르네상스의 후원자로 유명한 로렌초 데 메디치Lorenzo de' Medici의 손자였다. 그러니까 그녀는 일명 '위대한 로렌초'의 증손녀가 된다. 당대 유럽 최고의 부를 가진 막강한 가문의 금수저, 메디치가의 유일한 적통 상속녀로 태어난 것이다.

그러나 카트린은 생애 첫해부터 불우했다. 출생 시 어머니를 잃었고, 아버지는 한 달 후 매독으로 사망했기 때문에 할머니와 고모들의 보살핌 속에서 자랐다. 교황 레오 10세Leo X와 클레멘스 7세Clement VII 같은 막강한 권력을 가진 메디치 가문의 친척들이 그녀의 후원자였다. 할아버지뻘인 클레멘스 7세는 카트린과 프랑수아 1세의 둘째 아들 앙리 2세의 정략결혼을 주선했다. 1533년, 14살의 카트린과 앙리 왕자는 마르세유에서 성대한 결혼식을 올렸다.

프랑스 왕가와의 혼인은 일종의 신분 상승이었고, 그녀로서는 꿈에 부푼 신혼을 기대하고 프랑스에서 새 인생을 시작하려고 했을 것이다. 카트린은 밝고 활달하면서도 겸손하고 신중한 성격, 뛰어난 화술로 시아버지인 프랑수아 1세를 비롯한 궁정 사람들에게 호감을 샀다. 게다가 그녀는 이탈리아어, 프랑스어, 라틴어, 그리스어까지 거의 완벽하게

구사했고 희귀 필사본을 포함한 수천 권의 책을 보유한 개인 도서관을 가지고 있었으며 역사, 예술, 신학, 천문학, 의학, 연금술, 수학, 과학, 음악에 이르기까지 박학다식한 지성인이었다.

앙리 왕자는 작고 통통한 몸매에 메디치가 사람들의 유전적 특징인 튀어나온 눈을 가진 평범한 외모의 신부에게 실망했다. 반면 카트린은 큰 키와 근육질의 체격, 매력적인 눈매를 가진 앙리에게 반했고 평생 그를 사랑했다. 그녀에게 무관심했던 앙리는 많은 정부를 거느렸고 특히 20살 연상인 디안 드 푸아티에에게 흠뻑 빠져 있었다. 앙리는 아내보다 드 푸아티에를 더 좋아한다는 사실을 숨기려 하지 않았다. 그는 궁정에서 공공연히 무릎에 그녀를 앉히고 희희덕거리며 어루만지곤 했다.

코르네유 드 리옹, 「카트린 드 메디시스」,
1540년, 프랑스 역사 박물관(파리)

프랑수아 클루에 추종자, 「앙리 2세의 초상」,
17세기, 베르사유 궁전

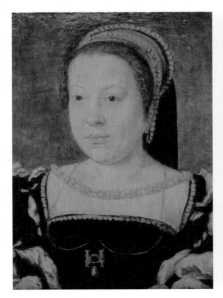
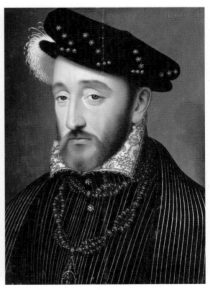

야코포 키멘티, 「카트린 드 메디시스와 앙리 2세의 결혼」, 1600년, 소장 미상

14세기부터 피렌체는 르네상스의 요람이 되었다. 예술, 문학, 과학
이 꽃을 피우면서 고급 문화에 대한 귀족들의 욕구도 커졌다. 메디치가
는 대대로 은행업으로 막대한 부를 축적하고 미술품 수집과 후원으로
유명한 피렌체의 유력 가문이었다. 미켈란젤로, 라파엘로, 도나텔로, 레
오나르도 다빈치와 같은 예술가들과 과학자 갈릴레오 갈릴레이를 후
원해 르네상스 문화 운동에 크게 기여했다. 당시 피렌체는 유럽에서 가
장 발전하고 우아한 문화를 가진 도시였고, 카트린 드 메디시스는 이런
르네상스 문화의 중심지에서 탄생하고 성장했다.

사유하는 미술관

카트린은 프랑스에 이탈리아 르네상스 문화, 패션, 요리를 소개했다. 그녀는 결혼할 때 궁정 하인, 예술가, 음악가, 무용수, 자수 장인, 드레스 제작자, 헤어 스타일리스트, 향수 제조업자, 요리사, 제빵사 등 많은 측근을 데리고 왔다. 그녀는 이들을 통해 화장술, 헤어피스 가발, 염료, 고급 속옷, 식탁보, 자수 및 고급 손수건 등을 전파했다. 발레를 들여오고 최초의 향수 판매점을 열기도 한다.

## 미식가 여왕 카트린 드 메디시스

무엇보다도 카트린은 프랑스 식문화에 강한 발자취를 남겼다. 그녀가 앙리 2세와 결혼하면서 가져온 이탈리아 음식 문화와 식재료, 식사 에티켓은 16세기 프랑스에 가히 혁명적 변화를 일으켰다. 그녀는 정교한 르네상스 미식 요리에 정통한 피렌체 요리사들을 프랑스 궁정에 데려와 프랑스 식문화의 기반을 마련했다. 프랑스 요리사들은 카트린의 셰프들로부터 나중에 전 세계에 이름을 떨친 프랑스 요리의 기초가 된 요리법을 배웠다. 그녀의 요리사들은 빵, 케이크 그리고 페이스트리를 만드는 기술과 채소들을 신선하게 유지하는 방법을 알려주었다. 그들의 짐에는 아티초크, 양상추, 파슬리, 송로버섯, 캐비어, 토스카나 와인, 흰콩, 포크 및 기타 고급 은식기, 도자 식기, 멋진 테이블 장식품이 들어 있었다. 이제 프랑스인들은 브로콜리, 아스파라거스, 완두콩, 토마토 등 당시 그들에게 알려지지 않은 새로운 채소를 접했고 과일 셔벗, 아

이스크림과 같은 디저트 요리도 즐길 수 있게 되었다.

16세기 중반 프랑스의 식문화는 이탈리아만큼 발달하지 않았다. 식생활은 매우 기본적이고 단순했다. 식사는 채소, 고기, 향신료, 빵, 와인 또는 맥주 등의 간단한 요리로 구성되었고 주석, 나무, 금속 식기를 쓰고 있었다. 도구를 사용하지 않고 손으로 집어먹는 핑거 푸드나 큰 스푼으로 먹는 경우가 대부분이었다. 수프와 스튜는 그릇째 들고 바로 마셨다. 포크는 일반적으로 사용되지 않았으며 나이프 끝에 음식을 꿰어 먹었다. 유럽의 많은 지역에서는 받침대 위에 널빤지를 올려놓고 그 위에 천을 덮어 식탁으로 사용했으며 식탁보에 직접 손을 닦았다.

반면 피렌체에서는 포크는 물론 무라노 유리*, 파엔자Faenza** 도자기 등 고급 식기를 사용했다. 또한 피렌체 귀족들은 각각 개별 접시로 식사를 했고, 뷔페식 식사 대신 3~12개의 코스로 구성된 보다 정교한 식사 관행을 만들었다.

---

- 베니스 근처의 무라노섬Murano에서 생산된 유리 특산품.
- 라벤나주에 있는 도자기 마을.

제르맹 르 마니에, 「카트린 드 메디시스의 초상」, 1559년, 팔라티나 미술관

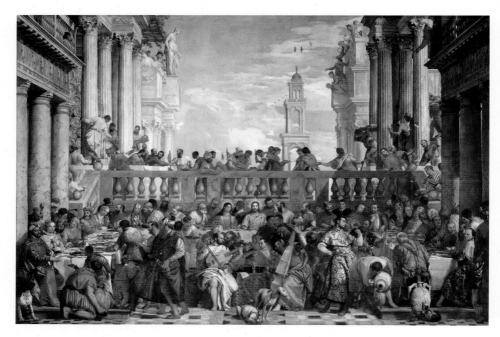

파올로 베로네세, 「가나의 혼인 잔치」, 1563년, 루브르 박물관

파올로 베로네세Paolo Veronese(1528~1588)의 「가나의 혼인 잔치」는 혼인 잔치에 초대받은 예수가 포도주가 떨어지자 물을 포도주로 바꾸는 기적을 행했다는 성경 이야기를 주제로 한다. 베로네세는 이 종교적 소재를 르네상스 시대 상류층의 세련되고 호화로운 연회 장면으로 바꾸어 놓았다. 덕분에 우리는 이탈리아 르네상스 시대의 식탁과 식사 에티켓에 대한 정보를 알 수 있다. 금과 은으로 만든 접시들, 와인 잔, 화려하게 조각된 돌 주전자에 이르기까지 사치스러운 식기들이 보인다. 손님들은 포크로 식사를 하고 유리 제조로 유명한 베네치아 무라노섬에서 만든 크리스털 잔에 담긴 와인을 마신다.

카트린은 피렌체의 세련되고 고급스러운 문화에 젖어 있었기 때문에 프랑스의 식문화에 충격을 받았다. 손으로 음식을 집어먹고 금속 잔으로 술을 마시는 것을 미개하다고 생각한 그녀는 프랑스 궁정의 귀족들에게 이탈리아의 우아한 식사 에티켓을 소개했다. 카트린은 은색 포크와 고급스러운 도자 식기를 선보였고 테이블을 식탁보, 냅킨, 꽃과 장식품으로 세팅했다. 뷔페식 식사가 아닌 코스 요리를 차례대로 맛보는 방식을 도입했다. 새로운 식문화는 섬세한 크리스탈 잔, 유약을 바른 도자기 접시, 자수 식탁보 등 이탈리아 트렌드를 받아들이고 싶어 하는 프랑스의 상류층 가정으로 빠르게 퍼졌다.

피렌체가 위치해 있는 토스카나주는 육류, 해산물, 다양한 채소 등 자연산 식재료가 풍부했고 각종 요리가 다양하게 발전했으며 음식 문

화 수준이 매우 높았다. 카트린은 전통적인 토스카나 요리를 프랑스 궁정에 전파했다. 오늘날 프랑스 요리의 원조가 토스카나 음식이라고 알려진 이유다. 그녀가 프랑스에 소개한 이탈리아 요리로는 크레이프, 수프 도뇽, 카나르 아 로랑쥐 등이 있다. 카트린은 시금치를 너무 좋아해서 모든 식사에 시금치를 넣으라고 했다. 오늘날에도 시금치가 들어간 모든 요리는 프랑스인들에게 '피렌체 스타일'로 알려져 있다. 카트린이 가져온 식문화는 부유한 상류층 사이에서 큰 인기를 끌었고 그녀가 가장 좋아하는 재료인 시금치, 마늘, 캐비어, 트러플은 프랑스 요리의 중심 재료가 되었다. 레모네이드와 오렌지에이드와 같은 새로운 청량음료, 과일 브랜디 및 새로운 와인 생산 방법도 소개되었다.

카트린은 여러 가지 색다른 디저트도 선보였다. 잼, 젤리, 마지팬mar-zipan*, 진저브레드, 누가, 설탕에 절인 견과, 마카롱, 과즙 셔벗 등을 피렌체에서 들여왔다. 그녀의 이탈리아인 요리사인 판테렐리Panterelli는 슈크림으로 알려진 프로피테롤profiterole을 만드는 반죽 파테 아 판테렐리pâté a Panterelli를 발명했다. 이 반죽은 많은 종류의 프랑스 디저트의 기초가 되었다.

카트린 드 메디시스에 대한 역사의 평가는 제각각이다. 분명한 것은 그녀가 이탈리아 르네상스 선진 문화를 프랑스에 이식했고, 결과적으

* 으깬 아몬드나 아몬드 반죽, 설탕, 달걀흰자로 만든 말랑말랑한 과자.

로 왕국의 발전에 크게 이바지했다는 점이다. 프랑스인들은 피렌체 상인 가문의 딸이라고 경멸했던 이 여성에게서 적잖은 문화적 도움을 받았다. 특히 그녀가 프랑스 음식 문화사에 강렬한 흔적을 남긴 것은 부인할 수 없는 사실이다.

○ 12 ○

# 세계사를 움직인
# 커피

## 커피가 있는 명화

커피는 현재 인간 사회에서 석유 다음으로 많이 거래되는 상품이다. 붉은 색을 띤 야생의 커피 열매는 언젠가부터 마법의 음료로 재탄생했고, 사람들의 입맛을 사로잡으며 전 세계로 퍼져 나갔다. 이후 커피는 단순한 기호품을 넘어서 새로운 사상과 예술, 혁명을 낳으며 우리의 삶과 문화에 깊이 얽히게 된다. 미술사에서는 커피가 어떻게 묘사되었을까? 그림을 통해 수세기에 걸친 커피의 환상적인 여정을 따라가 본다.

## 유럽 사회의 커피 열풍

커피의 기원지는 아프리카의 에티오피아 혹은 중동의 예멘이라고 한

다. 아프리카와 중동 지역에서 널리 거래되다가 16세기 말부터 베네치아 상인들을 통해 유럽에도 커피가 들어왔다. 당시 베네치아는 커피를 수입해 유럽 국가에 수출했던 지중해의 주요한 무역 항구였다. 1720년에 설립된 산 마르코 광장의 유명한 카페 플로리안Cafe Florian은 유럽에서 가장 오래된 커피하우스 중 하나다. 17세기엔 스페인, 포르투갈에 이어 영국과 네덜란드가 해양 진출을 시작하면서 동인도 회사를 통해 예멘의 모카에서 커피를 직접 수입했다.

프랑스 루이 14세 통치 기간인 1669년, 오스만 제국의 메흐메트 4세는 솔리만 아가Suleiman Aga를 프랑스에 외교 사절로 파견했다. 그는 자기 집에 찾아온 사람들에게 오스만 궁정식 커피를 대접했다. 당시 유럽에서 튀르크리Turquerie*가 유행했기 때문에 프랑스 귀족들은 솔리만 아가가 가져온 커피 문화에 열광했다.

다음 그림에서는 18세기 프랑스 궁정 문화를 이끈 루이 15세의 애첩인 마담 퐁파두르가 오스만 제국의 하렘으로 꾸민 방에서 우아한 오스만 의상을 입고 흑인 노예의 커피 시중을 받고 있다. 17세기 이후 유럽 전역에 걸쳐 귀족과 부유한 부르주아 계급 사이에서 이국적이고 동양적인 취향이 유행했다. 각각 중국과 일본 문화 애호 현상을 뜻하는 시누아즈리Chinoiserie와 자포니즘Japonisme 그리고 튀르크리는 예술과

* 16~18세기 서양에서 유행했던 튀르키예 문화 애호 현상.

샤를 앙드레 반 루, 「술타나로 분한 마담 퐁파두르」, 1755년, 에르미타주 미술관

문학뿐 아니라 가구, 패션, 요리 등 문화 전반에 널리 퍼졌다. 비서구권의 이질적 문화에 대한 흥미와 호기심을 드러낸 오리엔탈리즘 취향에서 나온 현상이다.

특히 유럽 귀족들을 중심으로 튀르키예식 의복을 입는 것이 유행이었고, 오스만 제국에서 수입한 물품들이 선풍적인 인기를 끌었다. 마담 퐁파두르가 건네받고 있는 커피 역시 이스탄불에서 들여온 기호품이었다. 처음엔 귀족이나 부유한 호사가들만 마시다가 도시에 커피하우

스가 생기면서 중산층 시민 계급도 커피를 접하게 된다. 커피하우스는 시민들의 생각과 정치적 의견 교류의 장이 됨으로써 사회의 변혁에도 큰 영향력을 끼쳤다.

18세기 로코코 양식의 대표적 화가 프랑수아 부셰François Boucher (1703~1770)의 「모닝 커피」는 루이 15세 당시 프랑스 사회의 라이프 스타일에 대한 귀중한 기록물이다. 벽에 달린 촛대, 정교한 벽시계, 시누아즈리를 보여주는 중국 조각상, 우아한 로코코식 인테리어의 거실에서 한 가족이 커피를 마시는 행복하고 느긋한 아침 풍경이다. 화가는 파란색, 빨간색, 흰색, 녹색, 황토색이 어우러진 미묘한 색상과 섬세하고 정밀한 붓놀림으로 아침 햇살의 부드러운 빛으로 가득 찬 실내의 친밀하고 가족적인 분위기를 묘사한다. 일상의 가정생활이 가져다주는 소소한 행복의 순간이다.

이렇듯 18세기 유럽인들은 주로 부유한 가정을 중심으로 남녀 모두 커피를 즐겼다. 특히 남자들은 도시에 생긴 커피하우스에 모여 뉴스와 가십을 주고받으며 사교 모임을 가졌다. 19세기 무렵에는 화가들의 그림 속에서 서민들도 커피를 즐기는 모습이 나타나기 시작한다.

카미유 피사로Camille Pissarro (1830~1903)는 인상파 양식으로 따스하고 섬세한 감정이 흐르는 풍경화와 농민, 목동 등 평범한 사람들의 일상을 그렸다. 「커피를 마시는 농부 소녀」에서 화가는 소녀 바로 옆에

프랑수아 부셰, 「모닝 커피」, 1739년, 루브르 박물관

카미유 피사로, 「커피를 마시는 농부 소녀」, 1881년, 시카고 미술관

서서 그녀를 내려다보는 시점으로 그린다. 파란색과 갈색의 제한된 색상, 거친 붓놀림, 견고한 구성으로 소박한 주방에 앉아 커피를 만드는 소녀를 담백하게 표현하고 있다.

폴 세잔Paul Cezanne(1839~1906)이 그린 「커피포트를 가진 여인」의 인물은 다소 뻣뻣하고 불안해 보이는 표정이다. 모델의 신원은 확실치 않지만 그의 하녀로 추정된다. 집안일을 하다가 잠시 커피 타임을 갖는 것일까? 가사일에 거칠어진 손은 두껍고 투박하게 단순화되어 나무토막이나 무생물 살덩어리처럼 보인다. 그녀는 아무런 감정을 보이지 않

폴 세잔, 「커피포트를 가진 여인」,
1895년경, 오르세 미술관

는다. 세잔은 근본적으로 인물의 성격이나 심리보다는 형태 자체에 관심이 있었다. 인물은 기념비적인 견고함 속에서 절대적인 고요를 창출해낸다. 옆 탁자에는 유백색의 커피 컵과 작은 스푼, 은회색의 커피포트가 놓여 있다. 여인의 형상과 벽면의 액자들, 탁자, 컵과 커피포트가 모두 수평과 수직의 엄격한 배열 속에 정돈되어 있다. 세잔은 이렇듯 단순하고 명확한 기하학적 형태, 견고한 구성에 몰두했다.

## 커피하우스: 문화와 예술, 현대 민주주의의 산실

커피는 소박한 일상의 기호품 이상이었다. 사람들은 커피하우스에 모여 커피를 마시며 철학과 정치를 논하고 문화와 예술을 발전시켰다. 커피하우스는 현대 민주주의의 산실이기도 했다. 1500년경 메카에 '카흐베하네kahvehane'가 생긴다. 카흐베하네는 튀르키예어로 커피를 뜻하는 단어인 '카흐베kahve'와 페르시아어로 집을 뜻하는 '하네hane'의 합성어로, 커피하우스를 뜻한다. 술을 금지하는 이슬람 사회에서 커피를 마시며 남자들끼리 교류하는 장소로 발전했으며 여자는 출입이 금지되었다.

이집트 카이로에도 카흐베하네가 등장했다. 다른 이슬람 국가인 오스만 제국에도 16세기경 커피가 전파되어, 1554년 이스탄불에 카흐베하네가 최초로 문을 열었다. 점차 커피가 인기를 끌면서 카흐베하네

도 급속히 증가했다. 이 무렵 이스탄불에서는 오스만 제국의 신분 제도, 사회와 정치에 대한 불만과 현실 도피적인 태도가 만연했고, 많은 사람들이 신비주의적 이슬람 분파인 수피즘에 빠져 있었다. 이때 수피가 애용한 커피도 덩달아 유행했다.

다양한 계층의 사람들이 카흐베하네에 모여 담소하며 시간을 보냈다. 정치적 비판과 토론도 이루어졌으므로, 종종 오스만 제국의 술탄들은 반체제 인사들의 모임을 막기 위해 상점 폐쇄령을 내렸다가 다시 철회하곤 했다. 술탄 무라트 4세는 담배를 피우거나 커피를 마시는 수

이반 아이바조프스키, 「콘스탄티노플의 오르타쾨이 모스크 옆 커피하우스」,
1846년, 코티지 궁전(페테르고프)

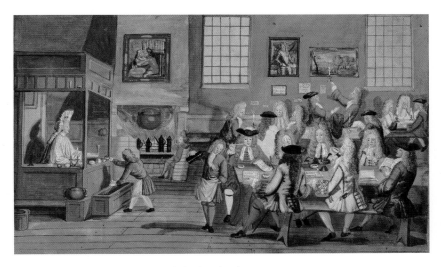

작자 미상, 「런던의 커피하우스」, 1700년경, 영국 박물관

만 명을 처형했다. 그는 평민으로 변장하고 이스탄불을 배회하며 직접 검으로 범법자의 목을 베기도 했다고 한다.

1652년 런던의 커피하우스가 오픈된 이후 영국인들 사이에서도 커피가 유행했다. 1649년 올리버 크롬웰이 주도한 청교도 혁명으로 전제 군주 찰스 1세를 참수하고 공화정을 실시하게 된 영국은 다른 유럽 국가보다 일찍 시민 사회를 맞았다. 영국인들은 커피하우스에서 자유롭게 정치적 사상, 뉴스 및 가십을 교환하고 담소를 나누었다.

찰스 2세는 아버지의 참수형으로 인한 트라우마 때문에 사람들이 모여 정치에 대해 이야기하는 일에 편집증적인 반감을 가졌다. 그는 런

던 커피하우스에 스파이를 심어 감시했고, 1675년엔 런던의 모든 커피하우스에 폐쇄 명령을 내렸으나 결국 금지령은 실패했다. 이후 커피하우스는 명예 혁명을 거쳐 영국이 근대 사회로 가는 데 중요한 역할을 했다. 런던의 커피하우스는 과학, 문화, 예술의 중추 역할도 했다. '그레시안 커피하우스Grecian Coffee House'는 아이작 뉴턴이 자주 방문했던 곳이었고, 작가 조나단 스위프트가 드나든 '윌스 커피하우스Wills Coffee House'도 유명했다.

유럽과 미국에도 수많은 커피하우스가 문을 열었다. 커피하우스는 도시 생활의 중심을 차지했다. 이곳에서 작가와 시인은 토론을 하고, 과학자들은 실험을 시연하고 강연회를 했으며, 계몽주의 사상가와 혁명가들은 개혁과 혁명에 대해 열변을 토했다. 이렇듯 커피하우스는 18세기 유럽의 정치적, 문화적, 사회적 변화를 견인하는 하나의 중심축이 되었다.

프랑스에서는 파리를 비롯한 도시들에 수천 개의 카페가 등장했다. 파리의 '카페 프로코프Café Procope'는 18~19세기 예술 및 문학 커뮤니티의 중심지였다. 당대 최고의 지성인들이 《백과전서》 편집 회의를 하던 곳이기도 했다. 볼테르와 루소 같은 계몽주의 사상가들은 이곳에 모여 앙시앵 레짐에 대한 체제 비판의 목소리를 내기 시작했고, 이것이 프랑스 혁명의 정신적 바탕이 되었다. 프랑스 혁명 기간 동안 파리 카페들은 혁명가들에게 조직과 선동 활동을 위한 장소를 제공했다. 혁명

클로드 자캉, 「카페 프로코프에 있는 볼테르」, 19세기, 개인 소장

작자 미상, 비엔나의 커피하우스인 블루 보틀의 사람들을 묘사한 그림, 1900년경, 소장 미상

후에도 파리를 중심으로 작가와 사상가들이 모여 서로 의견을 교환하는 카페 문화가 지속되었다.

오스트리아에서도 최초의 공식 커피하우스가 문을 열었다. 1683년 오스만 군대를 격파한 폴란드-합스부르크 연합 군대는 오스만 군대가 남긴 물건 중 커피콩을 발견했고, 이때 손에 넣은 전리품으로 커피하우스를 오픈한 것이다. 19세기경 커피에 설탕과 뜨거운 거품 우유를 첨가하는 비엔나 커피가 등장한다. 오스트리아 커피하우스에서도 과학자, 예술가, 지식인, 금융가들이 모여들었다. 20세기에 와서도 구스타프 클림트, 지그문트 프로이트, 제임스 조이스, 에곤 쉴레와 같은 유명 인사들이 비엔나 커피하우스에서 영감을 얻었다.

보스턴 차 사건Boston Tea Party*은 미국에서 커피를 대중화하는 데 도움이 되었다. 미국인들은 세금이 부과된 차 대용으로 커피를 마시기로 결심했다. 커피는 애국적인 음료로까지 여겨졌다. 당시 미국의 주점들은 술과 함께 커피를 제공했다. 보스턴의 선술집 '그린 드래곤Green Dragon'은 '혁명의 본부'라는 별명을 얻었다. 여기서 자유주의자들이 모임을 갖고 미국의 독립에 대해 토론했고, 결국 미국 독립 전쟁으로 이

---

• 1773년 영국 식민지 시절, 무리한 세금 징수에 분노한 미국 보스턴의 시민들이 영국 정부가 과세한 홍차를 거부하면서 보스턴 항구에 있는 수입 홍차를 모두 바다에 던져버린 사건.

어졌기 때문이다.

이렇듯 오스만 제국에서 영국, 프랑스, 미국에 이르기까지 커피하우스는 새로운 정신의 물결에 영감을 주는 장소, 뛰어난 지성인들의 만남의 장소가 되었다. 사람들은 갓 내린 향기로운 커피 한 잔을 마시며 담소하고 토론하며 새로운 세상을 만들어냈다. 처음엔 단순히 이국적인 동양의 음료를 파는 상점으로 시작했지만 곧 정치와 사상, 문화, 예술, 상업 등 다양한 분야에서 혁명적인 변화를 이끈 요람이 되었다. 이곳은 계몽주의의 씨앗이 뿌려지고 자란 비옥한 토양이었다. 커피하우스의 공기는 커피 향뿐 아니라 역사의 흐름을 바꿀 새로운 정신으로 가득 찼다. 활발한 대화와 비평의 교류 속에서 문화사에 빛나는 고전과 걸작들도 탄생했고, 유럽과 미국에서는 현대 민주주의 산실로서의 역할도 했다. 오늘날 우리는 또 다른 변혁과 변화의 시대를 맞이하고 있다. 어쩌면 오래된 커피하우스의 정신을 기억해야 할 때인지도 모른다.

# 후추, 향신료,
# 그 유혹의 역사

## 동양에서 온 천국의 맛

15세기 유럽에서 가장 활기찬 도시 베네치아의 어느 날, 아침 햇살을 받으며 청록색 바다를 미끄러지듯 지나가는 선박들이 있었다. 이 상선들은 금보다 더 귀한 화물 즉, 동양의 향신료로 가득 차 있었다. 베네치아 항구에 도착한 향신료는 곧 유럽 전역에 널리 유통되어 상인들에게 엄청난 부를 가져다주었다. 유럽인은 향신료가 저 멀리 신비로운 세상으로부터 온 것이라고 생각했고, 환상 속 동양에 대한 꿈과 동경에 한껏 젖었다. 중세 유럽에서 아시아의 향신료는 신비로운 '슈퍼 푸드' 또는 '낙원의 씨앗'으로 여겨졌다.

# 낙원에서 온 천국의 맛, 향신료

   파올로 안토니오 바비에리Paolo Antonio Barbieri(1603~1649)의 그림
은 여러 가지 향신료가 들어 있는 키 큰 항아리 몇 개가 일렬로 배열된
향신료 가게를 묘사한다. 바비에리는 고요한 작업실에서 향신료를 빻
고 있는 젊은 향신료 판매상의 모습을 다소 낭만적인 분위기로 표현했
다. 중세 유럽의 음식에 사용된 귀중한 향신료에는 후추, 생강, 정향, 육
두구, 계피, 사프란, 커민 등이 있었다. 그중에서도 후추는 '향신료의
왕'으로서 향신료 무역에서 중추적인 역할을 했고, '검은 금'으로 불릴
만큼 비싼 가격으로 거래되었다. 후추는 그 자체로 가치가 매우 높았기
때문에 종종 화폐나 값진 선물, 지참금으로 사용되었다.

파올로 안토니오 바비에리, 「향신료 가게」, 1637년, 팔라초 코무날레

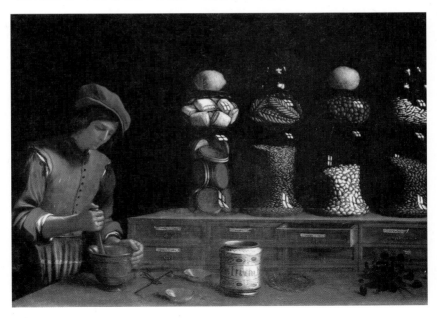

유럽인은 후추와 향신료의 맛에 흠뻑 빠졌다. 하지만 아시아에서 아랍으로, 다시 베네치아를 거쳐 오면서 가격은 원산지에 비해 수백 배 올랐다. 인도, 동남아시아의 먼 나라에서 생산된 향신료는 위험하고 오랜 항해를 통해 수입되었고 높은 수요에 비해 희소했다. 후추는 단순히 풍미를 증진하는 조미료를 넘어섰다. 부유한 사람들만이 쓸 수 있는 일종의 사치품으로서 부와 지위의 상징이 되었다. 후추와 기타 향신료를 사용한 중세와 근세 부유층의 식탁으로 눈길을 돌려보자.

화려하게 차려입은 귀족 남녀가 꽃 자수로 수놓은 테이블보에 덮인 식탁 위 호화로운 식기와 음식 앞에 둘러앉아 잔치를 즐기는 중이다. 16세기 네덜란드 귀족의 사치스러운 생활상을 잘 보여준다. 당시 음식

루카스 판 발켄보르흐, 「연회」, 16세기, 체코 실레지아 박물관

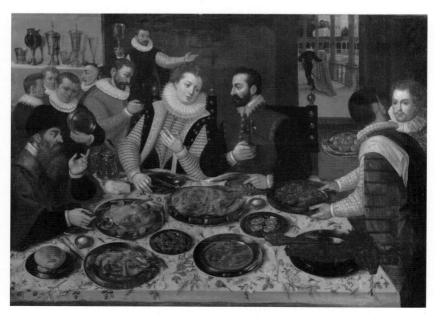

과 식사 관습은 상류층과 하류층을 구별하는 하나의 바로미터였다. 귀족은 서민이 접근할 수 없는 이국적인 향신료로 양념한 신선한 고기를 먹었다. 하류층 음식과 왕족·귀족 음식의 가장 큰 차이점은 먹는 고기의 종류와 양이었다. 특권층의 식탁에는 돼지고기, 소고기, 오리와 닭, 야생 조류인 자고새, 꿩 등 다양한 고기 요리가 올랐으며 때로는 백조 같은 매우 특이한 새나 해외에서 수입한 육류도 조달되었다. 13~15세기 요리책의 75퍼센트 이상의 레시피에 향신료가 포함되어 있다. 위그림 속 가금류와 사냥한 각종 새 요리에도 비싼 향신료가 듬뿍 들어 있을 것이다.

향신료가 이토록 인기 있었던 이유는 무엇일까? 향신료는 음식의 풍미를 증진시킨다. 냉장 보관이 안 되는 시대라서 식품이 부패하는 일을 방지하는 효과도 있었다. 향신료에 약효가 있다고 믿었기 때문에 으깨서 알약, 크림, 시럽으로 만들어 쓰는 등 약용으로도 사용했다.

## 낙원의 씨앗을 찾아서

향신료는 마늘, 파, 양파, 고추, 생강, 겨자, 각종 허브 등 맵거나 향기로운 맛을 내는 모든 식물을 일컫는다. 그중에서도 후추, 계피, 정향, 육두구는 세계사에서 매우 중요한 의미를 지니고 있다. 후추는 인도 열대지방 말라바르 해안 지역, 정향과 육두구는 인도네시아가 원산지다. 향

신료 무역은 고대부터 아랍 상인들이 주도했다. 아랍 상인들은 육로로는 실크로드를 통해 아시아의 향신료를 유럽에 전했다. 한편 인도양 해상로를 통해 인도와 인도네시아에서 생산된 향신료를 이집트의 알렉산드리아, 시리아의 베이루트 시장으로 들여왔다. 향신료를 실어 나르는 이 해상로를 '해양 실크로드Maritime Silk Road' 혹은 '스파이스 루트Spice Route'라고 한다.

베네치아 상인들은 알렉산드리아나 베이루트에서 향신료 등을 구입해 유럽 국가에 되팔았다. 13세기에서 15세기까지 베네치아는 아시아 중개 무역, 특히 후추 교역으로 막대한 부를 축적했다. 이를 바탕으로 베네치아는 화려한 문화와 예술을 발전시켰다. 도시의 웅장한 건축물도 대부분 이 시기에 건설되었다.

15세기 말부터는 포르투갈을 필두로 스페인, 영국, 네덜란드와 같은 유럽 국가들도 부의 원천인 후추를 찾아 바다로 진출하기 시작했다. 수세기 동안 유럽인의 미각을 사로잡은 이 매혹적인 씨앗의 이국적인 풍미는 미지의 세계로의 탐험을 자극했다. 대항해 시대의 주요 원동력은 베네치아를 거치지 않고 후추와 다른 향신료를 얻는 무역 직항로를 찾는 것이었다. 이 시대에 바스코 다 가마와 크리스토퍼 콜럼버스 같은 열정적인 탐험가들이 속속 등장했다. 콜럼버스는 아메리카 대륙에 닿았고, 바스코 다 가마는 아프리카 남단의 위험한 바다를 항해하여 인도로 갔다. 페르디난드 마젤란은 스페인에서 대서양을 지나 남미의 최남

단 마젤란 해협을 돌아 태평양을 항해하여 괌과 필리핀에 도착했다. 점차 향신료 무역로를 독점하려는 유럽 국가들 간에 치열한 경쟁과 충돌이 일어났다. 이들 국가는 자체적으로 행정과 사법권, 용병과 함대 등 강력한 무력을 가진 동인도 회사를 앞세워 아시아 무역 활동에 나섰는데, 그중에서도 네덜란드 동인도 회사는 최강이었다.

알프레도 로케 가메이로Alfredo Roque Gameiro(1864~1935)는 바스코 다 가마가 인도 캘리컷에 도착한 모습을 묘사했다. 1497~1498년, 바스코 다 가마는 함대를 이끌고 리스본을 출발하여 아프리카 남단의 희망봉을 돌아 인도의 캘리컷에 이르는 2년간의 고된 항해를 마쳤다. 캘리컷은 인도에서 가장 큰 무역 항구 중 하나이자 향신료의 도시였다. 당시 아랍 상인들은 인도 항로를 발견한 포르투갈인들을 보고 충격을

알프레도 로케 가메이로, 「1498년 캘리컷에 도착한 바스코 다 가마」, 1900년경, 포르투갈 국립도서관

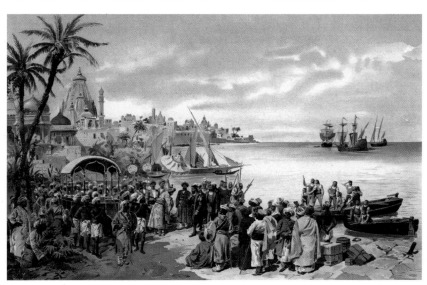

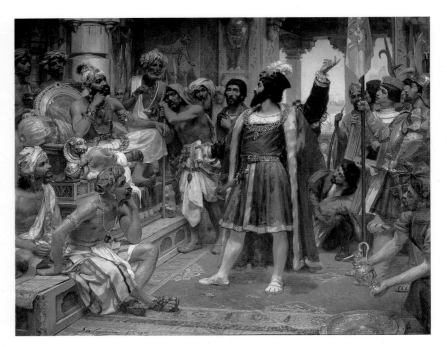

벨로소 살가도, 「캘리컷의 사모림 앞의 바스코 다 가마」, 1898년, 리스본 지리학회 박물관

받았을 것이다. 포르투갈 선원들이 "우리는 기독교인과 향신료를 찾고 있다."라고 말했을 때 그들은 자신들의 향신료 독점권이 무너졌다는 사실을 깨닫지 않았을까? 이들 탐험가들의 항해는 유럽 제국주의와 식민지 시대의 서막을 알리는 역사적 사건이었다.

• 유럽 탐험가들이 대항해에 나선 데는 후추뿐 아니라 종교적인 이유도 있었다. 유럽인들은 동양 어딘가에 광대하고 부유한 기독교 왕국이 존재한다고 믿었고 실제로 찾아나섰다.

왼쪽 그림은 바스코 다 가마가 캘리컷의 왕을 알현하는 장면을 묘사한다. 캘리컷의 통치자는 포르투갈과 계피, 정향, 생강, 후추를 거래하겠다는 약속을 했고 바스코 다 가마는 이 소식을 들고 리스본으로 돌아갔다. 여정은 길고 험난했고 많은 선원이 희생되었지만 인도로 가는 직항로를 찾은 포르투갈은 아시아와 향신료 무역을 하기 시작했다. 바스코 다 가마는 포르투갈이 세계 강대국으로 성장하는 데 결정적인 역할을 한 인물이 되었다.

## 향신료로 그린 초현실적 초상화

일부 향신료를 포함한 다양한 식물로 인간의 얼굴을 그린 기묘한 초상화가 있다. 이 시리즈에는 후추 등 몇몇 다양한 향신료와 허브가 등장한다. 당시 유행하던 향신료 무역과 궁정의 사치품 취향 문화를 작품에 반영했을 것으로 추정된다. 16세기 신성 로마 제국의 루돌프 2세의 궁정화가 주세페 아르침볼도Giuseppe Arcimboldo(1527~1593)는 네 점의 초상화 연작인 「사계」를 그렸다. 각각의 계절과 관련된 과일, 채소 등 다채로운 식물을 조합해 구성한 작품이다. 신성 로마 제국 황제 막시밀리안 2세의 권력과 번영을 상징하기 위해 그의 얼굴을 풍요로운 식물들로 묘사한 것이다. 봄, 여름, 가을, 겨울은 각각 소년, 청년, 장년, 노년의 황제를 상징한다.

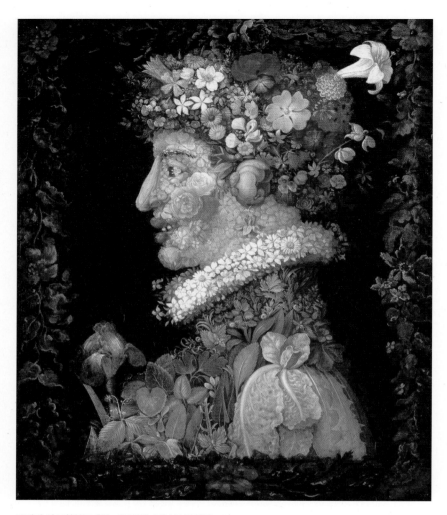

주세페 아르침볼도, 「봄」, 1573년, 루브르 박물관

아르침볼도는 아주 특이한 화가다. 과일, 꽃, 채소, 생선, 동물, 책, 사물 등을 교묘하게 배열해 사람의 얼굴을 표현한 독특하고 재미있는 초상화로 유명하다. 기괴하고 그로테스크한 것들, 유머, 수수께끼, 퍼즐로 가득 찬 그의 초상화들은 당시 루돌프 2세를 비롯한 궁정 사람들에게 큰 인기를 끌었다.

봄은 어린 소년이 부드럽게 미소 짓는 모습이다. 얼굴은 백합꽃 봉오리 코와 튤립 귀로 표현되었고 피부는 분홍색과 흰색 꽃들로 덮여 있다. 머리는 화려한 꽃들로 장식되었고, 잔잔한 흰 꽃들로 된 깃과 파슬리, 로즈마리, 바질 등 봄철 허브 잎으로 구성된 옷을 입고 있다. 전체적 이미지는 신선함, 순수함, 이제 막 피어오르기 시작하는 젊음이다.

여름의 웃는 얼굴은 햇빛이 찬란한 계절의 자비로움에 대한 은유다. 또한 화가는 여름의 이미지를 소년기를 넘어 성숙기에 다다른 청년의 모습으로 표현한다. 따라서 부드러운 봄꽃들 대신 복숭아, 옥수수, 딸기, 버찌 등 여름철 과일과 곡식으로 장식되어 있다. 봄의 옅은 톤의 흰색, 분홍색은 이제 뜨거운 태양을 상징하는 농염한 노란색, 갈색, 붉은색, 오렌지색으로 대체되었다. 젊은이의 뺨은 섬세한 톤의 복숭아로, 웃는 입은 완두 꼬투리로, 밝은 표정의 눈은 붉은 체리로, 머리카락은 올리브, 배, 밀 이삭 등으로 표현되었다. 가슴에서 솟아 나온 아티초크는 '불타는 심장'을 의미한다. 머리 부분은 마늘, 고수, 월계수 잎, 후추 열매 등 향신료로 묘사되어 있다.

주세페 아르침볼도, 「여름」, 1563년, 루브르 박물관

가을은 수확물들로 장식된 장년의 남자로 표현되어 있다. 부서진 와인통을 옷 삼아 입었으며 배로 만든 코, 사과로 된 뺨, 석류의 턱, 버섯 귀의 얼굴을 보여준다. 이 밖에도 호박, 밤송이, 포도 덩굴 등의 작물이 계절의 풍요로움을 말해준다. 커다란 호박 모자 뒤에는 육두구로 보이는 열매가 있다. 튀어나온 밤톨의 혀는 이 맛있는 먹을거리들을 맛보고 탐닉하려는 듯한 모습이다. 머리에 잔뜩 이고 있는 포도 열매와 와인통 옷은 주신 바쿠스를 연상시킨다. 1년 동안의 노동의 대가로 먹고 마시며 즐길 시간인가!

겨울은 풍요와 생명력이 느껴지는 세 작품과 달리, 잎이 떨어진 앙상한 가지와 메마른 나무껍질로 표현된 애처로운 노인의 모습이다. 하지만 머리 뒷부분의 가지에서 아이비 새싹이 자라고 있고, 머리 위에 얽혀 있는 포도 덩굴은 곧 오게 될 봄을 뜻한다. 목의 가지에 달린 오렌지와 레몬은 새로운 희망을 상징한다. 겨울은 죽음과 소멸이 아니라 또 다른 생명을 품고 있다는 것, 그리고 황제의 힘과 권력은 결코 사라지지 않는다는 이중의 의미를 내포한다. 코는 계피 막대로도 보이는 부러진 나뭇가지, 입술은 버섯으로 표현되었다.

주세페 아르침볼도, 「가을」, 1573년, 루브르 박물관

주세페 아르침볼도, 「겨울」, 1563년, 빈 미술사 박물관

# 향신료는 세상을 어떻게 변화시켰을까?

향신료는 동서 문화권의 교류를 촉진하고 세계사의 흐름을 결정했던 중요한 요소였다. 아랍 향신료 상인들은 상품의 공급처를 비밀로 부쳐 신비감을 조성하고 향신료에 대한 환상적인 이야기를 지어내 유럽인에게 강렬한 판타지를 불러일으켰다. 향신료는 단순히 인간의 감각적인 미각에 즐거움을 주는 데에서 그치지 않고 꿈과 상상력이라는 정신적 영역과도 관련된 물품이었다. 강렬한 맛과 향기에서 발견한 신비와 유혹은 미지의 낙원에 대한 환상을 자극했기 때문이다. 향신료는 콜럼버스에서 바스코 다 가마에 이르기까지 인류 역사상 가장 대범한 모험과 탐험의 촉매제였다. 쉽게 얻을 수 없는 것에 대한 욕망, 금단의 식물에 대한 탐닉은 사람들의 삶에서 우리가 생각하는 것보다 훨씬 더 중요한 역할을 했던 것이다.

후추와 계피가 더 이상 사치품이 아닌 시대를 사는 우리에게는 한때 향신료가 그토록 탐나고 값비싼 것이었다는 사실이 놀랍기만 하다. 하지만 이 작은 씨앗들이 어떻게 세상을 변화시켰는지에 대한 역사는 여전히 우리를 매혹한다. 신화 속의 낙원에서 맛볼 수 있었던 희귀하고 값비싼 산물이었던 향신료의 오랜 마법은 이제 사라졌지만 말이다.

# 그림 속에 차려진
# 설탕의 유혹

## 달콤하지만 잔혹한 '하얀 금'의 세계사

인간은 살아가기 위해 필요한 최소한의 기본적 의식주에 만족하지 못한 채 그 이상을 욕망한다. 그래서 장엄하고 호화로운 건축, 멋진 의복, 미각을 위한 헤아릴 수 없이 많은 요리법을 개발했다. 만족할 줄 모르는 이런 욕망이 인류 문명의 근간이 되었다.

그중에서도 음식은 어느 것보다 중요했고, 때로는 역사의 흐름을 좌우할 만큼 그 영향력이 지대했다. 콜럼버스를 비롯한 숱한 탐험가들이 위험한 바닷길로 떠나 대항해 시대를 열게 된 계기 중 하나가 바로 후추였다. 유럽인들은 '검은 금'이라고 일컬어진 이 값비싼 향신료를 얻기 위해 항해술과 지도 제작술을 발전시켰고 머나먼 바다로 진출했다. 또 다른 중요한 식품인 설탕이 차지하는 사회·문화적 의미 역시 결코 작

지 않다. 설탕을 단순한 음식이 아니라 역사와 사회의 맥락에서 살펴봐야 하는 이유다.

## 콜럼버스의 아메리카 상륙과 설탕 플랜테이션의 시작

BC 8,000년경, 동남아시아 지역과 뉴기니섬에서 사탕수수를 재배하기 시작했다. 사탕수수는 점차 퍼져나가 기원전 6,000년경에 이르러 인도에 전해진다. 약 2,000년 전 인도인은 사탕수수의 즙을 불로 가열해 달콤한 암갈색의 설탕 알갱이를 만드는 방법을 알아냈다. 인도의 설탕은 서쪽으로는 페르시아, 동쪽으로는 중국으로 전파되었다. 한편 8세기 스페인을 정복한 아랍인은 인도로부터 설탕 생산 기술을 받아들여 시칠리아, 스페인 남부 등 지중해 지역에 최초로 대규모 플랜테이션Plantation*을 세우고 설탕 제조를 시작했다. 이슬람 문명에서 설탕 제조법은 더욱 발전했고 이집트에서는 흰색 설탕까지 만들어냈다.

이슬람 세계의 설탕은 유럽으로 전파되었다. 11~13세기 사이에 일어난 십자군 전쟁으로 후추, 정향, 육두구 등 각종 향신료와 함께 설탕

* 플랜테이션은 대규모 상업 농장이다. 주로 열대, 아열대 기후인 동남아시아와 아프리카 및 라틴 아메리카에서 잘 자라는 고무, 담배, 목화, 사탕수수, 삼, 차, 카카오, 커피 등이 주요 재배 작물이다. 보통 서양인이 가진 기술력과 자본, 원주민과 이주 노동자의 값싼 노동력으로 운영된다.

은 더 활발하게 유럽으로 퍼져 나갔다. 당시 이슬람 지역과 유럽을 잇는 지중해 무역을 장악하고 있던 베네치아 상인들은 정제하지 않은 설탕 원료인 원당 무역을 독점했고, 무슬림으로부터 얻은 설탕 정제 기술도 가지고 있었다. 15세기까지 지중해 연안 지역은 유럽의 유일한 사탕수수 재배지였다. 기후, 공간, 노동력 문제로 인해 설탕 생산량은 소량으로 제한되었고, 공급이 수요를 따라가지 못해 가격도 매우 비쌌다.

15세기 후반 아메리카 대륙을 식민지로 개척하면서 사탕수수 재배지는 지중해 연안에서 카리브해 지역으로 옮겨간다. 콜럼버스는 1492년 대서양을 건너 바하마 제도의 산살바도르섬에 도착했다. 이후 그는 총 4차에 걸친 항해를 한다. 1493년에 아메리카로 두 번째 항해를 할 때 콜럼버스는 지금의 아이티와 도미니카 공화국인 카리브해의 히스파니올라섬에 상륙해 북아프리카 카나리아 제도에서 가져온 사탕수수 줄기를 심었다. 곧 아메리카의 열대 지역은 설탕 재배에 이상적인 땅이었음이 밝혀졌다.

이때부터 유럽 주요국들은 막대한 자금을 들여 쿠바, 바베이도스, 자메이카 등 카리브해 전역과 멕시코, 브라질 등 중남미 지역에 사탕수수 플랜테이션을 세우기 시작했다. 이로써 아메리카는 설탕 제조업의 본산이 되었고, 16세기 초부터 카리브해 서인도 제도의 설탕 생산은 영국과 프랑스에 엄청난 부를 안겨주었다.

디오스코로 테오필로 데 라 푸에블라 톨린, 「콜럼버스의 첫 번째 아메리카 상륙」, 1862년, 프라도 미술관

　위 그림은 콜럼버스가 산살바도르섬에 상륙한 순간을 묘사한다. 그는 스페인 왕실의 깃발을 들어 올리며 이 땅이 이사벨라 여왕 부처의 소유임을 주장하고 있다. 선원 중 일부는 모래 속에서 금을 찾고 있고, 원주민들이 자신들의 미래에 닥칠 비극을 알지 못한 채 묵묵히 지켜본다.

## 군침 도는 그림 속 설탕 디저트

　설탕은 근대 이전 유럽에서 가장 귀하고 값비싼 사치품 중 하나였다. 한때 런던에서는 설탕 450그램이 노동자의 한 달 치 봉급에 해당하는 금액이었다. 요즘에는 밀가루, 소금과 함께 설탕은 대표적인 건강

의 적 '백색 식품'으로 분류되지만 이전에는 '하얀 금'이라고 불릴 만큼 귀하게 여겨졌다. 이렇게 비싼 설탕은 약용이나 부자의 사치스러운 식탁을 위해서만 쓰였다. 왕과 귀족은 식탁 위에 설탕 그릇을 올려놓는 것으로 자신의 부를 과시하기도 했다. 다음 17세기 정물화들은 설탕으로 만든 여러 가지 사치스러운 디저트를 보여준다.

클라라 페테르스Clara Peeters(1594~1657)의 작품에서는 고급스러운 뢰머 와인 잔과 베네치아산 유리컵 그리고 미각을 즐겁게 하는 맛있는 과자들이 돋보인다. 이 400년 전의 과자들은 지금도 우리의 입 안에 침이 고이게 한다. 섬세한 베네치아산 유리잔들과 황동 촛대 등 값비싼

클라라 페테르스, 「맛있는 것들, 로즈메리, 와인, 보석과 촛불이 있는 정물화」, 1607년, 개인 소장

식기와 사치스러운 디저트로 꾸며진 식탁은 이 정물화가 부유한 의뢰인을 위해 그려졌다는 것을 나타낸다. 16세기 이후에는 식민지 설탕 무역으로 설탕이 이전보다 넉넉히 유통되었기 때문에 온갖 맛있는 과자들이 사람들의 입맛을 유혹했다. 특히 17세기 네덜란드에서는 경제적 번영과 함께 음식 문화가 호화로워졌고 디저트 수요도 증가했다.

플레겔의 그림은 제빵, 제과에 설탕이 놀라울 정도로 다양하게 활용되었다는 점을 보여준다. 감탄이 절로 나오는 이 맛있는 이미지는 설탕이 식탁에 오르기까지의 잔혹한 과정을 잊게 만드는 시각적 매혹으로 가득 차 있다.

게오르그 플레겔, 「빵과 사탕이 있는 정물화」, 1633~1636년, 슈테델 박물관

오시아스 비어트의 추종자, 「나무 탁자 위의 아몬드, 굴, 과자, 밤, 와인」, 17세기 중반, 노터데임대학교 스나이트 미술관

위 그림의 왼쪽 아래 접시에는 껍질을 벗기고 설탕에 절인 아몬드와 계피 스틱이 담겼다. 중앙 전경에는 십자가 모양의 컴핏comfit*이 보인다. 유럽인은 고대 로마 시대부터 설탕에 절인 과일을 겨울에도 먹었다. 16세기 엘리자베스 시대 영국에서는 값비싼 설탕을 사용해 만든 요리를 식탁에 내놓는 것이 최고의 자랑거리였다. 부유층의 연회 테이블에는 설탕에 절인 과일이 먹음직스럽게 반짝이며 손님들의 군침을 돌게 했다. 진미로 여겨지는 굴이 오른쪽에 플레이팅되어 있고, 왼쪽

• 　말린 과일, 견과류에 설탕을 입힌 과자류.

상단에는 2개의 베네치아산 유리잔에 와인이 채워져 있다. 중앙에 놓인 은색 접시에는 해상 무역을 암시하는 해마가 장식되어 있으며, 접시 위에는 타르틀렛 페이스트리와 이탈리아식 쿠키인 비스코티가 놓여 있다. 식탁에는 껍질이 까진 밤, 그 뒤의 접시엔 삶거나 버터에 볶은 후 설탕과 계피를 뿌린 밤이 보인다. 굴 접시 뒤에 있는 크림으로 채워진 커다란 흰색 빵은 당시의 또 다른 사치품이었다. 베네치아산 유리잔, 해마 장식, 카리브해와 브라질의 농장에서 수입한 설탕으로 만든 호화로운 디저트 그림은 17세기의 국제 무역 물품과 노예 무역의 역사를 말해주는 눈으로 보는 역사책이다.

## 노예의 희생으로 얻은 달콤함

최초의 바닷길 탐험의 기폭제였던 향신료 대신 점차 설탕이 무역의 중심으로 떠올랐다. 대항해 이후 경쟁적으로 식민지 개척에 몰두한 유럽 국가들은 아메리카에 대규모 사탕수수 플랜테이션을 건설했다. 이때부터 설탕을 생산하기 위한 노예 노동의 참혹한 역사가 시작되었다. 설탕은 막대한 이윤을 주었기 때문에 영국, 프랑스, 네덜란드, 프로이센, 덴마크, 스웨덴 등의 국가들이 400년에 걸쳐 수백만의 아프리카인들을 설탕 농장으로 수송하는 대규모 노예 무역에 뛰어들었다. 아프리카 노예의 약 3분의 2가 설탕 농장에서 강제 노동을 했다.

설탕 농장주와 정제업자, 노예 상인들은 엄청난 재산을 축적했다. 설탕은 담배, 커피, 면화, 노예 등과 함께 16~18세기의 이른바 '삼각 무역triangular trade'에서 거래된 주요 품목이었다. 유럽 국가들의 경제는 식민지 무역으로 벌어들인 자본으로 빠르게 성장했다. 특히 영국은 이를 바탕으로 18세기 후반 산업 혁명을 이룩할 수 있었다.

처음에 식민지 사탕수수 농장의 노동자는 주로 아메리카 원주민이나 3~5년 계약 기간으로 고용된 유럽의 빈민들이었다. 하지만 수많은 토착민이 질병과 가혹한 노동을 견디지 못하고 계속 사망하자 식민지 개척자들은 노동 인력을 아프리카 노예들로 대체하기로 했다. 설탕은 '흰 화물', 상품으로 전락한 노예는 '검은 화물'이라고 불리었다. 대서양은 늘 흰 화물과 검은 화물을 가득 실은 배들로 분주했다.

사탕수수 농사는 매우 노동 집약적이고 고된 공정을 거쳐야 하는 일이었다. 척박한 땅을 개간하기 위해 쟁기질하고, 사탕수수 싹을 심을 구멍을 파고, 싹을 심고, 잡초를 꼼꼼히 뽑고 잘라야 했다. 감독관들은 일이 더딘 노예들에게 채찍을 휘갈겼다. 다 자란 사탕수수는 무겁고 다루기 힘든 작물이었고, 일단 베면 하루이틀 안에 상하기 때문에 즉시 기계로 갈아서 즙을 추출해야 했다. 그다음엔 추출액을 농축하기 위해 끓이는 장시간의 힘겨운 노동이 요구되었다. 아이들까지 어른들과 함께 펄펄 끓는 솥, 용광로, 분쇄기가 있는 작업장에서 아주 위험한 노동을 했다.

사탕수수 수확철이면 밤낮없이 가동된 설탕 제분업소는 지옥의 풍경 그 자체였다. 피로에 지친 노예들은 졸다가 분쇄기에 팔을 잃기도 했고, 종종 저항하는 노예는 혹독한 고문을 받았다. 고된 노동과 불충분한 영양 공급으로 인해 사탕수수 농장에서 일하는 노예들은 다른 플랜테이션의 노예들에 비해 사망률도 높았다. 치명적인 노동 조건, 노예 소유주들의 가혹한 대우로 인해 많은 노예들이 탈출을 시도했다. 일부는 잡혀서 다시 끌려갔고 일부는 즉시 살해되었다. 설탕은 유럽인에게는 맛의 세계를 확장시킨 풍미였지만 노예에게는 죽음의 사자였다. 설탕 산업이 호황을 누리자 노동력은 점점 더 많이 필요했고 노예 무역도 급증했다.

토마스 모란, 「노예 사냥, 음침한 늪, 버지니아」, 1862년, 털사 필브룩 미술관

아메리카 대륙의 플랜테이션에서 대량 생산된 설탕이 공급되자, 유럽인은 훨씬 더 값싼 가격으로 단맛을 즐길 수 있었다. 18세기 내내 설탕은 엄청나게 인기를 끌었다. 유럽인은 점점 더 잼, 캔디, 코코아 등 달콤한 음식에 맛을 들였다. 커피와 차에도 설탕을 넣었으며 과일 설탕 절임, 과자와 케이크 등 다양한 디저트를 만들어 먹었다. 19세기에 이르러 설탕 가격이 더욱 폭락하자 설탕은 서민층의 식단에도 필수품이 되었다. 산업 혁명 이후의 영국 도시 노동자들의 아침 식사는 홍차, 가게에서 산 빵과 오트밀이었다. 부유층의 사치스러운 기호품이었던 설탕 넣은 홍차가 이제는 서민들의 열량 공급원으로 널리 애용되었다. 작업장에서는 일의 능률을 올리도록 노동자에게 차 마시는 시간을 주었

장 밥티스트 시메옹 샤르댕, 「차 마시는 여인」, 1735년, 헌터리언 뮤지엄&헌터리언 아트 갤러리

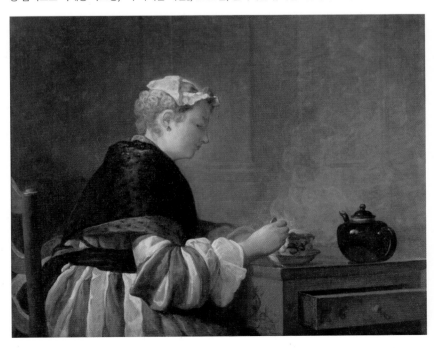

다. 노예의 희생으로 이제 유럽인은 가난한 노동자까지 달콤한 설탕 맛을 누릴 수 있게 되었다.

설탕의 역사는 인류사의 어두운 장이었다. 설탕은 달콤하지만 그 이야기는 매우 씁쓸한 뒷맛을 남긴다. 단맛에 빠진 당대의 사람들 중 설탕 플랜테이션의 냉혹한 현실을 생각해 본 이가 있었을까? 유럽의 평범한 사람들은 설탕이 먼 나라에서 온다는 것을 알고 있었겠지만 노예 농장에 대해서는 듣지 못했을 것이다. 설사 알았다 해도 대부분의 사람들에게는 자신들의 입맛과 설탕값이 더 큰 관심사였을지도 모른다.

# ○ 15 ○

# 명화로 재현한
# 17세기 먹스타그램

**"어때? 나 이렇게 잘 먹고 살아!"**

17세기 네덜란드는 역사상 최고의 번영기를 이룩했다. 암스테르담과 하를렘 같은 항구 도시에는 갖가지 진귀한 물품들이 들어왔고, 부유한 부르주아 계층의 식탁은 호화로운 음식으로 가득 찼다. 이런 역사적·시대적 배경 속에서 풍요로운 식탁 정물화가 탄생한다.

인스타그램에서 예쁘고 고급스럽게 세팅한 음식 사진을 수없이 본다. 요즘은 맛집 메뉴에서 직접 만든 요리에 이르기까지 먹기 전에 사진부터 찍는 일이 일상화되었다. '먹다'와 '인스타그램' 합성어인 먹스타그램은 SNS에서 가장 사람들의 관심을 끄는 최강 아이템일 것이다. 그나저나 먹스타그램과 17세기 네덜란드의 음식 정물화는 희한하게 닮아 있다. 둘 다 눈을 즐겁게 하고 식욕을 자극한다. 약간 혹은 과도하

게 연출되었거나 은밀한 과시욕이 엿보인다는 점에서도 유사하다.

## 네덜란드 황금시대의 풍족한 식탁

아래 작품은 17세기 네덜란드의 가장 중요한 정물화가 중 한 명인 페테르 클라스Pieter Claesz(1597~1660)의 연회banketjes 그림이다. 실물 크기로 그려져 바로 앞에 식탁이 놓여 있는 듯한 느낌을 준다. 방금까지 누군가 식사하다가 잠시 자리를 비운 것일까? 음식들이 생생하게 묘사되어 보는 이의 군침을 돌게 한다. 당시로는 구하기 힘든 호사스러운 음식들과 고급 식기를 한껏 과시하는 부자의 식탁이다. 정밀한 질감으로 표현된 흰 식탁보의 주름, 레몬 껍질과 얇게 저민 레몬 조각, 빛을 반사하는 백랍 주전자와 뢰머 와인 잔, 앵무조개 모양의 금도금 잔 등

페테르 클라스, 「칠면조 파이가 있는 정물」, 1627년, 암스테르담 국립미술관

에서 눈을 즐겁게 하고 식욕을 돋우는 시각적 향연이 펼쳐진다.

화가는 당대의 세계화된 식탁을 보여준다. 테이블 오른쪽의 꽃을 문 칠면조 머리와 깃털, 날개로 꾸민 커다란 고기파이는 아메리카에서 수입한 야생 칠면조로 만든 요리다. 파이 주변에는 올리브, 굴, 레몬, 빵, 과일 등 다양한 먹을거리가 백랍 접시와 중국 도자기에 담겨 있다. 투명한 유리잔에는 주전자에서 따른 화이트와인이 담겼다. 레몬과 올리브는 지중해 지역에서, 도자기는 중국에서 수입한 것이다. 흰 테이블보는 인도산, 화려한 무늬의 식탁보는 페르시아산 직물이다. 17세기 네덜란드 사회의 엘리트 계층 사이에서는 이런 이국적인 물품들을 수집하는 것이 일종의 오락이었다.

왜 이런 호화로운 정물화가 유행한 것일까? 이는 당대 네덜란드의 정치적·사회적 상황과 연관되어 있다. 스페인 합스부르크가의 지배를 받던 네덜란드는 절대 군주 펠리페 2세의 종교 탄압과 세금 인상에 반발해 1648년 독립 전쟁을 일으켜 네덜란드 공화국을 수립했다. 또한 식민지 개척과 해상 무역으로 경제적 부를 창출함으로써 역사상 최고의 황금시대Golden Age를 이룩했다. 이때 시민 계급 즉, 상인 부르주아 계급이 사회의 새로운 유력 계층으로 부상했다. 개인의 자유와 권리가 보장되었고, 다른 유럽 국가의 사람들에 비해 상대적으로 부의 분배가 공평하게 이루어졌으며, 더 많은 사람들이 예술품을 구입할 수 있었다. 부유한 시민들은 자신들의 품격을 높이고 교양을 과시하기 위해 이제

껏 교회와 귀족 계층의 전유물이었던 미술 시장을 기웃거렸다.

당시 유럽에서는 절대 왕정이 확립되었고 이에 상응하는 화려하고 장엄한 바로크 미술 양식이 유행했다. 예술가들은 주로 왕족과 귀족, 교회를 위한 종교화, 역사화를 그렸다. 가톨릭교회의 사치와 허영을 혐오한 칼뱅파 신교도인 네덜란드인들은 바로크 양식의 역사화 대신 보통 사람들의 일상을 그린 풍속화와 정물화 등 작고 소박한 그림을 선호했다. 이런 사회적 배경 속에서 수많은 정물화들이 활발하게 제작된다.

오른쪽은 17세기 플랑드르에서 가장 유명한 여성 화가이자 정물화의 개척자였던 클라라 페테르스의 작품이다. 당시 네덜란드인들이 아침 식사로 먹던 음식을 묘사한 이른바 '아침 식사Ontbijtje' 정물화다. 건축적으로 구성된 치즈 덩어리들의 구멍과 균열, 치즈 위의 접시에 얹힌 버터의 잘린 단면의 질감이 섬세하게 표현되어 있다. 백랍 접시에 담긴 치즈, 그 위에 놓인 도자기의 버터, 무화과, 아몬드, 말린 건포도, 뒤틀린 프레첼, 구운 빵 등이 먹음직스럽다.

이 소박한 아침 식사는 17세기 후반에 나타나는 과일과 꽃 장식, 사치스러운 이국적 음식이 있는 연회 정물화와는 다르다. 나이프 손잡이 부분에는 신의와 절제를 상징하는 고대 여신들이 새겨져 있는데, 이는 네덜란드 '황금시대'의 부를 경계하는 절제의 미덕의 메시지로 읽힌다. 그럼에도 불구하고 중국 도자기, 베네치아산 유리잔, 토기 주전자 등

클라라 페테르스, 「치즈, 아몬드, 프레첼이 있는 정물화」, 1615년, 마우리츠호이스 미술관

해외에서 수입된 고급스러운 식기류의 존재는 세속적인 부를 과시하기 위한 것이다. 토기의 유약 재질, 도금한 금속 장식이 있는 유리잔에 반사된 빛의 묘사가 화가의 숙련된 기량을 말해준다.

암스테르담 항구에는 전 세계의 사치품들이 쏟아져 들어왔다. 지중해의 과일, 아메리카의 커피와 담배, 설탕, 인도산 향신료와 면직물, 페르시아의 카펫, 중국의 비단과 차, 도자기, 베네치아의 무라노 유리 제품, 심지어 아프리카의 노예 등이 거래되었다. 부유한 사람들은 자신들이 소유한 진귀한 물건들을 그림으로 남겨 영원히 기념하려고 했다. 값비싼 외국 상품을 묘사한 화려한 네덜란드 정물화는 프롱크스틸레번 pronkstilleven이라고 불렸다. '호화로운 정물화'라는 뜻이다.

빌렘 칼프Willem Kalf(1619~1693)는 호화롭고 화려한 프롱크스틸레 번의 거장이다. 금은 그릇, 중국 도자기, 베네치아 유리잔 같은 사치품의 섬세한 묘사로 17세기 중반 부유한 네덜란드인의 취향을 보여준다. 칼프의 그림 속 사치스러운 세속적 물품들은 그것들도 결국 덧없다는 바니타스vanitas 요소를 품고 있긴 하지만 그의 관심사는 도덕적 메시지보다는 정물을 정교하게 묘사해 관람자에게 미학적 즐거움을 주는 것이었다.

빌렘 칼프, 「홀바인 그릇, 노틸러스 컵, 유리잔, 과일 접시가 있는 프롱크 정물」, 1678년, 코펜하겐 국립미술관

# 죽음을 기억하라, 메멘토 모리!

온갖 이국적 먹을거리가 그려진 음식 정물화는 사치스러운 식탁을 자랑하려는 과시욕의 산물이었다. 오늘날의 먹스타그램과 비슷하다. 그런데 네덜란드 정물화와 먹스타그램 간에는 한 가지 결정적인 차이가 있다. 이들 정물화는 입맛을 당기는 음식들을 자랑하는 동시에 독특한 삶의 철학을 내포하고 있다. 바니타스 정물화인 것이다.

바니타스는 공허함, 헛됨을 뜻하는 라틴어다. 삶의 덧없음, 쾌락의 무의미, 죽음을 상징적으로 보여주는 그림이 바니타스 회화다. 17세기 네덜란드 정물화는 인간의 세속적 물질욕이 얼마나 덧없는가에 대한 도덕적 메시지를 담은 대표적인 바니타스 회화다. 죽음을 상기시키는 두개골, 짧은 삶과 시간의 덧없음을 보여주는 시든 꽃, 썩은 과일, 촛불, 연기, 모래시계 등이 바니타스의 대표적인 기호다. 전통적인 기독교적 관점이 투영된 것으로, 성경의 구절 '헛되고 헛되며 모든 것이 헛되다Vanity of vanities; all is vanity'로부터 유래했다. '죽음을 기억하라'라는 뜻의 라틴어 메멘토 모리Memento mori와도 연관되는 바니타스 정물화는 17세기 중엽까지 시민들 사이에서 선풍적인 인기를 누렸다.

발타자르 반 데르 애스트Balthasar van der Ast(1597~1653)가 그린 오렌지색 식탁보 위의 포도, 사과, 복숭아, 살구, 체리 등 탐스러운 과일로 가득 찬 바구니는 바니타스 정물화다. 그림 속 아름다운 꽃과 풍요로운

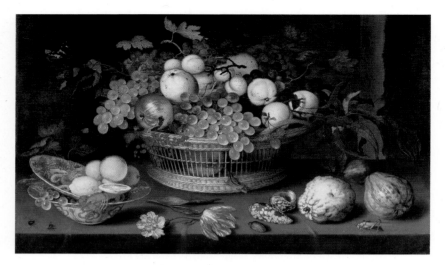

발타자르 반 데르 애스트, 「과일 바구니가 있는 정물」, 1622년, 노스캐롤라이나 미술관

과실들은 잠시 동안의 짧은 삶에 대한 은유다. 시간이 흐르면 꽃과 과일은 시들기 마련이다. 인간의 생명도 마찬가지다. 자세히 보면 바구니 뒤쪽, 포도 덩굴 잎에 나비가 보인다. 바구니에서 기어 나오는 도마뱀과 중앙의 녹색 포도송이 윗부분에 희미하게 잠자리도 보인다. 맨 아래 왼쪽 모서리에는 파리 두 마리, 오른쪽 모서리에는 메뚜기 한 마리가 있다. 과일과 꽃은 유한한 시간, 곤충들은 부패와 죽음을 상기시킨다. 바니타스를 말하기 위해 쓰인 소재들인 것이다.

빌럼 클라스 헤다Willem Claesz Heda(1593~1682)는 페테르 클라스와 함께 네덜란드 황금기를 대표하는 정물화의 거장이다. 헤다는 식탁 위에 드리워진 흰색 식탁보, 유리잔, 백랍 식기, 황동 촛대 등 다양한 질

감의 표면에 반사되는 빛과 그림자를 정교하게 묘사한다. 정물화 속 식탁 앞에 서면 음식을 바로 집어 먹을 수 있을 듯, 뛰어난 기교로 묘사된 극사실적인 그림이다. 민스파이는 향신료를 가미한 다진 고기로 속을 넣은 중세 시대의 음식으로서, 이후엔 고기 대신 견과류와 향신료를 버무려 만들었다. 껍질이 벗겨져 있는 레몬은 오늘날 메르세데스 벤츠나 루이 비통 가방과 유사한 사치품의 상징이자 부의 표상이었다.

빌럼 클라스 헤다, 「민스파이가 있는 연회 그림」, 1635년, 영국 박물관

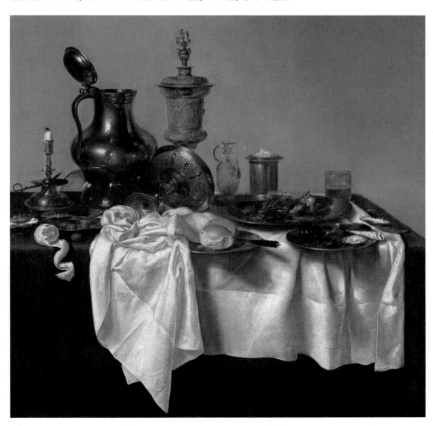

화가는 관람자를 호화로운 잔치의 장면으로 안내하지만 그림 한 귀퉁이에는 짧고 덧없는 삶을 상징하는 촛불이 보인다. 아무렇게나 넘어져 있는 유리잔과 황동색 식기는 이미 잔치가 끝났음을 나타낸다. 꺼진 초와 먹다 남은 음식, 엎어진 그릇들은 미각적 쾌락의 끝과 우리 모두에게 다가올 삶의 종말을 경고한다. 백랍 접시들이 식탁 가장자리에 떨어질 듯 위태롭게 놓여 있다. 우리 모두의 인생이 그렇듯.

삶의 기쁨과 물질적 소비를 즐기는 동시에, 세속적 재화와 소유의 공허함을 드러내는 이런 정물화는 당시 사회에 상반된 생각이 공존하고 있었음을 보여준다. 바니타스 정물화는 16~17세기에 싹을 틔운 근대 자본주의적 정신과 중세의 금욕적 전통의 갈등과 혼재를 보여주는 그림이다. 바니타스 회화는 세속적인 근대 물질주의 사회로 나아가는 과도기를 드러내는 미술 장르였다고 생각된다. 17세기 네덜란드의 신흥 부르주아들은 황금시대의 부에 걸맞은 여러 가지 이국적인 물건과 수입 과일, 바닷가재, 은제 식기, 유리그릇, 중국 도자기 등 값비싼 식재료와 식기류들을 과시하는 동시에 두개골, 시든 꽃, 곤충, 빈 술잔, 촛불 등 인생무상을 상징하는 소재를 통해 종교적 미덕인 금욕주의도 함께 표현해 자신들이 신앙심이 깊은 칼뱅주의자라는 사실을 보여주기를 바랐다.

현대인의 먹스타그램은 어떨까? 음식은 삶의 필수 요소이자 인류의 공용어다. 비록 사진이지만 음식을 공유함으로써 사람들 간에 친밀한

소통과 공감대를 형성해주기도 한다. 하지만 현대 사회는 음식이든 어떤 물질적 집착이든, 욕구 충족을 위해 되돌아봄 없는 무한 질주 상태에 있다. 400년 전 정물화에 부와 물질주의를 경계하고 욕망을 자제하려는 종교적 장치 '바니타스' 개념이 있었다면, 오늘날의 먹방이나 먹스타그램에서는 음식이 일종의 물신 숭배의 대상이 된 듯하다. 먹고 마시며 짧은 생을 향유해야 한다는 '즐거운 인생'이 현대인의 종교다.

4장

# 그림 속에 기록된
# 신앙의 시대

# ∘ 16 ∘

# 죽음의 무도와
# 죽음의 승리

### 흑사병 시대의 예술

## 카파에서 출항한 죽음의 배

14세기 중반부터 18세기 중반까지 유럽에서는 흑사병이 지속적으로 창궐해 수많은 사람이 희생되었다. 그중에서도 1347~1353년 동안 유럽 전역에 퍼진 '대흑사병'은 역사상 최악의 전염병이었다. 대흑사병의 발원지는 일반적으로 중앙아시아로 알려져 있다. 중앙아시아는 동서 무역의 중심지로 다양한 문화 교류와 인구 이동이 이루어지는 지역이었다. 중앙아시아 평원에서 발생한 페스트균이 실크로드를 오가던 상인들에 의해 유럽으로 전파되었을 가능성이 있다. 한편 몽골군이 이 길을 따라 침략했을 때 유입되었을 것으로 추정되기도 한다. 1347년 킵차크 칸국의 자니베크 칸이 크림반도에 있는 제노바 공화국의 식민

도시 카파를 침공하여, 제노바 상인과 몽골군 사이에서 공성전이 벌어졌다. 제네바 상인들은 페스트균에 감염된 채 시칠리아 메시나 항구로 피란길에 올랐고, 이들이 들여온 균이 곧 유럽 전역에 퍼진다. 화물 선박에 들끓던 검은쥐에 기생하던 쥐벼룩에 의해 흑사병이 전파되었다고도 한다. 제네바인의 화물선은 이른바 '죽음의 배Death Ships'였다. 대흑사병 창궐 이전의 세계 인구는 4억 5천만 명에 달했으나 가공할 펜데믹이 휩쓸고 간 후 15세기 인구는 3억 5천만 명으로 줄어 결과적으로 최소 1억 명이 사망한 것으로 추정된다.

## 흑사병으로 죽어가는 사람들, 황폐화된 농촌과 도시

오른쪽 그림은 대흑사병 시기 벨기에 투르네에 있는 공동 무덤을 묘사한다. 당시 흑사병으로 죽은 사람들은 한 무덤에 다 같이 묻혔다. 15명의 사람들이 사랑하는 이의 관을 옮기고 있다. 중세 시대의 그림은 신자들에게 성경 이야기를 명확히 전달하는 것이 목적이었고 인간의 감정 즉, 희노애락을 표현하지 않았다. 그런데 이 그림에서는 등장인물의 얼굴이 모두 슬픔과 두려움이 담긴 풍부한 표정으로 그려졌다. 이는 그 시대를 살아낸 사람들이 느낀 감정을 그대로 표현한 것으로, 당시 중세 회화에서는 이례적인 일이었다. 그만큼 당대 사람들이 역병이 가져온 인간적 고통을 극심하게 느꼈다는 점을 말해준다.

쥘르 리 뮈시, 연대기 삽화 중 '흑사병 시기 죽은 자를 매장하는 투르네 시민들',
1349년, 벨기에 왕립도서관

대흑사병은 유럽의 사회 구조를 붕괴시킬 만큼 큰 영향을 미쳤다. 대성당을 건축하는 일에서부터 도자기를 생산하는 일에 이르기까지 모든 분야의 예술가와 장인들이 사망해 생산이 중단되었으며, 땅을 경작하고 가축을 돌볼 농민도 부족해졌다. 양과 소가 들판과 농작물 사이를 헤매고 다녔고, 사람이 살지 않은 폐허가 된 집과 건물들만 남은 마을은 쓸쓸하고 황폐하기 그지없었다. 남녀노소, 귀족과 농민, 성직자를 막론하고 흑사병에서 자유로울 수 있는 사람은 아무도 없었다. 역병이 온 세상을 뒤덮고 수많은 이들이 죽어가는 것을 목도하면서 사람들은 세상에 종말이 왔다고 믿었다. 흑사병에 맞서 사람들이 할 수 있는 일은 신에게 간구하는 것뿐이었다.

작자 미상, 「죽음의 무도」, 15세기 프레스코화의 복제품, 슬로베니아 국립미술관

# 죽음의 무도

전염병은 중세 예술에도 극적인 영향을 미쳤다. 회화, 목판화, 조각 등은 이전보다 더욱 사실적인 표현으로 향했고 거의 한결같이 죽음에 초점을 맞췄다. 흑사병 시대 예술 작품에는 역병이 사람들에게 불러일으킨 죽음에 대한 심리적 두려움이 섬뜩한 이미지로 표현되었다. 가장 유명한 모티브는 죽음을 우화적으로 표현한 '죽음의 무도Danse Macabre' 다. 이 시대의 예술은 전염병을 직접 언급하지 않았지만 작품을 보는 사람은 누구나 그 상징성을 이해할 수 있다.

'죽음의 무도'는 죽음의 그림자가 전 세계를 덮친 불안하고 절망적인 시대의 산물로, 주로 교회의 담장이나 납골당, 묘지의 벽화로 그려졌다. 인간의 해골과 뼈다귀, 썩어가는 시체로 형상화된 죽음과 산 자가 한 쌍으로 짝을 지어 춤추는 장면을 묘사한다. 그림에는 황제와 여왕, 교황, 성직자, 귀족과 같은 신분이 높은 사람과 농민과 상인, 빈자와

사유하는 미술관

거지 등 하층 계급에 이르기까지 사회의 모든 구성원이 등장한다. 죽음
이 그들에게 나타나 언젠가는 반드시 죽는다는 것을 이야기하지만 산
자는 죽음을 필사적으로 피하려고 한다. 이 주제의 그림은 삶이 덧없고
위태로우며 죽음은 늘 가까이 있다는 메시지를 던진다. 신분이 높든 낮
든, 부자건 가난하건 죽음은 모든 이에게 공평하며 언젠가 당신을 데려
갈 것이라는 사실을 깨닫게 한다.

　　한스 홀바인은 기존의 '죽음의 무도' 주제를 독창적으로 재해석한
목판화 연작을 제작했다. 그의 연작은 각계각층의 사람들에게 다양한
모습으로 죽음이 다가오는 순간을 보여준다. 섬뜩한 해골의 손아귀에
서 벗어날 수 있는 자는 아무도 없다. 죽음은 땀을 흘리며 쟁기질하는
농부의 가축을 회초리로 쫓아내 그를 힘겨운 노동에서 해방시키기도
하고, 시장에 가야 한다고 주장하는 행상인의 소매를 잡아당기기도 하
며, 안 가겠다고 울부짖는 수녀원장의 목덜미를 끌고 가기도 한다. 홀
바인은 죽음의 속성을 두려움과 공포, 휴식 등 여러 측면으로 제시한다.

한스 홀바인, 「죽음의 무도」 목판화
시리즈 중 '농부'

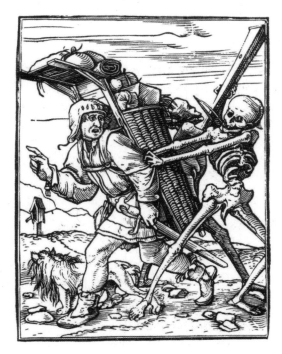

한스 홀바인, 「죽음의 무도」 목판화
시리즈 중 '행상인'

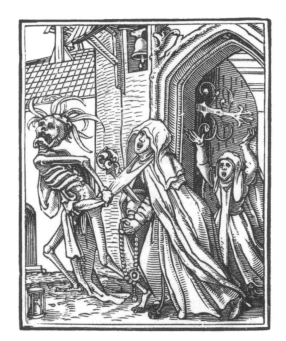

한스 홀바인, 「죽음의 무도」 목판화
시리즈 중 '수녀원장'

# 죽음의 승리

'죽음의 무도'와 비슷한 시기에 죽음에 관련된 또 다른 주제인 '죽음 의 승리'가 등장했다. '죽음의 승리'는 성서의 요한 계시록(6장 8절)의 전쟁, 기근, 전염병, 죽음을 상징하는 4명의 기사가 몰고 오는 종말 이 야기에 바탕을 두고 있다. 누구도 피할 수 없었던 흑사병의 공포 속에 서 당시 사람들은 요한 계시록에서 묘사된 세상의 끝을 떠올렸을 것이 다. '죽음의 무도'에서 죽음이 산 자와 손잡고 춤추며 죽음으로 이끄는 것과 달리, '죽음의 승리' 주제에서는 죽음이 칼, 활, 도끼, 낫을 휘두르

며 매우 광포하고 폭력적으로 사람들을 덮치고 살육하는 모습으로 등
장한다.

　부오나미코 부팔마코Buonamico Buffalmacco(1315~1336)의 프레스코
화는 산 자와 죽은 자 그리고 육체를 떠난 영혼들이 지상의 업에 따라
각각 천국과 지옥으로 갈리는 장면을 보여준다. 어떤 사람들은 지옥의
깊은 곳으로 던져지고 어떤 사람들은 천국으로 호송된다. 프레스코화
의 맨 오른쪽 아래에는 당대에 유행한 세련된 차림새를 한 7명의 젊은
여성과 3명의 남성이 오렌지나무가 있는 유쾌한 정원에서 대화를 나
누고 음악을 연주하며 즐거운 시간을 보내는 중이다. 우아한 꽃 문양
태피스트리가 그들의 발치에 놓여 있다. 이때 긴 백발에 박쥐 날개, 날
카로운 손톱 발톱이 달린, 노파처럼 보이는 죽음의 형상이 무자비한 낫
을 들고 그들에게 다가온다. 2명의 큐피드가 사랑의 횃불을 거꾸로 들
고 머리 위로 날아가는데 이 역시 불행의 전조로 느껴진다.

부오나미코 부팔마코, 「죽음의 승리」, 1350년경, 캄포산토 모누멘텔레(이탈리아 피사)

자코모 볼로네 드 부르치스Giacomo Borlone de Burchis(1420~1487)가 그린 벽화도 '죽음의 승리'를 주제로 한다. 이탈리아 클루소네에 있는 오라토리오 데이 디시플리니의 한쪽 벽면에 있는 벽화다. 왕관을 쓴 해골 여왕이 죽은 교황과 황제가 누워 있는 대리석관 위에 올라서서 양손에 쥔 두루마리를 휘두른다. 관 위엔 즉시 생명을 앗아갈 수 있는 뱀, 두꺼비, 지네 등 독을 가진 동물들이 보인다. 두루마리에는 죽음은 공평하고 누구도 피할 수 없으며, 신을 거스른 악인은 고통스러운 죽음을 당할 것이고 의로운 사람들은 천국에서 영생을 이어갈 것이라고 적혀 있다. 그녀의 옆에는 해골 둘이 활과 고대 화승총으로 사람들을 살해하고 있다. 그녀의 발치에서 화려한 옷을 입은 권력자들이 죽음을 피해보려고 귀중품을 바치고 자비를 구걸하지만 세속의 부에 관심이 없는 죽

자코모 볼로네 드 부르치스, 「죽음의 승리」, 1485년, 오라토리오 데이 디시플리니

음은 그들의 목숨을 원할 뿐이다.

프레스코화의 아래쪽 부분에는 다양한 사회 계층의 사람들이 해골들과 함께 죽음의 무도를 추는 모습이 그려져 있다. 불행히도 세월의 무게로 인해 벽화의 일부가 떨어져 나갔지만 누구도 죽음으로부터 구원받지 못할 것이며 결국 죽음이 모든 것을 정복한다는 음울한 메시지는 시간을 뛰어넘어 우리에게도 전달된다.

대 피터르 브뤼헐Pieter Bruegel the Elder(1525~1569)의 오른쪽 작품은 해골 군단이 무시무시한 위세로 세상을 파괴하고 사람들을 마구 학살하는 지옥 풍경을 담았다. 이 황폐한 죽음의 땅 저 멀리 연기와 불길이 피어오르고 바다에는 난파선이 여기저기 흩어져 있다. 곳곳에서 말을 탄 해골 기마병이 사람들을 닥치는 대로 죽이는 중이다. 푸른 초목이 보이지 않는 불모지 언덕이 펼쳐져 있고, 잎사귀 하나 없는 나무엔 목이 매달려 죽은 사람이 눈에 띈다. 그 옆엔 칼을 쳐든 죽음의 사자에게 목을 베이는 사람이 보인다.

왼쪽 아래엔 해골이 실린 마차를 끌고 있는 죽음이 보인다. 그 아래엔 모래시계를 든 해골이 왕에게 다가와 죽음의 순간이 왔다고 알린다. 왕의 옆에 가득 쌓인 금은보화도 그를 구제하지 못한다. 요한 계시록에 등장하는 4명의 기사를 암시한 듯한 말에 올라탄 해골이 큰 낫으로 사람들을 베려고 한다. 옆에는 해골들이 그물로 사람들을 포획하고 있다.

　　　　　사유하는 미술관

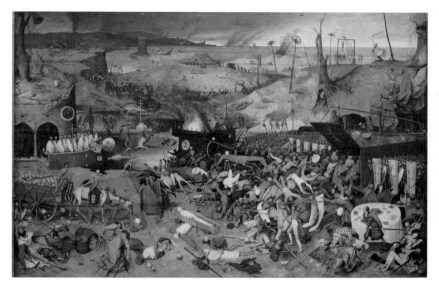

대 피터르 브뤼헐, 「죽음의 승리」, 1562~1563년, 프라도 미술관

오른쪽 하단에는 아수라장이 된 만찬장에서 공포에 질린 손님들이 해골 군단을 피해 우왕좌왕하며 도망다니는 모습이 보인다. 광대 하나는 식탁 아래로 피신하고 있다. 주변에는 주사위놀이판과 카드가 흩어져 있다. 식탁 옆에 한 쌍의 연인이 아직 죽음을 인식하지 못하고 류트를 연주하며 노래를 하고 있다. 14세기 이래 수백 년간 반복되는 흑사병과 사투를 벌이면서 사람들은 죽음의 위력을 느꼈고 결국 죽음이 승리한다는 점을 깨달았을 것이다. 이 그림은 시대의 자화상이다.

이런 그림들의 목적은 단순히 인간이 필멸의 육신을 가진 존재라는 사실을 상기시키는 것뿐 아니라, 죽음 이후의 내세의 삶을 위해 어떻게

살아야 하는가를 이야기하려는 것에 있다. 죽음과 기근, 전염병과 같은 재난을 신의 징벌이라고 생각한 중세 사람들은 종교에 의존했고 짧고 고통스러운 이승의 삶 대신 내세의 삶을 기대했다. 죽음은 생명의 종착점이 아니라 내세를 위한 전환점이었다. 죽음은 인간을 비롯한 모든 생명체의 숙명이다. 현대인은 더 이상 중세인처럼 종교적이지 않지만 이 그림들은 죽음에 관한 한 우리와 그들이 공유하는 지점을 되돌아보게 한다.

○ 17 ○

# 죄악의
# 접시

**지상의 식탐을 경계하라!**

## 쾌락을 경계하는 금욕의 메시지

　　중세 1,000년간의 긴 터널을 통과하여 세속의 삶과 인간의 감정을 중시한 르네상스가 개화했지만 15~16세기 사회에서는 여전히 가톨릭교회의 영향력이 막강했고 사람들은 그 통제 아래 있었다. 대부분의 유럽 지역에서는 아직도 신, 원죄, 지옥, 징벌과 같은 종교적 개념들이 사람들의 일상생활과 정신 세계의 중심이었다. 또한 많은 예술가들이 균형과 조화를 중시하는 이상주의적인 고전 미술에서 한참 먼, 거칠고 어두운 중세의 세계에 머물러 있었다. 16세기의 도예가 베르나르 팔리시Bernard Palissy(1510~1589)의 작품 역시 종교적인 무게가 당시 사람들의 삶에 얼마나 깊숙이 뿌리박고 있는지를 보여준다.

팔리시의 도자기,
1575~1600년, 영국 박물관

이 그릇을 보라! 접시에는 습기를 머금은 각종 수초들 사이사이에 작은 물고기가 헤엄치고 뱀과 도마뱀, 개구리 등의 생물들이 스멀스멀 기어다닌다. 실제 동식물의 주형을 떠서 만든 이 접시는 연못이나 호수의 생태계와 같은 자연 세계의 축소판이다. 이 접시들에 포도와 복숭아, 사과, 체리 등 과일을 담아 먹는다면 어떤 기분이 들까? 제아무리 맛있는 음식이라도 입맛을 뚝 떨어트릴 이 끔찍한 접시를 아무도 사용하고 싶지 않을 것이다. 그렇다면 도예가는 미각의 즐거움과 세속적 쾌락을 좇는 사람들에게 어떤 메시지를 던지려고 한 것일까? 그는 왜 아름답고 우아한 도자기 대신 이런 거칠고 기괴한 접시를 만들었을까?

서구 문명에서는 아담과 이브가 뱀의 유혹에 빠져 에덴동산에서 추방된 이래 인간은 근본적으로 죄인이라는 기독교적 원죄 의식이 뿌리 깊게 자리 잡고 있다. 아담과 이브를 꾄 뱀은 어둠과 죄악의 표상이다.

접시에 등장하는 개구리, 뱀, 도마뱀 등은 어둡고 습기 찬 세계에서 기어나온 어둠의 자식들이다. 팔리시의 도자기는 파충류로 상징되는 악의 존재와 유혹에 빠져 낙원에서 쫓겨난 아담과 이브의 원죄에 대한 암시 그리고 미각의 쾌락과 육체적 욕망에 대한 경고 등 종교적, 금욕적 메시지를 담고 있다.

## 다빈치, 미켈란젤로와 견줄 만한 르네상스 만능인

이 기괴하고도 아름다운 접시를 만든 베르나르 팔리시는 어떤 사람일까? 팔리시는 프랑스의 신교도인 위그노Huguenot 도예공이다. 중국 도자기에 매료된 팔리시는 유약을 발라 구운 도기가 왜 그렇게 광택이 나는지 궁금했다. 도자기의 유약과 가마의 비밀에 대해 알아내기 위해 무려 16년에 걸친 긴 세월 동안 온 정력을

베르나르 팔리시의 자화상

쏟아부었다. 수없이 많은 실패와 좌절을 겪으며 전 재산을 탕진했고, 마지막 남은 가구와 집 안의 마루까지 뜯어내 가마에 불을 땔 때는 광기와 집착도 보였다. 아내와 주변 사람들은 그가 정신 이상이라고 생각할 정도였다. 그만큼 그는 도자기에 미쳐 있었다.

미할리 지치, 「베르나르 팔리시의
성공」, 1868년, 에르미타주 미술관

    그는 마지막까지 중국 도자기에 발린 흰색 유약의 비법은 밝혀내지
못했지만 대신 '러스틱 웨어Rustic Ware'* 혹은 나중에 '팔리시 웨어Palissy
Ware'라고 불리게 된 거칠고 투박한 형태의 독자적인 세라믹 작품들을
창조했다. 오랜 기간의 치열한 연구 끝에 형형색색의 반짝이는 납 유약
을 만들어낸 것이다. 미할리 지치Mihály Zichy(1827~1906)는 에로틱하
고 낭만적인 주제로 작업한 19세기 헝가리 화가다. 그의 그림은 숱한

•    투박한 시골풍의 그릇이란 뜻.

사유하는 미술관

실패와 고군분투 끝에 마침내 성공한 팔리시가 자신이 제작한 접시를 들고 아내, 아이들과 함께 기뻐하고 있는 모습을 묘사한다.

팔리시는 탁월한 자연 과학자이기도 했다. 고생물학, 동식물학, 지질학, 수리공학, 물리학, 철학, 의학, 농학, 연금술, 기상학 등 다양한 분야에서 깊은 전문 지식을 갖고 있던 그는 강연회를 자주 열었고 책도 출간했다. 르네상스 전문 미술사학자 마틴 캠프에 의하면 팔리시가 레오나르도 다빈치 못지않은 방대한 과학적 지식을 가졌고, 미켈란젤로를 뛰어넘는 치열한 예술가의 기질을 타고났다고 한다. 팔리시는 다방면에 뛰어난 능력을 가진 진정한 '르네상스 만능인', 다빈치나 미켈란젤로 못지않은 천재형 인간이었지만 그들처럼 역사에 이름을 남기지 못했고, 도자기 업계에서만 전설적인 인물로 추앙받고 있을 뿐이다. 팔리시 말고도 인간의 역사에서 이렇게 인정받지 못한 채 이름 없이 사라진 예술가들이 얼마나 많을 것인가!

## 살아 있는 뱀, 개구리, 도마뱀으로 그릇을 만들다

팔리시의 도자기들은 여러 생물종의 극사실적인 형상과 섬세하고 풍부한 색상이 특징이다. 그는 직접 연못, 호수, 동굴을 찾아다니며 뱀과 개구리를 산 채로 잡았다. 수집한 생물들은 작업장의 항아리에 보관했다. 주물을 뜰 때마다 꺼내서 식초나 소변에 담근 후 기름기 있는 물

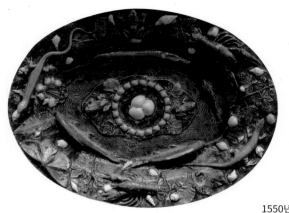

질로 코팅을 했다. 개구리, 뱀 등 양서류, 파충류, 갑각류 및 조개 껍질
을 점토나 석고로 주형을 떠서 성형한 다음 화려한 색색의 유약을 발
라 구웠다. 그는 동물들의 생명을 제거하여 도자기 속에 박제했지만 한
편으로는 자신의 접시 위에 영원한 삶과 생명을 불어넣은 셈이다. 그리
고 접시들은 이 생물체들의 작은 우주가 되었다.

  그의 접시 위의 뱀이나 개구리, 물고기 등의 생물들은 마치 살아 있
는 실물처럼 피부 조직이 세밀하고 정교하다. 이렇게 세세한 피부 조직
까지 캐스트를 떠내려면 엄청난 인내와 기술이 필요했을 것이다. 팔리
시의 양식은 그의 사후에도 많은 추종자들에 의해 그 명맥이 이어졌다.
19세기에는 유럽 최고의 도자기 회사 민튼사의 '팔리시 웨어'로 부활
했다. 팔리시 웨어는 당시 유럽 전역에서 큰 인기를 끌었고, 오늘날에
도 전 세계의 호사가들에게 가장 인기 있는 수집품 목록 중 하나다. 그

의 작품 중 일부는 현재 파리의 루브르 박물관, 클루니 박물관, 런던의 빅토리아 앤 앨버트 박물관 및 영국 박물관에 보존되어 있다.

온갖 눈에 거슬리는 어류, 양서류, 파충류로 점령된 이 둔탁한 접시들은 실제로 음식을 담아 먹기 위한 것이 아니라 '지상의 식탐을 경계하라!'는 금욕적 메시지를 담은 장식용 도자기 제품이다. 세속의 탐욕과 쾌락을 경계하고 인간의 원죄를 무겁게 일깨우기 위해 제작된 접시, 음식을 놓고 먹을 수도 결코 쓰고 싶지도 않은 접시지만 기괴한 것에 대한 인간의 수집 욕망과 미학적 취향은 더할 나위 없이 충족시키는 접시다.

○ 18 ○

# 중세 성녀의
# 거룩한 금식

**먹지 않아도 사는 소녀들**

오른쪽 그림은 18세기 이탈리아 화가 조반니 바티스타 티에폴로 Giovanni Battista Tiepolo(1696~1770)가 그린 「시에나의 성 카타리나」다. 성 카타리나Saint Catarina da Siena는 33살에 다리가 마비되어 사망할 정도로 참혹한 단식을 한 중세 도미니크 수도회의 신비주의자다. 그녀가 죽음에 이를 때까지 먹은 것은 영양가가 거의 없는 성체 성사의 밀떡뿐이었다. 그나마 목구멍에 막대기를 넣어 먹은 음식을 토해내곤 했다. 육체를 넘어 영적인 세계로 가기를 염원한 성 카타리나는 영적 양식 즉, '하늘에서 내려온 빵'만으로도 충분히 생존할 수 있다고 믿었다. 너무 오랫동안 단식한 탓에 생애 마지막 기간에는 음식을 삼키거나 걸을 수도 없을 지경이었다. 결국 지나친 금식으로 죽음에 이르게 된 그녀는 성인으로 추대되었다. 이 중세 수녀는 왜 이토록 극단적인 금식을 했을까?

사유하는 미술관

조반니 바티스타 티에폴로, 「시에나의 성 카타리나」, 1746년, 빈 미술사 박물관

　중세 시대의 신앙심 깊은 여성이나 수녀에게 음식 거부는 금욕주의의 한 방식이었다. 그들은 몸을 영양 결핍 상태로 만들어 십자가에 못 박힌 그리스도의 고난에 동참하려고 했다. 이를 통해 영적으로 순결해지고 신에게 더 가까이 갈 수 있다고 생각했다. 이들은 금식 기간 중 종종 종교적 비전이나 환상을 경험했고, 신과 소통했다고 확신했다. 그림 속 성 카타리나도 그리스도처럼 머리에 가시관을 쓰고 있으며 손등엔 못자국도 있다. 거식증 관행은 르네상스 시대에 와서 사라졌다. 교회가 이를 위험한 이단, 사탄에게 영감을 받은 것이라고 보았기 때문이다.

# 시에나의 성 카타리나의 금식

시에나 출신의 르네상스 거장 도메니코 베카푸미Domenico Beccafumi (1484~1551)는 스타일과 색상, 패널 크기가 비슷한 듀오 작품을 통해 성 카타리나의 기적적인 두 가지 에피소드를 묘사한다. 한 작품에서는 성 카타리나가 천사로부터 영성체를 받는 신비로운 장면이고, 다른 작품에서는 그리스도의 성스러운 상처에서 나온 빛이 황홀경에 빠져 드라마틱하게 팔을 뻗은 그녀에게 성흔을 남기는 기적을 그리고 있다. 베카푸미는 빛의 효과와 색채 대비를 통해 이 기적의 장면을 극적인 드라마로 표현한다.

도메니코 베카푸미, 「시에나의 성 카타리나의 영성체 기적」, 1513~1515년, 폴 게티 미술관

도메니코 베카푸미, 「성흔을 받는 시에나의 성녀 카타리나」, 1513~515년, 폴 게티 미술관

　기적과 금욕 생활로 그 명성이 널리 퍼지면서 성 카타리나는 귀족과 정치가, 예술가와 평민, 성직자 등 각계각층의 사람들을 위한 영적 지도의 중심에 서게 되었다. 그 당시 아비뇽에 거주하고 있던 교황 그레고리오 11세에게 로마로 교황청을 이전하도록 조언했으며, 교회의 내부 개혁을 촉구하고, 국가 간의 평화를 촉진하기 위한 광범위한 외교 활동도 하면서 강력한 영향력을 행사했다. 성 카타리나는 많은 이들의 추앙을 받았고, 그녀를 추종하는 수녀들도 속속 나타났다. 리에티의 콜룸바Columba da Rieti도 그중 하나로, 성 카타리나의 삶을 열렬히 따르려고 했다. 콜룸바는 정략결혼을 피하기 위해 머리카락을 자르고 성 도미니코 수도회에 들어갔는데 말년에는 매일 성체 성사의 밀떡만 섭취했

고 가시덤불 위에서 잠을 자는 극심한 고행을 했다. 성 카타리나와 비슷한 인생을 살다가 34살의 이른 나이에 사망했다.

중세 시대, 많은 가톨릭교회의 수녀와 수도사는 고행이 예수 그리스도의 삶을 모방하는 방법이라고 믿었고 기꺼이 육체적 고통을 감수했다. 엘 그레코El Greco(1541~1614)의 「성 제롬」은 돌로 가슴을 치면서 십자가를 들고 참회하는 성자의 모습을 보여준다. 화가는 사막의 은둔자였던 성 제롬의 거주지를 동굴 같은 장소로 표현한다. 책과 펜은 성경을 라틴어로 번역한 그의 학문적 활동을 상징하며 해골과 모래시계는 인생의 덧없음을 의미한다.

엘 그레코, 「성 제롬」, 1605~1610년, 산 페르난도 왕립미술아카데미

일반적으로 남성은 종교적 금욕의 방편으로 독신, 청빈, 채찍질 등을 선택했지만 여성은 여기서 한 걸음 더 나아가 오랜 기간 동안 혹독한 금식을 하곤 했다. 특히 13세기에서 16세기 사이엔 수녀를 비롯해 금식하는 젊은 여성들이 유럽 사회에 대거 등장한다. 이런 현상은 중세 사회의 본질적인 금욕주의와 관련된 동시에, 여성의 역사에서도 중요한 의미를 가지고 있다.

## 거식증은 가부장 체제의 산물

중세 유럽에서는 많은 사람들이 만성적인 식량 부족에 시달렸다. 그 때문에 금식이 사회의 중요한 미덕으로 자리 잡게 되었다. 14세기는 민중 봉기, 영국의 '장미 전쟁'과 '백년 전쟁' 등 귀족들 간, 왕들 사이의 끝없는 전쟁과 소요, 폭력의 시대였다. 또한 사람들은 1348년경 시작된 흑사병과 수백만 명을 굶주림에 빠트린 1315~1317년의 대기근으로 매우 고통스럽고 힘겨운 삶을 살았다. 혹독하게 추운 겨울과 한랭하고 폭우가 쏟아지는 여름이 계속되면서 농작물 작황이 최악이어서 식량 가격이 급등했고, 일부 지역에서는 식인과 영아 살해가 일어나기도 했다.

이후 중세 유럽에서 음식은 거의 신화적인 가치를 지니게 되었다. 이때 '경건한 음식'이라는 개념이 형성되기 시작했다. 유럽 민담에 등

장하는 영원히 고갈되지 않고 음식과 음료로 채워지는 '마법의 그릇'은 부족한 먹거리에 대한 절절한 열망의 표상이었다. 가장 큰 자선은 가난한 사람들을 먹이는 일이었고, 낯선 사람과 음식을 나누는 것은 성스러운 행위였다.

음식은 중세 윤리 체계의 뼈대를 형성하는 주요 요소였다. 음식은 우리가 생명을 유지하고 활동하게 하는 소중한 에너지원이지만 서양 기독교 사회에서는 오랫동안 죄의식과 연관되었다. 식탐(탐욕)은 중세의 7대 죄악 중 하나였다. 식욕, 성욕 등 육신과 관련된 것은 정신보다 낮은 것으로 간주되었다. 과식은 신체적 쾌락에 탐닉하는 행위로 죄악시되었으며, 금식은 육체를 초월해 영성을 추구하는 거룩한 행위로 여겨졌다. 그런데 왜 유독 금식 현상은 여성들에게서 자주 나타난 것일까?

중세 신학에서는 여성이 생래적으로 남성에 비해 죄에 더 취약하다고 규정했다. 여성은 사탄에게 유혹당해 아담에게 선악과를 먹도록 꼬드겨 원죄를 짓게 한 이브의 후손이기 때문이다. 이브의 원죄 이래 여성은 신체적으로 악을 더 잘 저지르는 본성을 가지고 있기 때문에 몸을 혹사하는 금식 금욕에 더 자주 노출되었다고 할 수 있다.

루카스 크라나흐, 「아담과 이브」, 1526년, 코톨드 갤러리

교회가 성인을 결정하는 주요 요소도 젠더였다. 여성은 기독교 성직으로부터 배제되었고, 상대적으로 소수의 여성만이 시성되었다. 여성이 성인이 되기 위해서는 특별한 무언가 즉, 엄격한 금욕주의를 보여주어야 했다. 무엇보다도 극단적 금식이 여성이 택할 수 있는 최고의 선택지였다. 이들의 금식은 '거룩한 거식증'으로 높이 추앙받았으며, 일부는 성녀로 추대되었다. 육체적 쾌락의 포기가 남녀 모두에게 요구되긴 했지만 특히 죄의 무게가 더 무거운 여성의 경우 몸을 혹사하는 금식 고행까지 하도록 내몰렸다.

더욱이 14세기에는 귀족 여성조차도 중세 초기에 가지고 있던 여성의 권리 상당 부분을 잃었던 때였다. 여성은 거의 재산을 상속받을 수 없었고, 바깥 출입을 자유롭게 할 수 없었으며, 수녀원을 제외하고는 제대로 교육도 받을 수 없었다. 이런 시대에 성 카타리나는 자신의 몸을 억압하고 학대함으로써 남성 권력의 한 귀퉁이를 차지할 수 있었다.

《거룩한 거식증HOLY ANOREXIA》를 쓴 역사학자 루돌프 M. 벨Rudolph M.Bell은 성 카타리나를 비롯한 다른 많은 이탈리아 여성 신비주의자들이 거식증의 특성을 가지고 있다고 말한다. 14세기 무렵, 거식증은 여성들에게 중요한 의미가 있었다. 고행으로 인한 고통은 거룩하다는 공감대가 널리 형성되어 있었고, 이 거룩함은 여성이 권력을 잡을 수 있는 몇 안 되는 방법 중 하나였다. 이런 점에서 볼 때 극단적 금식은 신앙의 관점에서는 경건함이지만 심리분석의 시각으로 보면 일종의 종

교적 자아도취 혹은 권력에의 욕망에서 나온 것이라고 볼 수 있다. 욕망의 갈래에는 물질적인 것과 함께 명예와 명성에 관련된 것도 있다. 결과적으로 모두를 먹일 소중한 식량이 충분하지 않은 시대에 적게 먹는 것이 경건한 신앙심을 표현하는 행위라는 가치가 여성들을 희생시켰다고 볼 수 있다.

## 먹지 않고도 사는 소녀들

1800년대, 이른바 '금식 소녀들Fasting girls'이 영국에서 다시 부활한다. 의학 저널에는 몇 주에서 몇 년에 이르는 기간 동안 금식한 젊은 여성들에 대한 기록이 있다. 교회 잡지에는 젊은이들이 금식하다가 침대에서 죽음으로써 그리스도와 연대한다는 글들이 실리기도 했다. 이것들은 매우 인기가 있었고 교회나 주일 학교에서 회중에게 큰 소리로 읽혔다. 복음주의 서적들을 출간한 종교 출판사와 기독교계는 금식에 대한 토론 열풍을 일으켰다.

'금식 소녀'들 중 사라 제이콥이라는 여자아이가 있었다. 때는 1860년대, 웨일스 농부의 딸인 12살 소녀 사라 제이콥은 10살 때부터 음식을 먹지 않았지만 건강에 뚜렷한 이상이 없었다고 한다. 그녀에 대한 소문이 전국에 퍼졌고, 신문은 '웨일스의 금식 소녀'에 대한 기사를 연이어 실었다. 전국에서 몰려든 방문객과 순례자들은 침대에 앉아

경건하게 성경책을 읽는 사라를 보며 신의 축복이라며 감동했고, 몇 푼의 돈을 두고 갔다. 반면 의심에 찬 의사나 회의론자는 음식 없이도 생존할 수 있다는 주장은 종교적 미신 혹은 사기며, 사라의 어머니가 몰래 음식을 먹이고 있을 것이라고 추측했다.

결국 사라가 비밀리에 먹고 마시고 있는지 확인하기 위해 4명의 간호사 팀을 보냈고, 관찰이 시작된 지 일주일 만에 소녀가 사망했다. 부검 결과, 그동안 아주 적은 양의 음식을 은밀히 섭취하고 있었다는 사실이 밝혀졌다. 마지막 순간 소녀가 침대 옆에 놓인 물병을 필사적으로 열려고 했다는 증거도 발견되었다. 그녀의 부모는 딸에게 음식을 주라는 간호사의 주장을 거부했기 때문에 과실 치사 혐의로 유죄 판결을 받았다.

사라 제이콥 현상은 19세기가 맹목적인 신앙과 새로운 과학적 사고가 공존하고 교차하던 시기임을 보여준다. 광신에 빠진 지역 공동체는 어린 소녀를 성녀라고 믿었던 반면, 과학을 신봉하는 의료계에서는 기적이 없다는 것을 증명하려고 했다. 금식 소녀는 대부분 가짜임이 들통났다. 수프를 적신 수건을 입에 대거나 보호자가 키스하면서 입에서 입으로 음식을 전달하는 등 다양한 방법으로 사기 행각이 벌어졌다. 돈과 명성을 얻으려는 사기꾼의 탐욕과 기적을 믿고 싶은 대중의 기대가 이 경이로운 금식 드라마의 공동 연출자였다. '금식 소녀'들은 몸의 고통을 통해 '성녀'에 버금가는 명성과 인기, 혹은 약간의 금전적 이득을 얻

었지만 금식이 초래한 치명적 결과에 비하면 보상은 초라했다.

'금식 소녀'가 등장한 시기 역시 1800년대 중반, 감자 역병으로 인한 아일랜드 대기근으로 약 100만 명이 굶어 죽었던 때였다. 사회를 통제하고 흉흉한 민심을 수습해야 할 상황에서 '금식 소녀'를 상징적 구심점으로 하여 기아에 허덕여도 신의 은총으로 충분히 살 수 있으니 인내해야 한다는 메시지를 주려고 한 것이 아닐까.

'거룩한 거식증 수녀'와 '금식 소녀' 모두, 그 배경에는 가부장제 사회의 억압적 가치 체계라는 공통분모가 자리 잡고 있다. 극단적 금식은 신앙의 이름으로 오롯이 여성에게 지워진 짐이었다. 그들은 자신의 신체를 최대한 활용해 어떤 목적을 이루려고 했다는 점에서 매우 닮았다. 견고한 가부장 사회에서 이 여성들이 자신의 존재감을 과시할 수 있는 유일한 방법은 극단적인 몸의 학대였다. 하지만 중세든 19세기든 그 어떤 거룩한 신앙으로 포장해도 바꿀 수 없는 생명의 진실은 '먹지 않으면 죽는다'이다.

# 둠스데이,
# 인류 멸망의 그날

## 묵시록적 종말론의 그림자

지역과 시대를 막론하고, 인류는 늘 세상의 종말에 대한 예언을 해 왔다. 그리고 언제나 자신들이 사는 시대에 인간과 지구의 멸망이 가까이 다가왔다고 생각했다. 고대 수메르인의 점토판에는 신의 뜻에 따라 대홍수가 발생하였으며 그중 선택된 사람만 살아 남았다는 문자 기록이 남아 있다. 구약성경의 창세기에도 대홍수와 '노아의 방주' 이야기가 나온다. 신약의 복음서와 예언서인 요한 묵시록은 그리스도가 재림해 악인은 지옥으로, 선인은 천국으로 승천하게 된다는 '최후 심판의 날'에 대해 언급하고 있다. 페르시아의 조로아스터교, 불교, 힌두교, 유대교, 이슬람교 등 동서양의 고등 종교도 모두 이런 종말 사상을 가지고 있다.

첨단 과학 기술 시대라고 하는 현대에도 암울한 종말론의 그림자는 짙게 드리워져 있다. 인구 폭발, 식량 부족, 기상 이변, 자연재해 등이 인류 멸망의 징후라는 비관론이 만연해 있지 않은가. 사람들은 일상적으로 얼음이 녹아 북극곰이 굶어 죽고 아마존 습지가 사라지고 있다는 TV 공익 광고를 접한다. 종말을 주제로 한 할리우드 SF 영화들도 정말 많다.

## 미켈란젤로는 세상의 종말을 어떻게 그렸을까?

"그날과 그 시간은 아무도 모른다. 그러니 항상 깨어 있어라." 마태복음 25장 13절은 종말에 대해 경고한 그리스도의 말을 전한다. 기독교 종말론에 따르면 최후의 심판이 이루어지는 지상의 마지막 날이 오면 대천사의 외침, 나팔 소리와 함께 그리스도가 세상에 재림한다. 진노한 신의 불이 세상을 심판하고 모든 악한 것이 파괴된다. 사자들의 육신과 영혼은 부활해 심판을 받으니, 악인은 지옥으로 떨어져 영원한 고통의 형벌을 받고 구원받은 자들은 하느님의 나라에서 영생을 얻게 된다.

세상의 종말에 대한 인류의 오랜 두려움은 예술 작품에서도 생생하게 묘사되었다. 이른바 '둠 페인팅Doom painting'은 이런 공포가 '최후의 심판'이라는 주제로 발현된 중세 교회의 프레스코화다. 'doom'은 불

행한 운명, 죽음, 파멸을 뜻하는 말로 지구 종말의 날을 그린 그림이 둠 페인팅이다.

예술가들은 최후의 날을 어떻게 표현했을까? 둠 페인팅 장르의 그림 중 가장 유명한 것은 시스티나 예배당에 그려진 미켈란젤로Michelangelo Buonarroti(1475~1564)의 「최후의 심판」이다.

단테의 《신곡》에서 영감을 얻은 이 작품은 1536년에서 1541년 사이에 제작되었다. 가톨릭교회는 심판의 날을 상기시키고, 천국과 지옥을 극적으로 대비되는 이미지로 보여줌으로써 신을 믿지 않으면 어떤 일이 일어날 수 있는지를 사람들에게 경고하려고 했다. 대부분의 사람들이 문맹이었던 시대에 오랫동안 마음속에 남을 충격적인 이미지를 시각화한 그림의 메시지는 매우 효과적이었을 것이다.

「최후의 심판」은 미켈란젤로가 「천지창조」에서 보여주었던 생명력과 화려한 색채 감각에 비해 매우 음울하고 무거운 느낌을 준다. 13.7m×12m에 달하는 거대한 벽화는 보는 사람을 무시무시한 이미지로 압도하며 섬뜩한 느낌으로 다가온다.

사유하는 미술관

미켈란젤로, 「최후의 심판」, 1536~1541년, 시스티나 예배당

'최후의 심판'의 종교적 도상은 전통적으로 성모 마리아, 세례 요한, 사도와 성도, 천사로 둘러싸인 채 영광의 왕좌에 앉은 그리스도를 묘사한다. 보좌 아래 그리스도의 오른쪽(관람자의 왼쪽)은 구원받은 자들, 그의 왼쪽은 저주받은 사람들의 고통을 그린다. 질서 정연하고 조화로운 하늘 세계를 묘사한 윗부분과 격동적이고 혼란한 세상을 그린 아랫부분이 서로 대조적으로 병치되는 것이 이 모티브의 전형적 구성이다. 미켈란젤로의 「최후의 심판」은 기독교 미술사에서 이 주제를 가장 강력하고 인상적으로 시각화한 작품이다.

미켈란젤로는 기본적으로 종교화의 전통적인 도상을 반영하면서도 신선한 독창성을 보여준다. 작품 속에는 300명이 넘는 인물들이 다양하고 역동적인 포즈로 공간을 소란스럽게 채우고 있다. 모든 인물이 그리스도를 중심으로 거대한 동선으로 어지럽고 다이내믹하게 회전하고 있는 듯한 느낌을 준다. 맨 위 중앙에 있는 그리스도 주변에 천사들과

세부

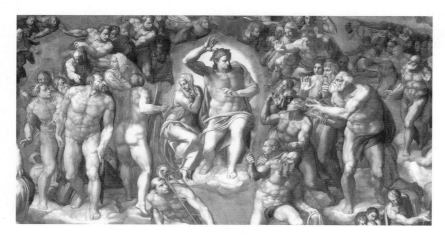

성인들, 구원받은 자들이 둘러싸고 있고 올린 팔 아래에는 성모 마리아가 자리 잡고 있다. 간청하는 듯한 자세의 성모는 신과 죄 많은 인간 사이에서 중재자 역할을 할 수 있는 유일한 존재다. 그리스도의 왼쪽에는 낙타 털옷으로 식별되는 세례 요한이, 오른쪽에는 천국의 열쇠를 지키는 성 베드로가 있다. 그리스도는 몸을 약간 비튼 채 죽은 자들을 심판해 왼쪽은 저주받은 자, 오른쪽은 축복받은 자로 분류한다. 아래에는 죽은 사람들이 무덤에서 일어나 심판을 받는 중이다.

세부
* 살가죽이 벗겨져 순교한 성 바르톨로메오가 자신의 몸을 들고 있다.

세부
* 시계 반대 방향으로 성 블라시우스, 성 카타리나, 성 세바스찬.

　몇몇 순교 성인들이 그리스도 주변에 포진해 있다. 그들의 정체성은 각자 해당되는 고문 도구나 순교 방법에 의해 드러난다. 성모 마리아와 세례 요한 사이에는 X자형 십자가를 가진 성 안드레아, 그의 아래엔 장작불에 의해 달구어진 불판을 한 팔에 끼고 있는 성 라우렌티우스가 있다. 베드로 밑에는 성 바르톨로메오가 있는데, 그는 자신의 순교 속성인 벗겨진 피부를 들고 있다. 그의 옆에는 양털을 다듬을 때 쓰는 쇠빗으로 고문을 받은 후 참수형을 당한 성 블라시우스, 못 박힌 바퀴로 고문을 당한 성 카타리나, 화살을 들고 있는 성 세바스찬이 위치한다.

그리스도 아래에는 날개 없는 천사들이 뺨을 힘껏 부풀리고 나팔을 불어 죽은 자를 깨운다. 다른 두 천사는 부활한 자들의 선악 행적을 기록한 책들을 펴고 있다. 왼쪽 천사가 든 책에는 구원받을 자들의 이름이, 오른쪽 천사가 든 더 큰 책에는 지옥행을 예약한 이들의 이름이 적혀 있다. 오른쪽 천사는 죄인들의 악행을 적은 책을 아래로 기울여 그들이 왜 지옥에 떨어져야 하는지에 대한 근거를 보여준다.

세부

세부

그림 왼쪽에서는 구원받은 자들이 하늘로 끌어올려진다. 어떤 사람들은 보이지 않는 힘에 이끌려 힘들이지 않고 승천하는 반면 다른 사람들은 천사의 도움을 받는다.

미켈란젤로는 수많은 인물의 얼굴에 나타난 개성과 성격, 심리적 반응을 잡아내는 데에도 천재성을 발휘한다. 그리스도의 오른편 아래에는 지옥에 떨어질 자신의 운명을 인식하고 한쪽 눈을 가린 채 두려움에 가득 찬 얼굴을 한 인물이 보인다. 한 악마가 그의 허벅지를 물어뜯

사유하는 미술관

세부

고 있으며, 다른 악마들은 다리를 움켜쥐고 끔찍한 처벌이 기다리는 지하 세계로 끌고 가려고 한다. 그의 얼굴 표정에는 영원히 지옥의 고통을 맛보게 될 것에 대한 심리적 공포와 불안이 잘 표현되어 있다.

미켈란젤로는 지옥 자체를 묘사하지 않고도, 인물들의 표정을 통해 우리에게 그곳이 얼마나 소름끼치는 곳인가를 상상하게 만든다. 한쪽 눈을 가린 인물의 옆에는 악마가 악인들을 지옥으로 끌고 가고, 천사는 벗어나려고 고군분투하는 이들을 주먹으로 때려 지옥으로 떨어트린다. 한 영혼은 천사에게 두들겨 맞고 악마에게 끌려간다. 돈주머니와 열쇠 2개가 그의 가슴에 매달려 있는 것으로 보아 그의 죄는 탐욕이다. 교만

의 죄를 지은 또 다른 영혼은 감히 맞서 싸우며 오만하게 신의 심판에 도전한다. 맨 오른쪽의 다른 영혼은 음낭이 잡혀 당겨지고 있으니 그 죄는 정욕이다.

그림 오른쪽 밑에는 그리스 신화에서 영혼을 지하 세계로 실어 나르는 인물인 뱃사공 카론이 죄인들을 지옥의 해안으로 데려가고 있다. 오른쪽 아래 구석에는 또 다른 신화 속 인물인 당나귀 귀를 가진 미노스가 서 있다. 단테의 《신곡》에 의하면 미노스는 지옥의 심판관으로, 지옥 입구에 서서 새로 온 자들을 심판해 어떤 형벌을 받게 할지 결정한다. 미켈란젤로는 미노스를 자신의 그림을 비난한 체세나 추기경의 얼굴로 묘사했다. 심지어 뱀이 체세나의 성기를 물어뜯는 장면까지 그려 넣어 자존심을 건드린 것에 대해 보기 좋게 복수했다.

당대 사람들은 온통 비틀리고 왜곡된 자세, 종교화의 전통에 어긋나

세부

는 수염이 없는 그리스도, 날개 없는 천사, 카론과 미노스 등 이교 신화 속 인물들의 등장에 당황했다. 무엇보다도 나체 인물들에게 반감을 느꼈고, 작품 파괴를 요구하는 목소리도 있었다. 결국 미켈란젤로의 제자 다니엘레 다 볼테라Daniele Da Volterra에 의해 벌거벗은 엉덩이와 국부를 천조각으로 덮는 작업이 이루어졌다. 당대 비평가들은 미켈란젤로의 작품이 종교화가 지녀야 할 영적 메시지를 흐트러뜨렸다고 생각했다. 그들은 미켈란젤로가 사람들의 신앙심을 고취하는 것보다 자신의 예술적 재능을 과시하는 데 더 관심이 있다고 비난했다.

사실 미켈란젤로의 「최후의 심판」은 문맹의 평신도가 아니라 박식한 엘리트층을 위해 설계되었다. 지식층 관중만이 그가 의도한 인문학적인 은유와 암시를 이해할 수 있었다. 그들은 카론과 미노스에 대한 언급이 단테의《신곡》지옥 편에서 영감을 받았다는 것, 근육질 그리스도의 모습이 헬레니즘 시대 조각품 아폴로 벨베데레를 인용했다는 점을 이해했다.

더욱 신박한 것은 미켈란젤로가 그림에 자신의 모습을 넣어둔 점이다. 성 바르톨로메오가 들고 있는 살가죽에 그려진 얼굴이 그의 자화상이다. 미켈란젤로는 왜 스스로를 천국과 지옥 사이에 불안정하게 매달려 있는 빈 껍데기로 표현했을까? 그는 종종 영혼의 구원보다는 예술의 아름다움에 집중한 자신의 젊은 시절에 대해 참회했다. 60대 중반에 그린 이 벽화에서, 스스로 성 바르톨로메오로 빙의함으로써 또다시

예술적 오만에 대해 회개하고 그리스도가 자비를 베풀어 선택받은 자들의 무리에 속하기를 염원했을지도 모른다.

## 생명의 불빛이 꺼지는 마지막 그날

고대인이 신의 징벌로 돌린 대홍수는 사실 폭우, 지진 해일 같은 자연재해로, 불의 심판은 화산 폭발이나 소행성 충돌 등으로 인한 현상으로 추정된다. 과학적 지식이 부족했던 옛사람들과 달리 현대인은 천재지변을 이성적으로 분석하게 되었다. 그리고 위대한 미켈란젤로가 아무리 실감나게 심판의 날을 시각화했을지라도, 이제 대다수의 사람들은 종교적 종말론이나 최후의 심판을 믿지 않는다.

최후의 날을 맞이한다면 그 원인은 무엇일까? 과학자들은 신의 진노 대신 초신성 폭발, 화산 폭발, 핵 전쟁, 온난화, 전염병, AI, 떠돌이 행성의 지구 충돌 등 몇 가지 인류 멸망의 시나리오를 예상한다. 현대 인류는 핵 전쟁, 환경 오염 같은 심각한 위기 속에서 살아가고 있으니 세상의 종말이 소설이나 영화적 상상이라고만 볼 수 없게 되었다.

종말론은 존재의 본질이다. 인간은 생명체나 지구나 모두 영원히 존재할 수 없다는 점을 알고 있다. 미래의 어느 날, 생명의 불빛은 꺼지고 인간도 멸종할 것이다.

○ 20 ○

# 마녀는
# 어디에서 오는가?

## 마녀의 역사는 여성 혐오의 역사

중세 유럽은 흔히 야만의 시대, 문명의 암흑기로 간주된다. 많은 사람들이 마녀 사냥 혹은 마녀 재판도 중세의 현상이라고 생각한다. 마녀 사냥은 중세 말기인 14~15세기부터 시작되었지만 중세보다는 과학 혁명의 시대라는 17세기경 가장 극심하게 일어났다. 14세기 흑사병, 연이은 전쟁, 17세기 소빙하기의 흉작과 기근에 이르기까지 계속되는 사회 혼란 속에서 교회와 국가는 민중을 달래기 위한 희생양이 필요했다. 불행의 책임을 누군가에게 전가함으로써 공동체를 결속하고 질서를 유지하려던 것이다. 한편 16세기에 종교 개혁 운동이 일어나면서 마녀 재판은 더욱 극성을 부리게 된다. 가톨릭교회와 프로테스탄트교회 모두 경쟁적으로 마녀 사냥을 조장했다. 마녀를 단호하게 처단함으로써 각자 자신들의 힘과 정통성을 증명하려고 했기 때문이다.

# 마녀를 잡는 '마녀의 망치'

마녀의 역사는 매우 오래되었다. 고대 이집트나 인도를 비롯하여 고대 그리스·로마에도 널리 퍼져 있었다. 과거에는 과부 혹은 고아인 여성이 자력으로 생계를 해결할 수 있는 일거리가 마땅치 않았다. 일부는 도심과 떨어진 숲 주변에 거주하며 약초를 채취하고 약을 만들어서 팔아 먹고살았다. 이들은 약사나 의사, 산파, 무속인으로 업을 삼으면서 신비주의적인 분위기를 풍겼다. 아마도 이것이 사람들이 생각하는 마녀의 초창기 이미지였을 것이다.

유럽에서는 중세 초기까지 비교적 마녀에 대해 관대했다. 가톨릭교회는 마녀의 존재를 부인했고 주술을 이교도의 미신으로 일축했다. 주술 혐의가 심각할 경우 종종 사형에 처해지긴 했지만 11세기 이전 종교 재판은 대체로 장시간의 기도와 일시적인 파문 같은 형벌을 부과하는 데 그쳤다. 하지만 이런 관대함은 중세 말기 여러 가지 사회적 변화로 인해 자취도 없이 사라졌다.

1486년 가톨릭 수도사인 야콥 슈프랭거Jacob Sprenger와 하인리히 크라머Heinrich Kramer가 출간한 《마녀의 망치Malleus Maleficarum》는 이런 태도 변화에 결정적인 영향을 미쳤다. 교황 인노첸시오 8세Innocentius VIII의 인가를 받은 이 책은 당시 마녀 색출과 취조, 고문과 처형에 관한 지침서로 사용되었다. 200년이 넘는 세월 동안 이 책은 성경을 제외한

어떤 책보다도 많이 팔리며, 히스테리적 광풍을 일으켰다. 책에 따르면 여성은 어리석어 잘 속아 넘어가고, 죄와 마법에 쉽게 빠지며, 사탄에게 영혼을 팔고, 정직한 남성을 유혹하여 타락시킬 수 있다고 한다. 마녀 사냥은 점점 일상이 되었고, 많은 여성이 고문에 못 이겨 죄를 자백해야 했다. 피고인은 화형대에서 불에 태워지거나 교수형에 처해졌다. 이후 18세기까지 수만 명의 여성이 마녀로 몰려 희생당했다.

안톤 헤르만 스틸케, 「화형 당하는 잔 다르크」, 1843년, 에르미타주 미술관

# 마녀의 두 얼굴, 늙은 노파 VS 매혹적인 젊은 여성

마녀는 요술을 사용해 사람들을 해치는 초자연적 존재로서 신화나 민담, 동화 속에 등장한다. 영어의 'Witch'는 원래 남녀 구별 없이 마술을 부리는 이들을 모두 아우르는 단어지만 유럽 기독교 문화권에서는 주로 여성을 지칭하게 되면서 여성 혐오적인 용어로 변질되었다. 여성은 믿음이 부족하고 정욕에 취약하기 때문에 사탄의 유혹에 빠져 마녀가 되기 쉽다고 믿었다.

처형된 마녀들 중 상당수는 중년의 여성이나 노파, 장애인, 매춘부 또는 버림받아 가족이 없는 미혼 여성이나 과부였다. 특히 외모가 추한 여성은 악한 성품을 가지고 있다고 생각했기 때문에 늙고 매력적이지 않은 여성들을 마녀로 몰고 가는 일이 잦았다. 많은 재산을 소유한 과부들도 재산을 노린 자들에 의해 기소되었고, 이들의 재산은 대부분 교황과 성직자에게 귀속되었다. 마녀 혐의자는 혹독한 고문을 당했는데 고문 도구 대여료, 고문 기술자와 판관 급여, 화형 비용을 모두 부담해야 했다. 이 또한 교회의 배를 불렸기 때문에 모든 마녀 재판 절차가 교회의 묵인하에 버젓이 진행되었다.

근대 초기, 북유럽에서는 인쇄술의 발명으로 알브레히트 뒤러의 목판화 인쇄물을 통한 마녀 이미지가 일반에 널리 퍼졌다. 오늘날 우리가 상상하는 마녀의 모습은 독일의 화가이자 판화가인 뒤러에 많은 빛을

지고 있다. 뒤러는 마녀의 외모에 대한 두 가지 고정관념을 창조해낸 사람이다. 「네 마녀」에서는 남자를 매료시킬 수 있는 젊고 아름다운 여성, 「염소를 거꾸로 타고 달리는 마녀」에서는 늙고 추한 노파의 모습이 등장하는데, 뒤러 이후 서양 미술사에서 마녀는 한결같이 이 두 가지 모습으로 나타난다.

뒤러 시대에 성적 매력이 있는 음탕한 여성은 가부장적 사회 질서를 뒤엎을 수 있는 위험한 존재로 인식되었다. 목욕하는 4명의 육감적인

알브레히트 뒤러, 「네 마녀」, 1497년, 메트로폴리탄 미술관

알브레히트 뒤러, 「염소를 거꾸로 타고 달리는 마녀」, 1500년 경, 워싱턴 국립미술관

여성은 음모를 꾸미는 듯 서로 불길하고 모호한 눈빛을 교환한다. 왼쪽의 열린 출입구 뒤에는 작은 뿔이 달린 악마가 화염에 싸인 채 몰래 숨어 이들을 바라보고 있다. 바닥에는 희생 제물인 인간의 두개골과 넓적다리뼈가 놓여 있다. 천장에는 '오 신이시여, 우리를 구하소서O Gott hüte'라는 뜻의 O.G.H.가 새겨진 지구본이 매달려 있다. 이 모든 요소들은 정욕의 죄악과 연관된 것들이다.

늙은 마녀를 묘사한 판화에서는 시들고 노쇠한 육체의 벌거벗은 노파가 빗자루를 손에 쥐고 악마의 상징인 뿔이 달린 염소 위에 앉아 있다. 그녀는 입을 벌려 비명을 지르듯 주문을 외우고 있으며 머리카락은 바람에 제멋대로 휘날린다.

한편 존 윌리엄 워터하우스는 치명적인 마력의 여성, 마녀, 팜 파탈의 이미지에 매료되었다. 그의 그림은 대부분 신화와 문학 작품에 기반을 둔 주제, 현실에서 먼 신비로운 세계 그리고 위험하지만 매혹적인 여성들을 묘사한다. 고대 마법사는 평생 동안 워터하우스를 사로잡았던 주제였다.

「매직 서클」은 오컬트 상징으로 가득하다. 춤추는 이교도 전사가 그려진 푸른 드레스를 입고, 한 손에는 날카로운 낫을, 다른 한 손에는 지팡이를 들고, 불타는 가마솥 주위에 자신을 보호하는 원을 그리는 마녀를 묘사했다. 그녀의 목 주위에는 우로보로스Ouroboros 같은 뱀이 감겨

존 윌리엄 워터하우스, 「매직 서클」, 1886년, 테이트 브리튼

있다. 우로보로스는 뱀이나 용이 자신의 꼬리를 먹는 형상으로 우주 만물의 탄생과 소멸, 삶과 죽음의 영원한 순환을 상징한다.

때는 저녁, 마녀는 절벽이 보이는 황무지에 홀로 서 있다. 배경에는 성채 혹은 무덤들이 보인다. 동굴 속에서 수의를 입은 희미한 형체가 주문을 외우는 그녀를 지켜본다. 주변에는 불운과 죽음의 상징인 까마귀 무리와 두꺼비가 있다. 양귀비꽃과 허브를 화로 옆에 쌓아 놓았는데, 일부는 주문을 외울 때 태우려고 허리춤에 매달아 놓았다. 손에 쥐고 있는 낫은 아마도 약초를 자르는 데 사용된다고 볼 수 있으나 한편으로는 그녀가 지닌 잠재적 위험성을 암시한다. 고대 그리스 신화에서 제우스는 낫을 사용하여 아버지 크로노스를 거세하고 권력을 얻었다. 워터하우스는 마녀의 낫을 통해 남성의 힘을 거세하고 권력을 쟁취하는 강력한 여성을 상징적으로 표현하고 있는 것일까?

워터하우스는 아름다운 여성을 그리는 것에 특히 관심이 있었다. 오필리아처럼 연약하고 희생당하는 여성뿐 아니라 판도라, 키르케, 사이렌 같은 팜 파탈 이미지의 여인들도 즐겨 그렸다. 오른쪽 작품에서도 키르케는 매혹적인 팜 파탈로 나타난다. 속살이 훤히 비치는 투명한 드레스를 입은 그녀는 거부하기 힘든 성적 매력을 가진 동시에 남성을 파멸로 이끄는 위험한 인물이다. 그녀는 최고의 섹슈얼리티로 무장해 남성을 굴복시키는 강력한 여성이다. 빅토리아 시대가 이상으로 내세운 정숙하고 순종적인 여성과 반대되는 여성상이라고 할 수 있다.

존 윌리엄 워터하우스, 「오디세우스에게 잔을 건네는 키르케」, 1891년, 올덤 갤러리

이 그림은 오디세우스 이야기의 한 장면을 묘사하고 있다. 마녀 키르케가 양쪽에 포효하는 사자가 조각된 황금 왕좌에 앉아 한 손에는 잔을, 다른 한 손에는 마법 지팡이를 들고 있다. 그녀는 오디세우스에게 마법의 물약이 든 잔을 건네고 있다. 그녀의 발 주위에는 꽃과 허브가 흩어져 있고, 이미 물약을 마시고 돼지로 변한 오디세우스의 부하 선원 2명이 보인다. 왕좌 뒤에 있는 거울엔 주먹을 꽉 쥐고 공격할 준비를 하는 오디세우스의 모습이 비친다. 키르케는 지팡이로 물약을 마신 오디세우스를 건드려 돼지로 만들려고 했다. 하지만 그는 헤르메스의 도움으로 미리 물약을 해독하는 약초를 먹었기 때문에 마법에 걸리지 않았다. 오디세우스는 칼로 키르케를 위협한 다음 선원들을 인간의 모습으로 되돌려 놓았다. 고대 신화는 키르케를 사악한 마녀, 오디세우스를 마녀를 제압한 '용감하고 정의로운 남성'으로 자리매김한다.

마녀에 매료된 또 다른 예술가 에드워드 번 존스Edward Burne-Jones (1833~1898)는 위대한 마법사 멀린과 니무에를 그렸다. 멀린은 돌에 꽂힌 검 엑스컬리버를 뽑는 자가 왕이 되리라는 예언을 하며 아서왕이 왕국을 건설하는 것을 돕는 전설적인 현인이다. 명철한 판단력을 가진 인물이지만 호수의 여인 니무에에게 빠져 마법을 전수해줌으로써 파멸의 길을 간다. 힘을 얻은 니무에는 그를 산사나무 아래 바위 밑에 가둬버린다. 이 그림은 니무에가 주술책을 읽으며 멀린을 가두는 장면을 묘사한다. 여기에서도 여성은 남성을 파멸시키는 마녀로 묘사되어 있다.

사유하는 미술관

두 인물의 자세는 멀린에 대한 니무에의 우월성을 보여준다. 니무에는 캔버스의 중심을 장악하며 남성적 권위를 뭉개버린다. 니무에가 들고 있는 책은 그녀가 지식을 가진 여성임을 나타낸다. 뱀들로 얽힌 그녀의 머리카락은 사람들을 돌로 만든 고대 그리스 신화의 메두사를 연상시킨다. 이는 니무에가 마녀임을 상징한다. 그림은 신화를 이용해 지성을 가진 여성이 남성을 파멸시키는 위협적인 존재가 될 수 있다는 것을 암시한다. 이는 곧 여성 교육에 반대하는 가부장적인 빅토리아 시대의 가치관을 투사한 것이며, 학식 있는 여성에 대한 남성들의 불안과 거부감을 드러낸다.

## 진짜 마녀는 누구인가?

뾰족한 빗자루를 타고 날아다니는 노파, 황홀하게 아름다운 여성에 이르기까지 미술 작품과 현대 대중문화에 다양한 이미지로 나타나는 마녀는 우리를 환상적인 판타지의 세계로 이끈다. 하지만 마녀의 실제 역사는 매우 음울하고 잔혹하다. 유럽 전체에서 마녀로 처형된 사례는 여성이 80퍼센트를 차지했다. 이는 마녀 사냥꾼의 주요 표적이 여성이었음을 분명히 보여준다. 유럽의 마녀 사냥은 가부장제 사회를 공고히 다지는 방법 중 하나였다. 마녀 사냥은 종교적 광신에서 나온 범죄였을 뿐 아니라 여성에 대한 혐오와 편견, 폭력의 결과였다.

프란시스코 고야, 「종교 재판소」, 1812~1819년, 산 페르난도 왕립미술아카데미

18세기 계몽주의 시대가 되자 마녀는 더 이상 위협으로 여겨지지 않았다. 계몽주의와 과학의 발전은 이성과 합리적인 사고를 취하고 미신을 거부하도록 장려했다. 유럽 각국은 마녀 사냥을 금지하는 법을 제정하기 시작했다. 프란시스코 고야Francisco Goya(1746~1828)는 두 차례나 종교 재판소에 끌려간 경험이 있기 때문에 교회의 폐해와 비인간성을 통렬히 인식했다. 종교 재판소 중에서도 스페인 종교 재판소는 가장 악명이 높았다. 종교적 광신을 경멸한 고야는 이를 풍자하기 위해 많은 그림과 판화를 제작했다. 그는 가톨릭 성직자를 괴물, 악마로 묘사했고, 마녀와 악마에 관한 미신에 빠진 스페인 사람들을 비판했다. 고야가 본 대로, 진짜 마녀는 억울하고 참혹하게 처형된 역사 속의 수많은 여성이 아니라 바로 인간의 악과 어리석음이었다.

5장

# 그림 속에 기억된
# 힘과 권력의 역사

∘ 21 ∘

# 고대 로마의 이상적인 여성
# 루크레티아

**우리는 여성을 어떻게 보는가?**

그림 속에는 젊고 아름답고 섹시한 여성, 경건한 성녀, 자애롭거나 거룩한 어머니, 팜 파탈, 매춘부 혹은 늙고 추한 노파 등 다양한 모습의 여성이 등장한다. 종종 강간의 희생자로도 나타난다. 고대 신화는 페르세포네, 유로파 같은 납치와 강간 이야기로 가득 차 있다. 미술사를 훑어보면 놀라울 정도로 강간을 그린 그림이 많다. 고대 로마 시대, 강제로 정조를 잃은 루크레티아Lucretia가 스스로 목숨을 끊은 이야기 역시 르네상스 시대 이후 예술가들에게 인기 있는 주제였다. 미술 작품은 한 시대와 사회의 가치관을 반영하는 거울이기도 하다. 그림 속 루크레티아의 모습은 그 시대가 여성을 어떻게 보았는가를 말해준다.

# 순결을 지키는 여성의 미덕

약 3,000년 전, 어느 날 밤 고대 로마의 한 귀족 가문에서 젊은 여성이 강간당하고 결연하게 죽음을 택했다. 유명한 '루크레티아의 강간' 이야기다. 루크레티아는 기원전 6세기 고대 로마 시대, 미모와 부덕으로 칭송을 받던 전설적인 여성이다. 공화정 이전의 고대 로마 타르퀴니우스 왕가에 섹스투스라는 방탕한 아들이 있었다. 어느 날, 섹스투스 타르퀴니우스는 루크레티아의 남편 콜라티누스의 집에서 환대를 받으며 손님으로 하룻밤 묵었다.

타르퀴니우스는 그날 밤 루크레티아의 방으로 몰래 가서 겁탈하려고 했다. 그녀가 거부하면 그녀와 하인을 죽이고 간통 장면을 목격했다고 소문을 퍼트릴 것이며, 그들의 알몸 시신을 함께 두어 명예를 더럽히겠다고 협박했다. 이 모함대로 된다면 루크레티아의 집안은 불명예로 풍비박산이 나게 될 게 뻔한 상황이었다. 로마법에는 여성이 간음을 하면 남편이 아닌 제3자도 그녀를 죽일 수 있다고 명시되어 있기 때문이다.

다음 날 검은 드레스를 입은 루크레티아가 아버지와 남편 앞에 나타났다. 그녀는 눈물을 흘리며 지난밤 일어났던 이야기를 한 후 품에서 꺼낸 단검으로 심장을 찔러 자결했다. 격분한 남편 콜라티누스와 그의 친구이자 명망 높은 정치가 브루투스는 그녀의 시신을 거두어 로마 시

내를 거쳐 포로 로마노Foro Romano*까지 행진했다. 그들은 사람들에게 시신을 보이고 군주제의 횡포를 성토하며 반란 세력을 모았다. 마침내 타르퀴니우스는 죽임을 당했고, 이후 로마는 왕정에서 공화정으로 바뀌었다고 한다. 루크레티아 설화는 정조를 잃은 여성이 목숨을 끊은 것을 찬미하고, 고결한 죽음으로 미화한 이야기다.

르네상스 시대에도 여성을 보는 방식은 달라지지 않았다. 여성으로 태어났다면 그녀는 기본적으로 남편의 그림자로 살아야 했다. 딸, 아내, 어머니로서의 의무를 다해야 했고 자신의 의견이나 목소리를 거의 내지 못했다. 남편에게 순종하는 것이 좋은 아내의 조건이었으며 여성의 정조는 매우 중요시되었다. 당연히 루크레티아의 미덕은 르네상스 시대에도 통하는 주제였다.

16세기 플랑드르 화가인 요스 반 클레브Joos van Cleve(1485~1540)는 루크레티아가 남편 앞에서 영웅적으로 자결하는 순간을 보여준다. 그녀의 표정은 죽음을 앞두고 매우 슬퍼 보이지만 자신이 명예로운 행위를 하고 있다는 비장함이 읽힌다. 루크레티아는 정조를 지키려는 여성의 아이콘이자 폭정에 맞서는 투쟁의 구심점이었다. 고급스러운 의복이 흘러내려 어깨와 가슴을 노출시킨 그림 속 루크레티아의 모습은

* 고대 로마의 정치와 문화의 중심지로 개선식, 공공 연설, 선거 발표, 즉위식 등 국가의 중대사가 열렸다.

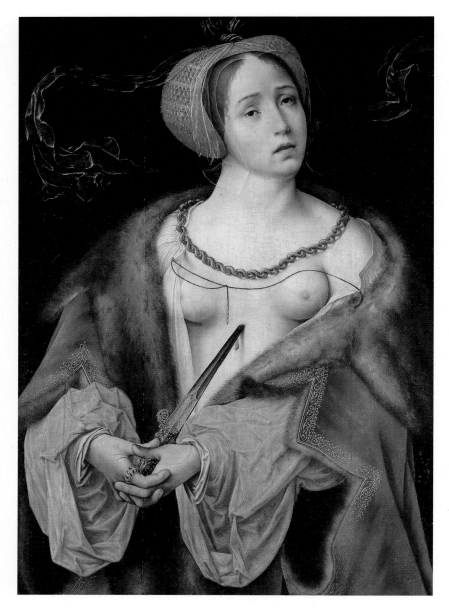

요스 반 클레브, 「루크레티아의 죽음」, 1520~1525년, 빈 미술사 박물관

귀부인의 고귀한 아름다움뿐 아니라 에로틱한 이미지를 보여준다. 죽는 순간까지도 그녀는 성적 매력으로 포장되어 있다.

　15세기 이탈리아 르네상스 화가 산드로 보티첼리Sandro Botticelli(1445~1510)는 루크레티아 이야기를 고대 로마 대신 피렌체를 배경으로 재창조한다. 보티첼리는 가슴에 단검이 박힌 채 누워 있는 루크레티아의 죽음을 영웅적으로 묘사한다.

　로렌조 로토Lorenzo Lotto(1480~1556)의 초상화 역시 루크레티아를 여성의 부덕을 상징하는 인물로 찬미하고 있다. 탁자 옆에 서 있는 여성이 한 손으로는 로마의 여성 영웅 루크레티아가 자결하는 모습을 그린 종이를 들고, 다른 손으로는 그것을 가리키고 있다. 탁자 위의 쪽지에는 '모범적인 루크레티아의 미덕을 따르지 않는 여성은 순결한 여성이 아니다'라는 문구가 새겨져 있는데, 이는 루크레티아의 죽음에 대한

산드로 보티첼리, 「루크레티아의 죽음」, 1496~1504년, 이사벨라 스튜어트 가드너 미술관

고대 로마 역사가 티투스 리비우스Titus Livius의 기록에서 인용한 것이다. 쪽지 옆에 놓인 제비꽃 꽃다발은 여성의 육체적 순결과 정숙함을 상징한다. 16세기 이탈리아는 고통스러운 전쟁에 휘말렸다. 나폴리 왕국과 밀라노 공국의 계승권에 관련된 갈등으로 시작된 이탈리아 전쟁(1494~1559년)에는 대부분의 이탈리아 도시 국가, 교황령, 주요 유럽 국가들이 얽혀 각국의 이익을 위해 격렬한 전쟁을 벌였다. 전쟁의 최대 피해자는 늘 여성이다. 군인들은 여성을 대대적으로 강간했고, 많은 여성들이 루크레티아를 모범으로 삼아 목숨을 끊었다.

로렌조 로토, 루크레티아에게서 영감을 받은 여인의 초상, 1533년, 런던 내셔널 갤러리

# 티치아노와 렘브란트의 '루크레티아'

이 무거운 주제는 주로 루크레티아가 강간당하는 장면 또는 그녀가 자결하는 순간으로 그려졌다. 티치아노의 작품이 타르퀴니우스가 그녀에게 달려드는 폭력의 순간을 보여줬다면, 렘브란트는 자결하는 순간의 깊은 슬픔을 묘사한다.

다음 그림은 16세기 르네상스 거장 티치아노 베첼리오가 80대의 완숙기에 그린 것이다. 이 작품은 티치아노의 특징인 화려한 색채와 관능적인 여성 누드가 눈길을 끈다. 어지럽게 얽힌 남녀 팔다리의 선이 창출하는 다이내믹한 구성 속에서 두 인물 사이의 심리 드라마가 전개되고 있다. 화면의 빛과 그림자의 극적 대비는 현장의 긴박함과 폭력적 분위기를 고조시킨다.

그림은 2개의 섹션으로 구분된다. 하나는 폭력과 욕망을 상징하는 타르퀴니우스의 붉은색 옷과 그 뒤 어둡고 무겁게 드리워진 휘장, 다른 하나는 침대의 깨끗한 흰색 시트와 루크레티아의 빛나는 몸. 무방비 상태를 암시하는 듯 발가벗은 알몸의 루크레티아가 폭력에 처절하게 저항하고 있는 한편 강한 물리적 힘과 권력을 가진 타르퀴니우스는 왼손으로 루크레티아의 오른팔을 잡고 오른손으로는 칼을 들고 그녀를 향해 격렬하게 돌진하며 위협하고 있다.

티치아노 베첼리오, 「타르퀴니우스와 루크레티아」 1570년, 피츠윌리엄 박물관

루크레티아의 눈에는 절망과 공포가 가득하다. 왼손은 필사적으로 남자의 가슴팍을 밀치려 하고, 오른팔은 도움을 청하는 듯 어둠 속에서 허우적거린다. 강간범의 폭력은 그의 매서운 눈빛에서, 휘두르는 칼날의 반짝임에서, 핏빛 붉은 옷에서, 그녀의 은밀한 부위에 달려드는 남자의 다리 위치를 통해 표현되어 있다.

렘브란트는 두 점의 「루크레티아」를 그렸다. 첫 번째 작품(1664년)은 렘브란트가 정신적·육체적으로 완전히 무너졌을 때 제작되었다. 완전히 파산한 데다가 끝까지 충실하게 곁을 지켜준 연인 헨드리케도 사망한 고통스러운 시기였다. 그림은 어둠을 배경으로 서 있는 루크레티아가 가슴에 칼을 꽂으려는 순간을 포착한다. 이제 세상으로 이어지는 끈을 놓으려는 결단의 시간, 창백한 그녀의 얼굴은 깊은 슬픔과 함께 모든 것을 체념한 듯한 차분함을 보여준다.

그는 루크레티아 이야기를 자신의 하녀이자 오랜 반려자였던 헨드리케의 죽음에 대한 은유로 사용했다. 그들은 사실혼 관계였지만 재혼 시 유산을 받을 수 없다는 첫 번째 아내 사스키아의 유언장으로 인해 정식으로 결혼할 수 없었다. 당시 사회 윤리상 혼외 관계는 간음죄로 간주되었기 때문에 그들의 관계는 사람들로부터 맹렬한 비난을 받았다. 교회 재판소는 헨드리케에게 죄를 참회하라고 명령했고 성찬 예식을 금한다는 조치를 내렸다. 렘브란트는 37살에 닥친 그녀의 이른 죽음이 이런 핍박과 시련 때문이라고 탄식했다. 그래서인지 그의 그림에

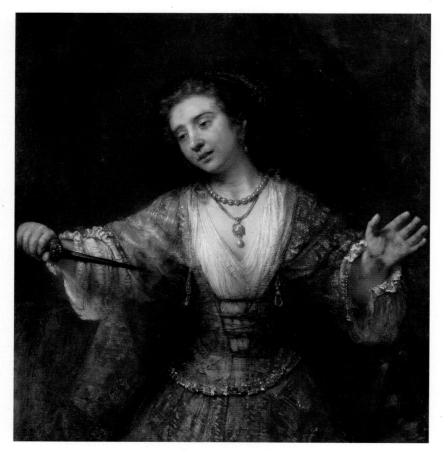

렘브란트 반 레인, 「루크레티아」, 1664년, 워싱턴 국립미술관

는 다른 화가들의 '루크레티아'에서 볼 수 없는 절절한 비극적 감성이 묻어난다.

두 번째 작품(1666년)에서는 이미 칼날로 자신의 가슴을 꿰뚫은 후

의 루크레티아를 묘사하고 있다. 찔린 상처로부터 선명하게 붉은 피가 흘러나와 흰 옷에 스며들고 있다. 오른손은 단검을 쥐고 왼손은 구슬로 장식된 종을 끌어당기고 있는데, 아마도 가족을 불러 이승에서의 마지막 순간을 알리려는 것 같다. 이 작품을 볼 때 가슴 깊이 처연한 느낌이 드는 것은 아마도 루크레티아의 얼굴 때문일 것이다. 그녀의 눈은 쏟아지는 눈물로 촉촉해진 채 멍하니 앞을 바라보고 있고, 이마는 미묘한 불안으로 긴장된 상태다. 자신이 곧 죽을 것이라는 사실을 알고 그 순간을 조용히 기다리고 있다.

렘브란트 반 레인, 「루크레티아」, 1666년, 미니애폴리스 미술관

왜 미술사에서는 루크레티아의 죽음을 미화한 그림이 이토록 많은 것일까? 주제 자체가 영웅적이고 드라마틱한 이유도 있겠으나, 어떤 점에서는 견고한 가부장 사회의 윤리와 가치를 표현한 것이라고 볼 수 있다. 루크레티아는 폭력의 피해자지만 육체의 순결을 잃은 이상 죽어야만 명예를 회복할 수 있는 것이다. 예술은 종종 한 사회의 가치 체계를 충실히 반영한다. 그리고 예술 작품이 묘사하는 여성의 모습은 여성을 보는 사람들의 시각에 깊은 영향을 준다.

# 이국적인 사치품
# 흑인 노예

**노예는 상품이었다**

맛있는 음식들 사이에 진홍색 모자를 쓰고 이국적인 줄무늬 실크 옷을 입은 흑인 노예가 보인다. 그는 굴 접시가 놓인 대리석 탁자 뒤에서 레몬과 오렌지로 가득 찬 중국 도자기를 나르고 있다. 이 아프리카 소년은 왜, 어떻게 유럽인의 식탁에 등장하게 된 것일까?

## 17세기 네덜란드 정물화 속 흑인 하인

다음 그림은 17세기 네덜란드 화가 줄리앙 반 스트리크Juriaen van Streeck(1632~1687)의 작품이다. 이 작품은 역사상 최고의 번영기를 이룩한 당시 네덜란드 부유층의 식탁을 보여준다. 동인도 회사를 견인차

로 하여 해외 무역과 식민지 지배로부터 막대한 부를 얻은 네덜란드에서는 부유한 부르주아 계급이 등장했다. 무역이 활발하게 이루어진 항구에는 과일, 커피, 설탕, 차, 도자기 등 진귀한 물품들이 들어왔고 그중에는 아프리카의 흑인 노예도 포함되어 있었다. 17세기 네덜란드에 부를 가져온 핵심 사업 중 하나는 아프리카 원주민을 대상으로 한 노예 무역이었다. 이 정물화는 이런 역사적·시대적 배경 속에서 탄생했다.

테이블 뒤에 선 흑인 소년을 보자. 그는 사람으로서의 존재감이 없이 정물의 한 부분으로 느껴진다. 랍스터나 보석류 같은 오브제처럼 주인의 부를 보여주는 사치스러운 소품으로 보이는 것이다. 17세기 정물화에서 노예가 다른 물건과 함께 주인의 소유물로 그려지는 것은 흔한 일이었다. 의뢰인은 노예를 소유하고 있지 않은 경우에도, 그림에 사치스러움을 보태기 위해 노예를 그려 달라고 요구하기도 했다. 반 스트리크는 정물 사이에 흑인 하인을 넣어 주문자의 허영심을 만족시키는 그림들을 제작했다. 이것이 흑인 소년이 정물과 함께 그려진 이유다.

16세기 대항해 시대, 인도 항로를 개척한 포르투갈이 서아프리카 해안에 진출하면서부터 노예 상인들은 원주민들을 직접 잡아 오거나 현지의 부족장 혹은 왕에게 직물이나 총기를 주고 노예들을 사기 시작했다. 대부분 아메리카 대륙의 사탕수수나 담배 플랜테이션 농장으로 팔려 갔지만 일부는 유럽 본토로 수입되어 부유한 가정의 하인이 되었다. 또 해외에서 농장을 운영했던 사람들이 본국으로 돌아갈 때 부리던

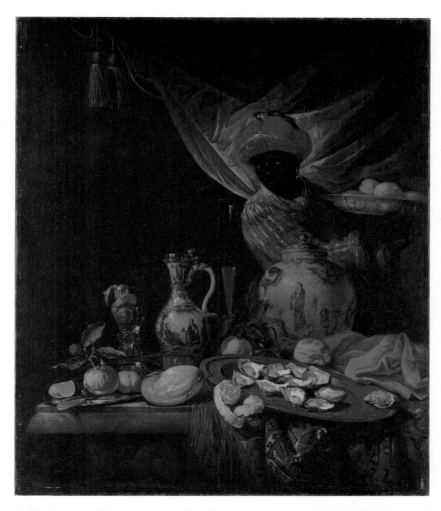

줄리앙 반 스트리크, 「무어인과 도자기가 있는 정물」, 1670~1680년, 바이에른 국립회화컬렉션 소속 샤크 미술관

노예 아이들을 데려갔다. 이들은 값비싼 미술품, 가구 등과 함께 특권 계급의 부와 품격의 상징이었다. 부자들은 이국적인 애완동물처럼 집 안에 작은 흑인 아이를 두어 친구들에게 자랑했다.

## 부유층 주인을 위한 인간 사치품

18세기 영국 화가 존 길스 에카르트John Giles Eccardt(1720~1779)의 그림에서도 흑인 하인은 과일이나 꽃 같은 정물이나 앵무새, 개 등의 동물처럼 주인이 가진 소유물 중 하나로 나타난다. 여기서 흑인 소년의 어두운 피부는 귀부인과 아이의 흰 피부와 비교됨으로써 백인 주인의 우월함을 받쳐주는 역할을 한다. 그는 상류 계층 여주인의 주변에 배치되어 그녀의 부와 호화로운 생활을 증명하는 장신구에 불과하다.

존 길스 에카르트, 「아이, 흑인 하인, 앵무새, 스패니얼과 함께 있는 디서트 백작 부인」, 1753년, 내셔널 트러스트-햄하우스

장 마르크 나티에, 「노예의 시중을 받으며 목욕하는 마드모아젤 드 클레르몽」, 1733년, 월리스 컬렉션

이 그림은 프랑스 궁정 여인들의 매혹적인 초상화로 유명한 18세기 프랑스 화가 장 마르크 나티에Jean-Marc Nattier(1697~1741)의 작품이다. 그림에서 프랑스 귀족 여성과 그녀의 목욕 시중을 드는 흑인 하녀들의 모습이 보인다. 화가는 초상화의 주인공 마드모아젤 드 클레르몽을 사치스러운 드레스를 입고 흑인 노예들에게 둘러싸여 있는 이슬람의 술타나로 묘사한다. 그녀의 발 밑에는 화려한 무늬의 진홍색 튀르키예 양탄자가 깔려 있어 호화롭고 이국적인 분위기를 자아낸다. 전경 오른쪽의 흑인 노예는 주인에게 상냥한 미소를 지으며 욕조에 뜨거운 물을

붓고 있고, 그 옆의 하녀는 여주인의 옷자락을 정돈하고 있으며, 왼쪽 흑인 아이는 주인이 목욕하는 동안 값비싼 진주 목걸이를 잠시 보관하고 있다. 당시 유럽의 초상화에서는 흑인 노예의 시중을 받는 귀족 여성들의 모습을 심심찮게 발견할 수 있다. 18세기 프랑스에서만에도 약 5천 명의 흑인 노예가 있었다.

주변에 흑인 노예들을 거느린 채 위풍당당한 표정으로 정면을 응시하고 있는 그림 속 귀부인은 자신의 위치에 대한 자의식이 넘쳐 보인다. 그녀의 이런 모습은 당시 유럽인들에게 점점 견고한 믿음으로 자리잡아가고 있던 서구 우월주의를 비추는 거울이기도 하다. 16세기에서 19세기 사이 대항해, 식민 제국 건설, 과학 혁명, 산업 혁명에 이르는 유럽의 번영과 성공은 그들에게 인종적·문화적 우월주의를 심어주었다. 17~18세기에는 아시아인과 흑인에 대한 백인의 우월성을 주장하는 인종론이 등장했고, 이를 뒷받침하는 사이비 과학 이론들도 등장했다. 이런 유사 과학이 서구 우월주의를 더욱 부추겼음은 더 말할 나위도 없다.

윌리엄 호가스William Hogarth(1697~1764)는 18세기 영국 사회를 신랄하게 풍자한 화가다. 허영심에 찬 귀족과 상류 사회, 역겨운 부르주아 속물, 탐욕스러운 성직자, 하류 계층 등 모든 사회 계급의 타락과 어리석음을 날카롭게 비판해 당대 사회에 대한 통찰과 교훈적 메시지를 제공했다. 호가스가 그의 작품 속에서 흑인 소년을 보는 태도는 당대

윌리엄 호가스, 「상류층의 취향」, 1742년, 개인 소장

화가들과 매우 달라 흥미롭다. 어떤 면에서 그런지 그의 그림 속 이미지들을 하나씩 따라가 보자.

사치스럽게 꾸며진 상류층 저택의 실내에 과도한 페티코트와 화려한 장미 자수 드레스의 18세기 유행 패션으로 차려입은 노파와 역시한껏 멋을 낸 차림새의 신사가 값비싼 중국 도자기 잔과 접시를 들고 감탄하고 있다. 화가는 사치품에 대한 고급 취향을 과시하는 상류층 사람들을 조롱하기 위해 그들을 우스꽝스러운 캐리커처로 처리한다. 왼

쪽에는 젊은 여성이 터번을 쓴 흑인 시동의 턱을 애완동물인 양 쓰다듬고 있다. 화려한 깃털이 달린 터번, 진주 귀걸이, 은색 노예 목걸이, 고급 정복으로 치장한 그는 이국적인 이질감을 느끼게 한다. 소년이 들고 있는 작은 중국 조각상은 당시 유럽에서 유행한 시누아즈리 열풍을 보여준다. 붉은 커튼이 깔린 콘솔 테이블 위에 놓여 있기 때문에 그는 방안의 다른 물품들과 다를 바 없는 장식품처럼 보인다.

전경에 커프스가 달린 코트를 입은 원숭이가 이국적인 수입품 목록을 읽고 있다. 예술사에서 원숭이는 인간의 어리석음을 의미하는 오랜 상징이다. 호가스는 원숭이를 통해 당시 상류 사회의 사치품에 대한 집착과 유행 쫓기를 희화화한다.

다음 작품 역시 흑인 노예를 인간이 아닌 상품으로 보았던 시대의 자화상이다. 17세기 네덜란드 황금시대의 화가 크리스티안 반 쿠웬버그Christiaen van Couwenbergh(1604~1667)의 작품이다. 그림은 백인 남성에게 강간당하는 흑인 여성을 묘사한다. 발가벗은 백인 남성이 나신의 흑인 여성을 강제로 무릎에 앉힌 채 침대 끄트머리에 앉아 있다. 두려움에 가득 찬 표정의 여자는 남자의 손아귀에서 벗어나기 위해 한쪽 팔을 위로 뻗치며 저항하고 있다. 남자는 왼쪽 반라의 공범과 눈길을 주고받으며 희희덕거린다. 몸을 약간 비튼 채 서 있는 반라의 남자는 손가락으로 몸부림치는 여자를 가리키며 화면 밖 관람자를 향해 흑인 노예를 희롱하는 것이 재미있지 않느냐는 듯이 미소 짓고 있다.

사유하는 미술관

크리스티안 반 쿠웬버그, 「흑인 여자의 강간」, 1632년, 스트라스부르 미술관

    이 그림은 17세기 유럽 사회를 반영한다. 그것은 흑인 여성이 성적 학대와 인종적 모멸이라는 이중의 폭력에 내던져진 사회다. 성폭행당하는 흑인 여성은 인간이라기보다는 마치 검은 동물 같은 모습으로 묘사되었다. 흑인을 바라보는 백인 남성 화가의 시각인 것이다. 그녀의 표정은 피하고 싶지만 속수무책인 상황에서 슬프고 무기력해 보인다.

    그렇다면 백인은 자신의 모습을 어떻게 보았을까? 다음 그림은 노예 상인 에드워드 콜스턴의 임종을 슬퍼하는 흑인 하녀를 묘사한다. 19세

기 영국 화가 리차드 제프리스 루이스Richard Jeffreys Lewis(1822~1883)
는 콜스턴을 부유하고 교양이 높고 도덕적인 젠틀맨으로 설정하고, 흑
인 하녀를 비롯한 주변 인물들이 그의 죽음을 깊이 애도하는 모습으로
표현하고 있다. 이 그림은 노예 무역으로 인한 끔찍한 인신매매의 역사
를 얼마나 완벽하게 왜곡할 수 있는지 보여준다.

이 작품은 콜스턴이 죽은 지 100년이 지나고 영국에서 노예 무역이
금지된 지 10년 후에 제작되었다. 이는 19세기까지도 노예 무역으로
부를 축적한 콜스턴과 같은 사람들이 여전히 존경을 받았다는 사실을
뜻한다. 1895년엔 브리스톨에 콜스턴의 청동상도 세워졌다. 그가 학

리차드 제프리스 루이스, 「에드워드 콜스턴의 죽음」, 1844년, 브리스톨 뮤지엄&아트 갤러리

교, 병원, 자선 단체에 노예 무역으로 번 돈을 기부했기 때문이다. 이 조각상은 2020년, 그의 노예 상인 전력에 분노한 시위대에 의해 끌어내려져 브리스톨 항구 연안 바다에 수장되었다.

서양 미술 작품에서 흑인은 주로 육체 노동자, 하인, 노예들로 나타난다. 또 네덜란드 정물화에서는 일종의 사치품으로, 「흑인 여자의 강간」과 같은 장르화에서는 성적 노리개로 등장하기도 한다. 그들에게 아메리카 원주민과 아프리카인은 문명화되지 않은 미개인, 기독교도가 아닌 야만인에 불과했고 자신들이 이들의 풍습과 문화를 교화시켜야 한다는 선민의식을 가지고 있었다.

그림들에서 보는 것 같은 비인간적인 노예제는 19세기에 공식적으로 폐지되었다. 하지만 세계 곳곳에 아직도 강제 노동, 어린이 병사, 성 노예, 강제 결혼 같은 형태의 현대판 노예가 존재한다. 피부색이나 소속 국가의 경제적 수준에 따라 사람을 판단하는 인종주의도 여전히 남아 있다. 사실 각각의 인종 혹은 민족은 다른 외부 집단에 대한 다양한 차별 의식을 가지고 있다. 차별 의식은 자신도 모르게 '선량한' 우리의 마음속에 숨어 있다. 지금은 사멸된 역사 속 노예제의 망령이다.

## ◦ 23 ◦

# 동화는 없다:
# 현실판 미녀와 야수

### 늑대인간 가족의 비극

오른쪽 그림은 16세기 플랑드르 화가이자 삽화가인 요리스 회프나 겔Joris Hoefnage(1542~1600)이 1575~1582년 사이에 제작한 4권의 필사본 중 제1권《이성적인 동물과 곤충들(불)》에 포함된 삽화다. 나머지 3권은《네발 동물 및 파충류(땅)》,《수생 동물 및 조개류(물)》,《나는 동물 및 양서류(공기)》 등이다. 자연을 사실적으로 묘사하는 데에 많은 관심을 가졌던 회프나겔은 이 책들에서 수천 종의 다양한 동물을 세밀하게 묘사했다. 그렇다면 동물책 삽화에 등장한 이 남자는 인간이 아니고 동물이란 것인가?

남자의 이름은 페트루스 곤살부스다. 여자는 그의 아내 카트린이다. 현대 의학적으로 말하자면 그는 '늑대인간증후군' 즉, 선천성 다모증을

사유하는 미술관

요리스 회프나겔, 「페트루스와 그의 아내 캐서린의 초상」, 1575~1580년, 워싱턴 국립미술관

가지고 태어난 것이다. 하지만 당시 사람들은 그를 거대한 털북숭이 괴생명체 혹은 신화 속 괴물인 늑대인간이라고 생각했다. 이 삽화는 그 시대 사람들이 다모증 인간을 어떻게 보고 생각했는지 말해준다.

16세기의 실존 인물인 페트루스 곤살부스는 아프리카 서북부의 스페인령 카나리아 제도에서 얼굴과 몸 전체가 검고 두꺼운 털로 덮인 채 태어났다. 어린 페트루스는 철창 우리에 갇혀 생고기와 사료를 먹으며 동물처럼 사육되다가 프랑스 앙리 2세의 대관식 선물로 보내졌다. 18세기까지 유럽 각국의 궁정에서는 기형적 외모나 광인, 왜소증 장애인을 수집해 애완동물처럼 소유하고 있었다. 이런 기이한 인간 컬렉션은 왕족의 부와 지위의 상징이었고, 페트루스도 진기한 수집품 중 하나가 된 것이다.

프랑스 궁정 사람들은 이 독특한 선물에 매우 놀라며 호기심을 감추지 않았다. 궁정 의사와 학자들은 페트루스를 지하 감옥에 가두고 밤새 관찰한 끝에 그가 짐승이 아니라 털로 덮인 인간이라고 결론을 내렸다. 그들은 이 늑대인간이 송곳니와 날카로운 발톱을 드러내며 으르렁거릴 것이라고 예상했다. 하지만 그가 페드로 곤잘레스라는 자신의 이름을 부드럽고 침착하게 말하는 모습을 보고 충격을 받았다. 기괴한 외모 때문에 부모에게 버림받고 동물의 처지로 전락했지만, 놀랍게도 인간적인 면모를 잃지 않고 있었던 것이다.

흥미를 느낀 앙리 2세는 이 야생의 소년을 신사로 바꾸기 위해 교육을 시키기로 한다. 페트루스 곤살부스라는 새 이름까지 지어주며, 소년에게 옷을 입히고 조리된 음식을 먹게 했다. 뜻밖에도 그는 라틴어, 그리스어, 프랑스어 등 3개 국어를 유창하게 말하고 읽고 썼다. 프랑스 문학과 군사 기술에 정통했으며 궁정 예절도 빠르게 익혔다. 그가 예상보다 훨씬 더 똑똑하고 사교적이라는 사실이 증명되자 사람들은 경악했다. 앙리 2세는 그를 매우 좋아했고 귀족 칭호까지 내렸다. 또 그에게 프랑스 궁정의 최고위 인사들이 담당했던 왕의 식탁에 관한 직무를 맡겼다. 그는 연회를 주최하고 감독했으며 상당한 보수도 받았다.

후원자 앙리 2세가 마상창시합에서 심각한 부상을 입고 사망한 후 그는 왕비 카트린 드 메디시스의 소유물이 된다. 그녀는 페트루스를 다시 동물의 위치로 되돌려 놓았다. 왕비는 궁정 하인의 딸인 아름다운

작자 미상, 「페트루스 군살부스」, 1580년경, 암브라스 성 컬렉션

처녀 카트린을 그와 혼인시켰다. 예쁜 처녀가 짐승의 모습을 한 남자와 짝을 이룰 때 어떤 아이들이 태어나는지 궁금했던 것이다. 만약 아버지를 닮아 털이 숭숭한 자녀들이 태어난다면 왕실의 애완동물로 두려고 했다. 왕비는 늑대인간이라는 신랑의 정체를 당사자에게 전혀 알리지 않은 채 중매결혼을 성사시켰다. 그들은 현실판 '미녀와 야수'의 주인공이었다.

여러 명의 처녀 중에서 선택된 어린 카트린은 처음엔 자신의 아름다움이 귀족 신사와의 결혼 티켓을 얻게 했다고 생각했다. 첫날밤, 왕비가 '괴물'과의 결혼을 주선한 것을 뒤늦게 알게 된 신부는 얼마나 큰 충격과 공포를 느꼈을까. 하지만 카트린은 왕비에게 반항할 수 없었고 이혼도 할 수 없었다. 첫 두 아이는 아버지를 전혀 닮지 않은 보통 아기로 태어나 왕비를 몹시 실망시켰으나 총 7명의 자녀 중 4명은 털로 뒤덮인 아이였다. 왕비는 자신의 실험 결과인 이 '야만인 가족'에 크게 만족했다. 페트루스와 아이들은 왕비의 재산이었다.

페트루스와 카트린에게는 이 독특한 아기들을 키우는 임무가 지워졌다. 동화 속 미녀와 야수처럼 외딴 성에 갇혀 살지는 않았지만 왕실이라는 욕망의 성에 갇힌 포로였다. 곤살부스 가족은 카트린 드 메디시스가 사망한 후 많은 유럽 국가를 유랑하며 귀족들의 호기심을 충족시켰다. 이른바 '괴물쇼'의 선구였다. 그러다 이탈리아 파르마의 파르네세 공작 가문에게 팔려 카포디몬테에 집과 영지를 얻어 정착했다. 공작

은 털로 뒤덮인 4명의 아이들을 부모로부터 떼어내어 다른 귀족들에게 선물로 주었다. 부부는 자녀를 돌려 달라고 애원했지만 불행히도 가족은 함께 살지 못했다. 공작은 화가에게 이 늑대인간 가족의 초상화를 의뢰했다. 하지만 가족 초상화에 '정상적인' 아이들은 제외되도록 했다. 그들은 각국의 왕족과 귀족의 즐거움을 위해 일했다. 학자들은 그들을 연구했고, 화가들은 부지런히 초상화를 그렸다.

페트루스는 동화 '미녀와 야수'의 괴수처럼 멋진 왕자로 변신하지 못했다. 현실에서는 해피 엔딩이 없었다. 부부는 궁정에서 궁정으로 비인간적 취급을 받으며 떠돌았고, 털로 뒤덮여 태어난 자식들은 귀족들을 위한 선물이 되어 뿔뿔이 흩어졌다. 그중 하나가 토그니나라는 별명을 지닌 안토니에타Antoinetta였다. 아래 그림은 16세기 이탈리아 여성

라비니아 폰타나, 「안토니에타 곤살부스의 초상」, 1583년, 블루아 미술관

거장 라비니아 폰타나Lavinia Fontana(1552~1614)가 그린 안토니에타의 초상화다.

안토니에타는 주변 사람들에게 매우 인기가 있는 귀여운 소녀였다. 파르네세 공작은 막내인 안토니에타를 그의 정부에게 주었다. 어린 안토니에타는 자신의 초상화에서 비극적인 가족사가 적힌 종이를 들고 있다. 그녀가 누구인지, 그녀에게 무슨 일이 일어났는지 설명하는 편지다. '카나리아 제도에서 발견된 페트루스 곤살부스가 프랑스의 왕 앙리 2세에게 선물되었고, 다시 파르네세 공작에게 팔렸다. 나는 그의 후손인 안토니에타며 지금은 이사벨라 팔라비치나 부인의 궁정에 살고 있다'라고 쓰여 있다. 화려하게 치장한 소녀는 편지가 무슨 의미인지도 모른 채 상냥한 미소를 짓고 있다. 화가는 동물의 품종 증명서처럼 소녀의 혈통과 역사를 보여주려고 했다. 자식을 강아지 분양하듯 떠나보내야 했던 삶에서 곤살부스 부부가 어떻게 행복할 수 있었을까.

다른 자녀인 마달레나와 엔리코도 다모증으로 태어나 귀족에게 팔렸는데, 이후 그들에 대한 기록은 남아 있지 않다. 그들 가족은 궁정이나 성에서 잘 먹고 값비싼 옷을 입었으며 최고의 의사에게 건강 관리를 받았고 고등 교육도 받았다. 그들이 사회에서 '비정상'으로 여겨지는 남자와 하층 계급 출신 여자의 자녀라는 점을 고려할 때 당시 평민들에게도 허용되지 않았던 풍요롭고 안락한 삶을 살았던 것이다.

사유하는 미술관

작자 미상, 「마달레나 곤살부스」,
1580년경, 암브라스 성 컬렉션

작자 미상, 「엔리코 곤살부스」, 1580년경,
암브라스 성 컬렉션

그러나 그들 가족은 존중받는 삶을 살지 못했다. 귀족의 오락을 위해서만 존재 가치가 있었다. 페트루스가 생을 마친 카포디몬테의 기록물 보관소에는 그의 사망 기록이 없다. 역사가들은 그가 인간이 아니라 동물로 간주되었기 때문에 사망 기록 자체가 없을 것이라고 한다. 당시 사람들에게는 중요한 의미를 가진 매장 의식도 허용되지 않았을 것으로 추측된다. 동화는 없었다. 진짜 '미녀와 야수'는 행복하게 살지 않았다.

'미녀와 야수' 이야기는 겉모습을 보고 누군가를 판단하지 말라는 교훈을 준다. 아이들에게 정신의 추함과 육체의 추함을 분별하고, 마음과 영혼의 광채를 보도록 가르친다. 현실에서는 이 교훈이 얼마나 공허하고 위선적인가.

# 포카혼타스,
# 인디언 공주의 신화

### 디즈니의 거짓말

1492년, 크리스토퍼 콜럼버스가 무자비한 발을 들여놓기 이전 광활한 아메리카 대륙에는 다양한 원주민 부족이 거주하고 있었다. 콜럼버스는 아메리카에 상륙한 후 원주민에 대한 강간, 약탈, 고문, 학살을 자행했다. 16~17세기에 이르러 점점 더 많은 유럽 탐험가, 침략자들이 몰려왔다. 유럽인들이 가져온 각종 전염병, 원주민과 식민지 개척자들 간의 전쟁으로 원주민 인구수는 급속도로 줄었다.

## 포카혼타스와 존 스미스의 로맨스?

포카혼타스Pocahontas(1596~1617)는 미국의 아메리카 인디언 역사

에서 아주 유명한 원주민 여성이다. 그녀는 버지니아주에 있는 30여 개 부족 연합체인 포우하탄Powhatan 족장의 딸이었다. 1600년대 초, 최초의 유럽 정착민들이 버지니아의 포우하탄 지역에 상륙했을 때 포카혼타스가 추장인 아버지를 설득해 그들과의 전쟁을 막고 화합을 이끌어냈다고 한다.

1607년, 27살의 존 스미스John Smith를 비롯한 영국 이주민들이 제임스타운 식민지에 도착했다. 포카혼타스가 10살쯤 되었을 시기다. 스미스가 포우하탄 부족민에게 포로로 잡혀 죽음을 당하게 되었을 때 포카혼타스가 나타나 구해줬고 그들 사이에 로맨스가 있었다는 스토리는 유명한 전설이다. 스미스가 원주민 부락에서 몇 달을 보내는 동안 그와 포카혼타스는 자신들의 말을 서로 가르치는 등 우정을 나누었다고 한다. 수백 년 후 디즈니는 이 이야기를 아름다운 러브스토리로 각색했다.

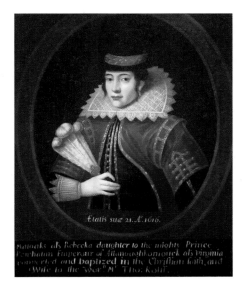

작자 미상, 「포카혼타스의 초상」, 18세기, 워싱턴 국립미술관

알론조 샤펠, 「포카혼타스가 존 스미스를 구하다」, 1865년경, 웨스턴 버지니아 미술관

디즈니 애니메이션의 출처는 스미스가 쓴 책이었다. 하지만 스미스와 포카혼타스의 사랑은 그가 나중에 자신의 책을 팔기 위해 꾸며낸 이야기일 뿐이다. 스미스의 책에 따르면, 당시 포우하탄 부족 전사가 돌 위에 놓인 그의 머리를 부수어 죽이려고 한 긴박한 순간에 포카혼타스가 달려와 막았기 때문에 생명을 건졌다고 한다. 대부분의 역사가들은 그 진실성을 의심한다. 원주민 부족들은 전쟁 포로를 스미스가 말

사유하는 미술관

한 방식으로 죽이지 않았다. 죽이더라도 불태우거나 고문해 죽였다. 더욱이 10살에 불과한 포카혼타스가 그런 자리에 참석할 수 없었을 것이고, 또 어린 소녀가 처형을 하지 말라고 읍소한다고 해서 추장이 들어줄 리가 만무하다는 것이다.

1609년에 이르러 제임스타운의 이주민들은 가뭄과 굶주림, 말라리아, 이질, 장티푸스 같은 질병으로 인해 절망적인 상황에 처했다. 생존의 위기에 처한 그들은 포우하탄 부족에게 식량을 원조하지 않으면 마을을 불태우겠다고 위협했다. 협상이 깨지고 전쟁이 발발하게 되었을 때 부족 지도자들은 스미스를 살해하려고 했으나, 포카혼타스가 그에게 알려 다시 한번 목숨을 구해주었다고 한다. 부상을 입은 스미스는 영국으로 돌아갔다.

## '고귀한 야만인' 신화

포카혼타스는 14살에 원주민 전사 코쿰과 결혼하여 '리틀 코쿰'이라는 아들을 낳았다. 그 후 남편 코쿰은 영국인에게 살해되고, 그녀는 납치되어 제임스타운에서 인질 생활을 했다. 제임스타운에 포로로 잡혀 있는 동안 포카혼타스는 식민지 이주민들에게 강간당했던 것으로 보인다. 여성의 인권을 유린하고 성적 폭력을 저지른다는 것은 아메리카 인디언 문화권에서는 있을 수 없는 일이었다. 포카혼타스는 충격을

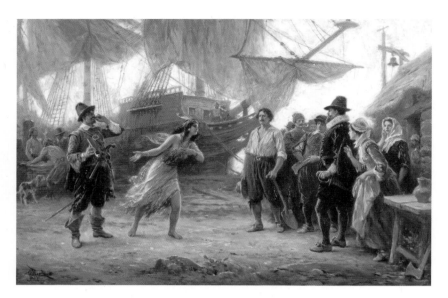

장 레옹 제롬 페리스, 「납치된 포카혼타스」, 20세기 초, 버지니아 역사협회

받아 이 시기 깊은 우울증에 빠졌다고 한다. 영국 선장 사무엘 아르갈 Samuel Argall은 포우하탄 추장에게 포카혼타스를 돌려보내는 대가로 영국인 포로들을 석방하고 그들의 무기를 돌려주며 식민지 이주민들에게 식량을 보내라고 요구했다.

인질로 살면서 포카혼타스는 영어와 영국 문화에 대해 배웠으며 '레베카'라는 세례명을 받고 기독교로 개종했다. 제임스타운에서 포카혼타스는 담배 재배업자 존 롤프 John Rolfe를 만났다. 그들은 결혼하기로 결정했지만 사랑 때문은 아니었다. 롤프는 담배 재배 기술을 배우기 위해 포우하탄족과 동맹을 맺어야 했기에 포카혼타스와 결혼하는 방법

사유하는 미술관

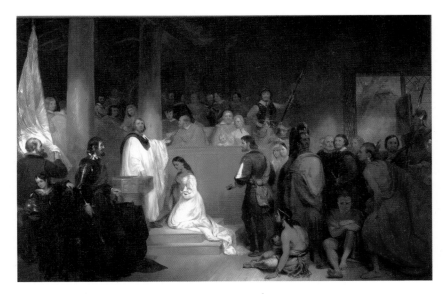

존 개즈비 채프먼 「포카혼타스의 세례」, 1840년, 미국 국회의사당 역사협회

을 택했다. 1614년 포카혼타스는 롤프와 결혼했다. 이 결혼은 사람들에게 다시 식민지 이주민과 원주민 사이의 우호적인 관계를 수립하기 위한 것으로 받아들여졌다. 포우하탄 추장은 롤프와 포카혼타스의 결혼식에 참석하지 않고 대신 진주 목걸이를 선물로 보냈다. 자신이 이주민에게 납치될 것을 두려워했기 때문이다. 그후 추장은 다시는 딸을 보지 못했다.

존 개즈비 채프먼의 그림 속에서는 흰색 옷을 입은 포카혼타스가 무릎을 꿇고 영국 국교회 목사에게 세례를 받고 있다. 그녀의 가족과 제임스타운 주민들이 이 장면을 지켜본다. 포카혼타스의 오빠 난테콰우

스는 세례식을 보지 않으려는 듯 굳은 얼굴로 돌아서 있다. 롤프와 포카혼타스의 혼인은 역사 기록상 유럽인과 아메리카 원주민 사이의 최초의 결합으로 여겨진다. 그림은 아메리카 원주민이 유럽의 기독교 문화를 받아들여야 한다는 당시 미국인들의 믿음을 표현한다.

1616년 버지니아의 식민지 개척자들은 정착촌에 대한 본국의 투자를 늘리기 위해 포카혼타스를 전략적으로 이용하려고 했다. 남편 롤프 역시 포카혼타스와 아들 토마스를 사업 홍보에 활용하기 위해 영국에 데려갔다. 식민지의 담배 사업에 더 많은 자금을 지원받기 위해서였다. 그녀는 서양 복장을 입고 영어를 말하는 인디언 공주로 소개되었다. '레이디 레베카 울프'로 정중한 대접을 받았으며, 어느덧 런던의 유명 인사가 되었다. 그녀는 런던의 각종 연극과 공연에 참석했으며 심지어 왕실을 방문하여 왕과 여왕도 만났다. 이때 초상화를 제작했는데 값비싼 드레스를 입은 포카혼타스의 초상화에는 '버지니아 포우하탄 제국의 강력한 왕의 딸인 마토아카, 별칭 레베카'라는 문구가 쓰여 있다.

영국을 떠나 아메리카로 돌아가기 직전, 포카혼타스는 알 수 없는 병에 걸려 21살의 나이에 급사했다. 어떤 사람들은 결핵, 폐렴, 이질 또는 천연두라고 추정하지만 이 여행에 포카혼타스와 동반한 원주민들은 건강했던 그녀가 롤프와 함께 식사한 직후 사망하자 그에게 독살당했다고 믿었다.

포카혼타스의 삶은 책과 영화 속에서만 낭만적이었다. 포카혼타스는 정말 아메리카 원주민과 영국인의 공존과 화합을 이끌어내는 데 중요한 역할을 했을까? 포우하탄 추장은 딸이 죽었다는 소식을 듣고 정신적으로 매우 황폐해졌다. 그는 약 1년 후 사망했고 포우하탄 부족과 버지니아 식민지 주민 사이는 급속히 냉랭해졌다.

1808년 미국 필라델피아 극장에서 최초로 《인디언 공주》라는 제목으로 포카혼타스 이야기가 공연되어 대중의 열정적인 박수갈채를 받았다. 당시 많은 사람들이 이미 신문을 통해 포카혼타스의 시적이고 낭만적인 이야기를 알고 있었다. 영국으로부터 독립한 후 미국인은 정체성을 확립할 필요성이 있었다. 남성의 10퍼센트, 여성의 50퍼센트 정도가 문맹인 상황에서, 연극은 미국인의 정체성을 확립하는 데 중요한 매체였다.

《인디언 공주》를 쓴 제임스 넬슨 바커James Nelson Barker 같은 극작가들은 미국인이 공유하는 신화를 만들어 초라한 식민지 개척자들의 나라가 하나로 통합되기를 열망했다. 그들은 연극을 통해 감동적이고 위대한 미국의 서사를 만들어내려고 했다. 아메리카 인디언과 싸우는 영웅적인 식민지 개척자들의 이야기나 식민지 정복자를 포용하고 돕는 포카혼타스의 '고귀한 야만인' 신화가 그것이다. 식민주의자들은 포카혼타스가 백인 기독교인과 결혼해 개종한 일에 대해서는 자신들의 우월한 문명과 종교가 전파되어 미개한 아메리카 원주민을 계몽한 것이

라고 생각했다.

포카혼타스가 영국인 식민지 개척자 존 스미스를 구하는 순간의 진실은 따뜻한 휴머니즘이 아니었다. 정복자에게 광활한 아메리카 영토를 내주고 인디언 보호 구역으로 강제 이주하게 되는 비극의 시작을 상징하는 사건이었다. 1830년 미국 정부는 미시시피강 동쪽에 살던 체로키, 촉토 부족 등을 미시시피강 서쪽의 땅으로 이주시키는 인디언 이주법Indian Removal Act을 통과시키고 시행했다. 이때 수만 명이 과로와 질병으로 사망했는데, 당시의 고통과 슬픔이 '눈물의 길'이라는 말에 잘 표현되어 있다. 영화 '포카혼타스' 개봉 당시 미국의 원주민 단체들은 영화가 역사를 조작했으며, 유럽 백인들이 원주민을 잔혹하게 학살한 과거사의 진실을 왜곡·미화했다고 주장했다.

그들은 거짓말을 했고 우리는 그것을 믿어 왔다. 유럽에서 온 백인과 사랑에 빠진 원주민 처녀가 부족과 식민지 개척자들 간에 평화로운 공존을 이끌어냈다는 서사는 아름답지만 거짓말이라는 것이 신화의 진실이다. 포카혼타스는 문명에 때묻지 않은 야생의 원시적인 매력을 가진 동시에 기독교로 개종해 두 이질적인 요소를 융합한 환상적인 여성의 이미지로 창작되었다. 많은 미국인이 포카혼타스 이야기를 역사적 진실이라고 믿지만 그녀의 불행했던 삶을 보면 의심을 품을 수밖에 없다.

# 정신 질환,
# 그 폭력의 역사

## 정상과 비정상의 경계

「매드하우스Madhouse」는 18세기 영국 풍자화가인 윌리엄 호가스의 작품으로, 당대 악명 높았던 런던의 정신 병원 '베들렘Bedlam'의 모습을 보여준다. 한 남자가 머릿니 예방을 위해 삭발당하고 거의 알몸으로 왼팔과 오른발이 쇠사슬에 묶인 채 기대어 앉아 있다. 뒤에는 멋지게 차려입은 2명의 여성 관광객이 재미있다는 듯 수감자들을 구경한다. 말이 병원이지 실은 정신 질환자를 감금한 강제 수용소였다. 당시 색다른 재미를 찾는 방문객들이 베들렘을 관광했고 부자들은 돈을 지불하기도 했다. 「매드하우스」는 한 젊은이가 삶의 쾌락을 쫓아 유흥과 도박에전 재산을 탕진한 끝에 정신 병원에서 비참한 최후를 맞는 과정을 그린 '방탕아의 편력A Rake's Progress' 8부작 중 마지막 그림이다.

윌리엄 호가스, 「매드하우스」, 1732~35년, 존 손 경 박물관

    오랫동안 정신 질환자는 혐오와 두려움의 대상이었다. 중세는 물론
20세기 초까지도 선천적 기형과 함께 정신 질환은 천형으로 여겨졌고
매우 가혹하게 취급되었다. 귀족이라면 요양이라도 할 수 있었지만 가
난한 사람들은 수용소에 감금되었고 강제로 불임, 낙태 수술, 뇌엽 절
제술 등의 수술을 받았다. 치료제가 개발되기 전에는 대부분의 정신과
환자들이 쇠사슬에 묶인 채 비과학적이고 고통스러운 치료를 받아야
했다.

고대 그리스 로마 시대에는 머리에서 혈액을 빼는 사혈법이 성행했고, 중세 시대에는 정신병을 악령이 깃든 것으로 생각해 고문과 화형에 처하는 경우도 있었다. 17세기 중반, 절대 군주 루이 14세는 파리에 구빈원Hôpital général de Paris을 세워 광인들을 수용했다. 정신 질환자를 극빈자, 장애인, 매독 환자, 범죄자와 같은 부류로 보고 강제로 가두었던 것이다. 6,000명에 달하는 사람들을 무차별적으로 잡아와 가둔 이른바 '대감호Le grand renfer-mement 사건'이다.

다른 유럽 국가들에서도 마찬가지였다. 광인을 잠재적 범죄자로 여겨 사람들로부터 격리하는 게 목적이었을 뿐 치료는 전혀 하지 않았다. 구빈원에서는 고문과 구타, 학대, 강제 노동이 자행되었고 심지어 오락거리를 찾아 이곳을 방문한 관람객들이 동물원의 동물을 구경하듯이 창문 쇠창살 사이로 환자들을 들여다보고 놀리거나 작은 창을 던져 묶여 있는 환자를 맞히기도 했다. 이런 열악한 상황에서 철창에 갇힌 환자들의 폭력성이 더욱 심해졌고, 정신 질환자에 대한 사람들의 공포와 불안감도 커질 수밖에 없었다.

18세기 이후에는 계몽주의와 프랑스 혁명의 영향으로 조현병을 다른 시각으로 보기 시작했다. 정신 질환자들은 치료받아야 한다는 개념이 생겼다. 계몽주의 사상에 영향을 받은 의사 필리프 피넬Phillipe Pinel은 정신 질환자에 대한 구타, 감금이 효과가 없으니 약물로 치료해야 하며, 이들도 인간적으로 대해야 할 인권을 가진 존재임을 주장했다.

1793년 프랑스의 혁명 정부는 38살의 젊은 의사 필리프 피넬에게 국립 정신 병원의 운영을 맡긴다.

다음 그림은 파리의 정신 병원에서 환자들을 묶은 쇠사슬을 풀어주라고 지시하는 피넬의 모습을 묘사한다. 그는 환자들과 친밀했고, 따뜻한 목욕으로 그들의 마음을 안정시켰다. 피넬은 환자들을 반인권적인 쇠사슬로부터 해방시켰고, 더 나아가 정신 병원에 갇혀 무기력해진 이들을 사회에 복귀시켜야 한다는 주장도 펼쳤다.

그의 영향으로 정신 병원은 환자를 사회로부터 단순히 격리하는 곳이 아닌 치료 장소라는 인식이 나타났다. 이것이 현대적 정신 병원의 시초라고 할 수 있다. 하지만 사회에서는 여전히 환자에 대한 비인간적 대우와 감시, 야유와 처벌이 사라지지 않았다. 사람들의 생각은 크게 변하지 않았던 것이다.

## 정신 질환의 빛과 그림자: 혼돈 속에서 나온 명화들

종종 우리 사회에서 스스로 '정상'이라고 생각하는 집단이 타인을 '비정상' 혹은 정신 질환으로 몰아가는 현상을 목격하게 된다. 프랑스 철학자 미셸 푸코Michel Foucault는 이성 사회가 어떻게 독단으로 흐르는지, '정상'이라고 불리는 집단이 자신들과 다른 집단을 어떻게 '비정상'

토니 로버트 플뢰리, 「피티에 살페트리에르 병원에 있는 필리프 피넬 박사」, 1876년, 살 페트리에르 병원

으로 만들어 억압해 왔는지에 대해 분석했다. 우리가 사는 이성 중심 사회에서 아름다움, 부, 명예, 지식은 권력이다. 푸코는 그 권력이 자신들과 다른 것들을 비정상으로 치부하고 억압하며 감시하고 처벌한다고 보았다.

푸코는 르네상스 시대까지도 광기는 전혀 질병으로 인식되지 않았으며, 광인은 오히려 신에게 조금 더 가까이 있고 신령스러운 면을 가진 사람들로 여겨졌다고 주장했다. 광인은 저주받은 자인 동시에 신의 계시를 받은 자이기도 했다. 계몽주의적 이성의 시대 이전까지 광인은 난쟁이와 함께 흥미롭고 신비한 사람으로 취급되는 경향이 있었다. 하

지만 17~18세기 과학과 이성의 시대가 도래하면서 광기는 이성에 반하는 것으로서 부정과 경멸의 대상이 되었다. 서구 사회는 이제 사회 구성원을 '이성적이고 사회적인 정상인'과 '비이성적이고 반사회적인 비정상인'으로 명확히 나누었다.

그러나 19세기 낭만주의 사조가 일어나면서 광기는 또다시 전례 없이 예찬되었다. 프란시스코 고야의 어둡고 음울한 그림은 광기를 긍정적으로 본 낭만주의자들의 주춧돌이 되어주었다. 고야는 생애 마지막 10년간 정신 질환, 청각 장애와 싸우며 힘겨운 나날을 보냈다. 그는 이

프란시스코 고야, 검은 그림 연작 중 「성 이시도로의 순례」, 1819~1823, 프라도 미술관

시기에 '매드하우스' 주제의 작품들과 '검은 그림Black Painting' 연작을 그렸다.

특히 육체적·정신적으로 황폐해진 고야가 1층 식당 벽을 온통 검은 색으로 회칠하고 검정, 회색, 갈색 등의 어두운 색채로 그린 끔찍한 악 몽과 같은 14점의 '검은 그림'은 서양 미술사의 역작이다. 실제로 정신 적 혼란 속에서 천재적인 창의력을 발휘하고 걸작을 창조하는 화가들 이 있다. 고야, 고흐, 프란시스 베이컨을 비롯한 유명한 예술가의 작품 이 그렇게 제작되었다.

빈센트 반 고흐, 「별이 빛나는 밤」, 1889년, 뉴욕 현대 미술관

빈센트 반 고흐, 「정신 병원의 복도」, 1889년, 메트로폴리탄 미술관

「별이 빛나는 밤」은 1935년 빈센트 반 고흐 회고전에서 처음 등장한 이후 1941년 뉴욕 현대 미술관MoMA에 인수되었다. 현재 관람객들이 가장 좋아하는 작품 중 하나로 알려져 있다. 이 그림을 그릴 당시 고흐는 생 레미에 있는 생 폴 드 모솔 정신 병원에 입원해 있었다. 그는 새벽녘 창문에서 바라보는 풍경을 그리면서 그림 속에 꿈과 불안, 희망과 고통을 담아냈다. 고흐는 그날의 실제 달과 별을 관찰하고 그렸지만 사실은 천체 모양을 변경·왜곡하고 빛을 과도하게 더함으로써 밤하늘을 자신의 감정적 언어로 각색했다.

「정신 병원의 복도」는 원근법적으로 펼쳐지는 생 폴 드 모솔의 복도를 묘사한다. 밝고 따뜻한 노랑과 오렌지 계열로 채색된 복도의 중경에 작은 인물이 문으로 들어가는 모습이 보인다. 고흐가 1889년 5월부터 사망하기 직전인 1890년 5월까지 1년간 머물렀던 병동을 그린 것 중 가장 인상적인 그림이다. 반복적인 진동을 일으키며 급격하게 물러나는 원근법은 무언가 조여드는 듯한 느낌을 자아낸다. 예술가들이 종종 사회가 질병 혹은 비정상이라고 부르는 것에 가까이 있는 이유는 무엇일까? 창의력은 비합리적인 정신의 항해에서 나오기도 하기 때문이다.

사실 정신 질환 자체도 그 경계가 너무나 모호하다. 역사상의 위대한 통치자나 시인, 예술가 중에도 현대의 정신과 의사가 본다면 정신 질환의 범주에 넣을 만한 이들이 부지기수다. 알렉산더 대왕은 성격이 사납고 충동적이며 과대망상에다 편집증이 있었다. 베토벤은 병적인

변덕스러움과 분노 조절 장애를 가졌으며, 스티브 잡스는 완벽주의에 대한 강박 증세로 대인관계가 원만하지 못했다. 이들이 모두 위험한 존재일까? 광기는 천재성과 통하기도 하지 않은가? 무언가에 '미쳤다'는 말은 그 일에 열정을 가졌다는 긍정적 의미로 쓰이기도 한다.

원시 시대 신과 소통하고 아픈 사람을 치료한 샤먼도 어찌 보면 광인이었다. 생각과 가치관은 늘 바뀌어 왔다. 과거의 비정상은 현재의 정상이 되기도 하고 그 반대 경우도 있다. 진짜 문제는 나와 우리는 정상이고 너와 너희는 비정상이라는 독선적 이분법이다. 무엇이 정상이고 무엇이 비정상일까? 자신의 좁은 관점에 따라 선과 악 혹은 정상과 비정상을 칼같이 가르는 그 자체가 정상적이지 않다. 삶과 예술을 바라보는 시각은 다양하다.

6장

그림 속에 각인된
근대 사회의 빛과 그림자

° 26 °

# 마음 설레는 기차 여행과
# 모던 라이프

## 19세기 파리지앵의 여가 생활

19세기 유럽은 산업 혁명과 과학 기술 발전으로 활기에 차 있었다. 곳곳에 도로와 운하, 철로가 건설되고 무역은 더욱 활발해졌다. 특히 프랑스는 유럽에서도 가장 신식 철도를 가진 나라였다. 1837년 건설된 생 라자르 역은 파리의 7개의 대형 철도역 중 하나로, 강철과 유리 등 첨단 건축 재료로 만든 현대적인 외관을 자랑했다. 생 라자르 역에서 샤투Chatou, 부지발Bougival, 아르장퇴유Argenteuil 등 파리 근교 지역까지 철로가 연결되었다. 이제 파리 시민들은 교외로 뻗은 철로를 따라 기차를 타고 장거리 여행을 하게 되었다. 파리 주변의 조용한 시골 마을들은 새로운 관광지로 개발되면서 시끌벅적해졌다. 사람들은 교외의 자연 풍경 속으로 나가 휴식을 즐기며 기분 전환을 했다. 철도는 북부 해안 지역까지 놓였고 해변을 따라 작은 휴양지들이 우후죽순 생겨났

다. 해안 도시로 떠나는 기차는 '유쾌한 열차'라고 불렸는데, 부유한 상류층뿐 아니라 점차 많은 사람들이 기차를 이용해 해변에서 즐거운 주말을 보낼 수 있었다.

## 기차를 타고 교외로!

프랑스 북부, 센강에 면한 파리 근교 도시 아르장퇴유는 부유한 파리지앵들 사이에서 인기 있는 뱃놀이 휴양지였다. 클로드 모네Claude Monet를 포함한 피에르 오귀스트 르누아르Pierre-Auguste Renoir, 구스타브 카유보트Gustave Caillebotte 등 인상파 화가들도 이곳에 머물며 주변 풍경을 그렸다. 그들은 목가적인 강 풍경이나 파리 근교 휴양지에서 여가 생활을 하는 사람들을 캔버스에 담았다.

모네는 1871년 아르장퇴유로 이사했다. 그는 배 위에 이젤을 설치하고 강변의 집과 나무, 다리, 푸르른 하늘과 구름, 수면의 잔잔한 물결, 유유히 흘러 다니는 돛단배 등 이 지역의 야외 풍경을 즐겨 그렸다. 1874년 여름, 마네Édouard Manet(1832~1883)는 파리를 떠나 파리의 북서쪽 교외 지역인 제네빌리에Gennevilliers에서 보냈다. 마네는 당시 모네가 살았던 아르장퇴유에서 센강만 건너면 되는 곳에 살았다. 두 예술가는 자주 야외에서 만나 함께 센강 풍경을 그렸다.

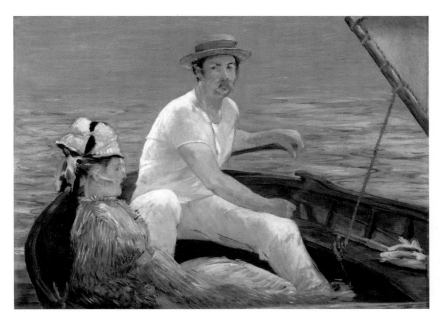
에두아르 마네, 「뱃놀이」, 1874년, 메트로폴리탄 미술관

마네의 「뱃놀이」는 아르장퇴유에서 느긋한 오후 여가 시간을 즐기며 보트를 타고 있는 남녀를 묘사한다. 남성은 마네의 처남인 로돌프 린호프로 추정되며, 여성은 알려지지 않았다. 아마도 부부나 연인인 듯한 남녀는 당시 프랑스 부르주아 계급 사이에서 인기가 있었던 레저 활동을 즐기고 있는 중이다. 남자는 배의 노에 팔을 얹은 채 키를 잡고 있다. 그는 흰색 셔츠와 바지에 파란색 띠가 있는 노란색 밀짚 모자를 쓰고 있다. 관람자는 눈이 마주친 남자를 보면서 마치 그들의 사적인 순간을 방해한 것 같은 느낌이 든다.

마네는 뱃놀이 같은 일상 생활의 즐거움과 평온함을 그리곤 했다. 그림에서 우리는 시원한 여름 바람에 배가 살랑살랑 흔들리며 잔물결이 일렁이는 장면을 볼 수 있을 것만 같다. 보트의 일부가 잘린 구성은 일본 판화의 영향이다. 짙은 청록색과 갈색, 눈부신 흰색이 조화롭게 어우러지며 상쾌한 여름날 뱃놀이를 생기 있게 묘사한다. 마네는 이 작품에서 초기 그림보다 더 밝은 색상과 개방적인 붓놀림을 실험한다. 인상주의 특유의 짧고 빠른 붓놀림은 여성의 옷차림에서 특히 두드러진다. 그녀는 우아한 벨트가 달린 줄무늬 드레스를 입고, 물과 먼지가 눈에 들어가지 않도록 고안된 베일이 달린 모자를 쓰고 있다. 세련된 옷차림은 그녀가 여가 생활을 즐길 수 있는 경제적 여유를 가진 중상류층, 당대의 유행 패션에 따르는 현대 여성이라는 사실을 보여준다.

에두아르 마네, 「보트에서 그림을 그리는 클로드 모네」, 1874년, 노이에 피나코텍

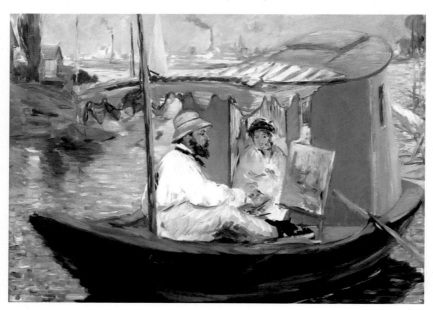

왼쪽 그림은 마네가 아르장퇴유에서 모네와 함께 여름을 보내며 그린 여러 그림 중 하나다. 아내와 함께한 모네가 '스튜디오 보트'에서 그림을 그리는 모습이다. 모네는 1871년경에 구입한 낡은 보트에서 센강의 물 위에 반사하는 빛을 관찰하고 그림에 옮겼다.

## 친구들과 함께하는 유쾌한 야외 식사

센강 북서쪽 지역인 샤투는 인상파 화가들의 만남의 장소였던 메종 푸르네즈Maison Fournaise로 유명하다. 메종 푸르네즈는 샤투의 작은 섬 시아르에 위치한 레스토랑이었다. 1880년 르누아르는 친구에게 보낸

피에르 오귀스트 르누아르, 「샤투의 센강」, 1874년, 댈러스 미술관

편지에 "나는 그림을 그리려고 샤투로 돌아왔어. 자네가 이곳에 점심 먹으러 오면 좋겠네. 파리 근교에서 가장 아름다운 곳이니 여행을 후회하지 않을 거야."라고 썼다. 그는 종종 샤투에 머물며 수많은 작품을 제작했다. 「보트놀이 일행의 오찬」이라는 유명한 그림을 그린 장소도 이곳이었다. 그림 속에 한무리의 친구들이 메종 푸르네즈의 테라스에서 오찬을 즐기고 있다.

파리 사람들은 빡빡한 도시 생활에서 벗어나 교외에서 맛있는 식사를 하고 노 젓는 배를 타며 휴식을 취하기 위해 메종 푸르네즈로 모여들었다. 이 레스토랑에는 화가, 작가, 사업가를 포함해 사회의 유력 인사들이 드나들었다. 야수파 화가들인 모리스 드 블라맹크, 앙드레 드랭, 앙리 마티스와 시인 기욤 아폴리네르, 패션 디자이너 폴 푸아레도 자주 왔다. 특히 야외 활동을 좋아하고 물에 반사된 빛의 변화를 그리려고 한 인상주의 화가들은 이 섬이 그림을 그리기 위한 최적의 장소라는 것을 발견했다.

「보트놀이 일행의 오찬」은 19세기 중후반 프랑스 사회의 변화하는 모습을 반영한다. 레저를 즐기고 느긋하게 먹고 마시며 삶을 즐기는 사람들의 평범한 일상을 보여준다. 르누아르와 그의 친구들이 함께 오찬을 즐기며 대화를 나누는 평화로운 하루를 담고 있다. 밀짚모자를 쓰고 흰 러닝셔츠를 입은 채 오른쪽 아래 의자에 앉아 있는 젊은이는 구스타브 카유보트다. 그의 건너편, 파란 드레스를 입고 사랑스러운 작은

개를 안고 있는 소녀는 르누아르의 여자친구이자 미래의 아내인 알린 샤리고Aline Charigot다. 르누아르는 아기 같은 얼굴, 웃는 눈, 풍만한 신체를 가진 20살 연하의 샤리고와 사랑에 빠졌는데, 그가 가장 좋아하는 모델 중 하나이기도 했다. 그밖에 알퐁스 푸르네즈, 그의 아들 히폴리테와 딸 알퐁신, 여배우 등이 그림에 등장한다.

르누아르의 「보트놀이 일행의 오찬」은 목가적인 야외 식사의 매력을 보여준다. 그의 그림이 늘 그렇듯이 생생하고 채도가 높은 색채가 도드라지며, 사람들 사이의 따뜻하고 친밀한 분위기가 느껴진다. 배경의 돛단배와 테이블 위의 병, 유리잔, 포도 등 정물은 인상파의 특징인 빠른 붓질로 표현되어 있다. 빛나는 여름날의 햇살이 테라스 바깥쪽에

피에르 오귀스트 르누아르, 「보트놀이 일행의 오찬」, 1881년, 필립스 컬렉션

서 나뭇잎을 관통해 들어와 야외 레스토랑으로 스며든다. 빛은 인물들의 옷과 신체, 식탁보 위에서 일렁거리며 밝고 화사한 분위기를 창출한다. 줄무늬 차양은 친밀감을 주고 배경인 나무들은 아늑한 느낌을 보탠다. 저 멀리 새로 건설된 철교가 희미하게 보인다. 점심 식사는 끝났고 반쯤 채워진 와인병, 황금빛 포도와 배가 흰 식탁보 위에 놓여 있다.

그림을 들여다보면 즐거운 한때를 보내는 친구들의 대화와 웃음소리가 들리는 듯하고, 레스토랑에 감도는 음식 냄새가 코끝을 자극하는 것 같다. 테라스를 따뜻하게 감싸는 아름다운 햇살도 느껴진다. 우리는

피에르 오귀스트 르누아르, 「레스토랑 푸르네즈의 점심 식사」, 1875년, 시카고 미술관

이 그림을 통해 마치 사진 기록처럼 대도시를 떠나 여가를 즐기는 당시 프랑스인들의 생활, 음식 취향, 패션, 취미 등을 엿볼 수 있다. 역사의 뒤편으로 사라진 시대의 생생한 스냅 사진 같은 느낌도 준다. 르누아르는 덧없는 인생의 한순간을 영원히 한 점의 그림으로 남기고 싶은 욕망을 느꼈을지도 모른다.

구스타브 카유보트, 「아르장퇴유 다리와 센강」, 1883년, 바르베리니 박물관

# ○ 27 ○

# '레미제라블', 번영의 그늘

## 산업 시대 도시 빈민의 자화상

19세기 사실주의 작가들인 영국의 찰스 디킨스Charles Dickens와 프랑스의 빅토르 위고는 서로 알고 지내며 문학적으로 교류했다. 그들은 산업화, 근대화 시대를 산 지성인으로서 당대의 다양한 사회 문제를 깊이 인식했고, 각자 자신들의 대표작인《올리버 트위스트》와《레미제라블》을 통해 도시 빈민의 삶과 빈곤 아동의 현실을 기록했다.

영국은 일찍이 산업 혁명으로 산업화를 이룩했고, 프랑스도 영국에 비해 늦기는 했으나 1830~1840년대에 본격적인 산업화를 겪었다. 디킨스와 위고는 가난한 사람들의 비참한 현실을 사람들에게 알림으로써 사회 개혁의 필요성을 주장했다. 일부 화가들 역시 이 시대를 예리하게 포착해냈다. 그들은 산업 시대 빈민의 삶을 어떻게 묘사했을까?

# 벨 에포크의 부자와 빈민 그리고 예술

18세기 후반 영국에서 시작된 산업 혁명은 경제적·사회적·문화적 대변혁을 가져왔고 기술 혁신, 대량 생산 및 도시화를 특징으로 하는 현대 사회의 토대를 마련했다. 귀족 계급이 부와 권력을 독점했던 전통적 신분제는 무너지고 시민 계급이 사회의 중심 세력으로 들어섰다. 공장을 소유한 산업 자본가와 상인, 의사나 법률가같이 교육을 받은 전문직 종사자들이 산업 시대의 새로운 부유층을 이루었다. 전통적인 상류층과 신흥 자산 계급은 수도와 난방 시설이 설비된 저택에서 살았고 이 시기 등장한 백화점을 이용했으며 문화, 예술, 스포츠를 즐기는 사치스럽고 안락한 생활을 누렸다. 영국에서는 '빅토리아 시대', 프랑스에서는 '벨 에포크'라고 일컫는 시기였다.

사회의 다른 한쪽에서는 비참한 도시 빈민의 삶이 있었다. 산업 혁명 이후 근대 사회는 완전히 양분되어 있었고 부자와 빈자는 서로 다른 세상에 살고 있었다. 산업화로 인한 경제 발전의 혜택은 중상류층에게만 돌아갔고 빈곤층과 노동자 계급은 궁핍과 척박한 환경에 처했다. 기계화된 공장에서의 노동은 고되고 위험했고, 어린이를 포함한 많은 노동자들이 저임금을 받으며 장시간 노동을 강요당했다.

산업화 시대를 사는 예술가들의 태도는 제각기 달랐다. 낭만주의 화가들은 낭만적 감정과 향수, 자연의 아름다움, 이국적인 것에 초점을 맞

추었고 라파엘 전파는 신화적·중세적 꿈의 세계를 동경했다. 한편 인상주의 화가들은 목가적인 자연 풍경과 빛의 효과, 중상류층의 풍요롭고 평화로운 삶을 묘사했다. 조르주 쇠라Georges Seurat의 「그랑드 자트 섬의 일요일 오후」를 위시해 베르트 모리소Berthe Morisot, 피에르 오귀스트 르누아르에 이르기까지 예술가들은 안락한 부르주아의 삶을 그렸다. 반면에 사실주의 화가들은 현실적인 삶을 있는 그대로 보여주려고 했고, 당시 노동자들의 가혹한 현실과 생활을 그려냈다. 귀스타브 쿠르베Gustave Courbet(1819~1877)와 함께 오노레 도미에Honoré Daumier(1808~1879)는 사실주의 미술 운동의 대표적 화가다.

## 오노레 도미에의 「삼등석 객차」

오른쪽 작품은 오노레 도미에가 그린 세 점의 삼등석 객차 주제의 유화 중 뉴욕의 메트로폴리탄 미술관에 소장된 버전이다. 도미에는 화가, 조각가, 캐리커처 작가 및 판화가다. 그는 캐리커처와 풍자만화를 통해 당대 프랑스의 사회를 신랄하게 비판했다. 그 역시 노동 계급 출신인 도미에는 평생 노동자에 공감한 좌파적 공화주의자였다. 부르주아와 정치가, 특히 루이 필리프Louis-Phillippe를 표적으로 삼아 많은 풍자화를 그렸다. 산업화 시대의 아이콘인 철도는 종종 도미에의 그림의 주제였다. 이 그림에서 도미에는 삼등석 객차에 탄 가난한 가족의 모습을 포착해 비판적 시각으로 산업 혁명이 낳은 사회 문제를 드러낸다.

사유하는 미술관

오노레 도미에, 「삼등석 객차」, 1862~1864년, 메트로폴리탄 미술관

「삼등석 객차」는 산업화 시대 파리의 비좁은 삼등석 객차에 탄 서민들의 고단한 일상을 묘사한다. 등장하는 사람들은 아마도 일자리를 찾아 도시로 이주한 전직 농부들일 것이다. 이 작품 외에 일등석, 이등석 객차 작품이 있다. 도미에는 세 그림의 차이를 통해 산업 혁명 이후 근대화 과정에 놓인 프랑스 사회의 불평등, 빈부 격차를 보여준다.

이 무렵 등장한 증기 기관차는 가장 비싼 일등석에서 제일 싼 삼등석까지 객실마다 요금이 달랐다. 이등석이나 일등석 표를 살 형편이 안 되는 사람들은 딱딱한 나무 의자가 있는 삼등석을 탔다. 피곤에 절은

노동자들은 하루 일을 마치고 비좁고 더러운 삼등석에 몸을 싣고 집으로 돌아가야 했다.

맨 앞줄에 한 노파가 멍한 표정으로 바구니 손잡이 위에 두 손을 모으고 앉아 있고 오른쪽에는 어린 소년이 보인다. 노파의 왼쪽 옆에는 젊은 여성이 아기를 안고 있다. 이들은 일가족인 듯하다. 할머니의 지치고 피로한 눈은 험하고 신산한 삶을 말해주지만 아이를 안고 있는 엄마와 소년은 천진난만해 보인다. 그들의 초라한 옷차림, 피곤한 얼굴, 특히 할머니의 얼굴에 나타난 표정은 이들 가족의 삶이 얼마나 고달픈지 보여준다. 가족을 부양할 장년의 남성은 보이지 않는다. 가장이 죽었거나 가족을 떠났고, 여성들은 빈곤 속에 놓여 스스로 가족을 먹여 살리며 험난한 세상을 헤쳐나가야 하는 처지임을 짐작하게 한다.

객차의 인물들은 모두 어두운 색감과 거칠고 미완성으로 보이는 강렬한 붓터치로 묘사되었다. 선명한 검은색 윤곽선이 사람들, 특히 노부인의 얼굴과 손을 그리는 데 사용되었다. 의자와 옷은 그늘이 드리워져 있어 낡고 색이 바래 보인다. 바로크와 로코코 양식에서 볼 수 있듯이, 예술가들은 전통적으로 그림을 아름답고 역동적으로 만들기 위해 밝은 색상을 사용하는 경향이 있었다. 이 작품에서 쓴 검은색과 갈색의 색조는 인물들의 침울한 심리와 힘겨운 삶을 상징한다. 왼쪽 창에서 빛이 새어 들어오고 있지만 이들이 사는 세상에서는 태양이 결코 빛나지 않는 것처럼 우울한 분위기다.

상류층 사람들이 타고 있는 일등석과 이등석 객차를 그린 다른 두 점의 그림을 보자. 아래 그림에서 이등석 객차는 조금 더 밝고 넓어 보인다. 승객들은 창문에 보다 가까이 위치해 있어 더 나은 삶을 살고 있다는 점을 시사한다. 다음 페이지의 일등석 열차를 묘사한 수채화 버전은 훨씬 밝은 색조로 그려져 있다. 인물들은 비좁고 지저분한 객차 실내에 승객이 몰려 있는 삼등석 객차에 비해 넉넉한 공간에 앉아 있고 의자도 안락해 보인다. 승객들의 차림새 역시 깔끔하고 고급스러우며 그중 한 여성은 신문을 읽기도 한다. 삼등석 객차의 일가족의 남루한 옷차림과 대조적이다. 요금에 따라 분리된 일등석과 삼등석 객차를 통해 당시 프랑스의 사회적 계층 질서를 보여준다.

오노레 도미에, 「이등석 객차」, 1864년, 월터스 미술관

오노레 도미에, 「일등석 열차」, 1864년, 월터스 미술관

　　도시에 공장이 건설되면서 수많은 사람들이 일자리를 찾아 농촌에서 도시로 이주했다. 당시 파리는 인구 과밀과 비위생적인 환경으로 어려움을 겪고 있었다. 빈곤 노동자층은 점점 더 과밀해지는 빈민가로 비집고 들어갔다. 깨끗한 물, 위생 시설, 공중 보건 시설이 턱없이 불충분했다. 영아 사망률이 매우 높았고, 결핵과 오염된 물로 인한 콜레라와 장티푸스가 극성을 부렸다. 19세기를 거치면서 하수도, 위생, 주택 건축과 같은 것들을 규제하는 새로운 공중 보건법이 제정되면서 상황이 개선되었으나 한동안은 비참한 생활을 견뎌야 했다. 이런 문제가 유럽에서 산업화와 공업화가 가장 먼저 진행된 영국과 프랑스에서 발생한 것은 당연하다. 이번에는 19세기 런던의 삶 속으로 들어가보자.

사유하는 미술관

# 가난, 질병, 폭력과 범죄의 어두운 그림자에 묻힌 런던

　19세기 런던은 세계에서 가장 크고 번영한 도시이자 국제 금융과 무역의 중심지였다. 지하철이 놓였고 런던과 영국 전역을 연결하는 철도가 건설되었으며 도로와 현대적인 하수도 시스템이 정비되었다. 1851년의 만국박람회는 이렇듯 전성기에 이른 영국의 국력을 보여준 이벤트였다. 한편 런던은 인구 과밀의 비위생적인 빈민촌이 있는 빈곤의 도시기도 했다.

　귀스타브 도레Gustave Doré(1832~1883)는 19세기 프랑스의 화가이자 판화가, 삽화가다. 180점의 목판화가 수록된 그의 책《런던: 순례London: A Pilgrimage》(1872년)는 당대 런던의 모습을 보여주는 중요한 사료다. 도레는 4년 동안 런던의 빈민가와 아편굴을 포함한 런던 곳곳을 탐험한 끝에 이 도시의 전체적인 그림을 완성했다. 삽화는 부유한 사람들이 사는 동네의 우아한 삶과 소외된 사람들이 붐비는 이스트 런던의 빈민가의 대조적인 분위기를 묘사한다. 분주한 부두, 혼잡한 거리, 세계 최초의 지하철, 다리 밑에서 잠을 자는 노숙자, 죄수들의 산책로, 가든파티와 말 경매 등의 장면은 급격한 산업화로 인해 사회적 분열이 두드러졌던 빅토리아 시대 런던의 삶을 반영한다.

　런던 빈민가의 비참한 풍경을 묘사한 그림을 보면 너무나 무시무시하다. 당시 런던 인구의 4분의 3은 빈곤에 시달리고 있었다. 만성적인

귀스타브 도레, 《런던: 순례》 삽화 중 '철로변 런던 조감도', 1872년, 프랑스 국립도서관

영양 결핍과 괴혈병, 콜레라 등의 질병도 만연했다. 식수는 템스강에서 여과되지 않은 상태로 펌핑되기 때문에 인구 밀도가 높은 빈민가에서는 이질과 같은 설사병이 일상적이었다.

빈민촌에서는 어린이의 5분의 1이 첫 번째 생일이 되기 전에 사망했다. 상류층의 평균 수명은 45살인 반면 노동자들의 평균 수명은 22살이었다. 19세기 초 런던에서는 수만 명의 노숙자들이 생존을 위해 고군분투하며 길거리에서 잠을 잤다. 거리의 아이들은 행인들 틈에

사유하는 미술관

서 구걸이나 소매치기를 하며 생존했다.

왼쪽 삽화를 보자. 멀리 철로변 아래 펼쳐진 런던 이스트엔드 빈민가, 뒤뜰에 빨래가 널려 있는 과밀한 연립 주택의 모습이 보인다. 이런 인구 밀집, 열악한 주거 환경은 가난한 지역이 질병에 더 취약했던 이유를 보여준다. 화이트채플은 런던의 빈민 지역인 이스트엔드의 한 구역이다. 유명한 잭 더 리퍼Jack the Ripper의 매춘부 연쇄 살인 사건이 일어났던 곳이다. 이곳에서는 강도, 폭력, 알코올 중독은 흔한 일이었고, 고질적인 빈곤으로 인해 많은 여성들이 생존을 위한 매춘을 했다.

다음 페이지의 삽화 '화이트채플 웬트워스 스트리트'에서는 빅토리아 시대 황량한 런던 거리에 함께 모여 있는 한 무리의 가난한 사람들을 볼 수 있다. 너덜너덜한 옷과 음울한 얼굴은 고난과 절망으로 얼룩진 그들의 일상을 이야기해준다. 잡화를 늘어놓은 판매대 앞에 우울하고 피로한 표정으로 턱을 괸 여자가 앉아 있다. 그녀의 주변에 옹기종기 모여 있는 아이들 역시 너무도 이르게 어린아이다운 순수함을 잃어버린 듯 어두운 눈빛이다.

'별빛 아래 잠들다'와 '다리 위에서 쉬다'에서는 집 없이 떠돌며 도시의 차디찬 길거리에서 잠이 든 빈민들을 묘사한다. 그 시대의 많은 사람들이 직면한 가난과 노숙, 고난의 가혹한 현실을 보여주는 이미지다. '다리 위에서 쉬다'에서는 두 여성이 자신의 아이들을 품에 안고 있

귀스타브 도레, 《런던: 순례》 삽화 중 '화이트채플 웬트워스 스트리트', 1872년, 프랑스 국립도서관

귀스타브 도레, 《런던: 순례》 삽화 중 '별빛 아래 잠들다', 1872년, 프랑스 국립도서관

다. 모두들 맨발이다. 가장 없이 자식들을 데리고 하루하루 근근히 살아가는 어머니들의 신산한 삶이 보인다.

초창기 산업 시대의 모습을 보면서, 우리가 사회적 불평등을 해소하는 데 있어 과거에 비해 얼마나 멀리 왔을까에 대해서 생각해 보게된다. 가난한 사람들의 궁핍함과 비참함을 묘사한 도미에나 도레의 작품은 파리나 런던 같은 도시의 어두운 면을 부각시킴으로써 개혁을 위해 나아가는 데 한걸음을 보탰다고 할 수 있다. 이것이 예술의 힘이 아닐까.

귀스타브 도레, 《런던: 순례》 삽화 중 '다리 위에서 쉬다', 1872년, 프랑스 국립도서관

# ◦ 28 ◦

# 템스강의 스모그를
# 그림으로 기록한 모네

## 런던을 집어삼킨 '완두콩 수프 안개'

"노란 실크 스카프처럼 짙은 안개가 부두를 따라 드리워져 있다."

런던의 안개를 묘사한 오스카 와일드의 시 '노랑의 교향곡Symphony in Yellow(1881년)'의 한 구절이다. 19세기 말, 런던에서는 매우 빈번하게 짙은 안개를 볼 수 있었다. 사실 이 안개는 자연의 선물이 아니라 영국 산업 혁명의 부산물 즉, 증기선과 증기 기관차의 배기가스나 공장에서 내뿜는 석탄 연소 가스가 안개와 섞이면서 나타난 스모그 현상이었다. 템스강 주변에서 발생한 이 스모그는 빛을 흡수하고 산란시켜 멀리 있는 물체를 흐릿하고 뿌옇게 보이게 했다. 노란색, 갈색, 검은색 등 색색의 안개 스펙트럼이 펼쳐진 도시 풍경은 많은 작가, 예술가의 마음을 사로잡았다. 아직 환경 오염에 대한 인식이 없던 시대의 사람들에게는

겨울 안개에 싸인 이 도시가 신비하고 환상적으로 보였을 것이다.

클로드 모네를 비롯한 화가들은 런던에서 다양한 색채의 대기 효과를 목격할 수 있었다. 특히 모네는 런던의 안개 긴 풍경을 자신의 그림에 담아 산업 시대 영국을 보여주는 일종의 기록물을 남겼다. 그는 도시의 모든 것을 덮고 용해하는 템스강 안개의 마법에 매료되었고, 안개를 뚫고 들어오는 햇빛이 만들어내는 변화무쌍하고 다채로운 색상에 넋을 잃었다.

## '런던 안개'와의 조우(1870년)

1870년 말, 30살의 모네는 아내 카미유와 함께 프랑스-프로이센 전쟁을 피해 런던으로 건너갔다. 종종 런던의 미술관을 방문했던 모네는 J. M. W. 터너Joseph Mallord William Turner(1775~1851)의 작품들을 발견했다. 특히 모네는 템스강의 안개를 그린 터너의 작품에 깊은 인상을 받았다. 인상주의의 뿌리는 터너로부터 시작되었다고 할 수 있다. 모네는 터너가 닦아놓은 토대 위에서 멋진 변주곡으로 인상주의를 발전시켰다.

터너의 「워털루 브리지 위의 템스강」에서는 캔버스의 왼쪽, 항구에 정박해 있는 대형 증기선에서 뿜어내는 검은 매연과 중앙의 워털루 브

J. M. W. 터너, 「워털루 브리지 위의 템스강」, 1830년~1835년, 테이트 갤러리

리지가 흐릿하게 보이긴 하지만 경계 없이 번진 색상으로 인해 강 풍경이 전반적으로 뭉개져 있다. 그야말로 석탄 매연으로 온통 자욱하다. 터너는 다른 예술가들보다 한 세대 앞서 산업화와 근대적 생활을 그린 화가다. 산업 혁명 시대의 대기 오염이 없었다면 터너와 모네의 그림은 탄생하지 못했을지도 모른다. 그들이 현대 추상화로 가는 첫 단추를 끼웠다는 것을 생각할 때 산업 혁명이 미술사에서 가지는 의미는 자못 크다. 물론 대기 오염이 전적으로 미술사의 방향을 결정했다는 건 아니지만 화가들에게 강력한 영감을 준 것은 분명해 보인다.

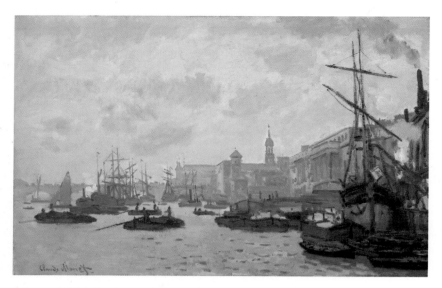

클로드 모네, 「런던 템스강」, 1871년, 개인 소장

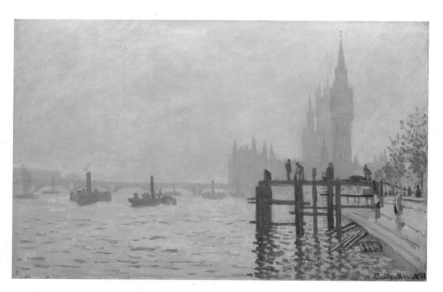

클로드 모네, 「웨스터민스터 브리지 아래 템스강」, 1871년, 런던 내셔널 갤러리

최근 연구에서 대기 과학자들은 서유럽 산업화 시대에 살았던 모네와 터너의 약 100점에 달하는 그림 스타일과 색상 변화를 분석했다. 연구자들은 대기 오염이 증가함에 따라 두 화가의 그림 속 하늘도 더 흐려졌다는 점을 발견했다. 산업 혁명은 런던과 파리의 삶과 하늘을 전례 없는 방식으로 변화시켰고, 예술가들은 환경의 변화를 극도로 민감하게 포착했던 것이다.

모네는 터너와 대기 오염이 만든 풍경에 대한 관심을 공유했다. 그들은 도시의 흐린 날씨와 안개에 싸인 강 풍경에 흠뻑 빠졌다. 모네는 무엇보다도 안개가 계절에 따라 혹은 하루 동안 시시각각 런던을 변화시키는 모습에 매혹되었다. 그는 비오는 날, 안개로 뒤덮인 날, 밝고 화창한 날 등 변화무쌍한 날씨의 대기 효과를 섬세하게 표현하는 그림들을 그렸다. 첫 번째 런던 방문 당시 그린 그림들은 모네가 안개와 대기 상태를 묘사하는 데 중점을 두고 작업했음을 보여준다.

「웨스터민스터 브리지 아래 템스강」은 세인트 토마스 병원의 창문이나 테라스에서 내려다본 템스강 풍경으로, 멀리 웨스터민스터 브리지와 영국 국회의사당이 보인다. 그림은 템스강의 반투명한 물에 비친 부드러운 빛의 반사와 런던의 춥고 음습한 날씨의 분위기를 생생하게 담고 있다.

# 런던 시리즈(1899~1905년)

1899년에서 1905년 사이 모네는 주기적으로 런던을 여행하며 템스강 풍경을 그린 이른바 '런던 시리즈'를 작업했다. 런던 시리즈에는 '워털루 브리지', '채링크로스 브리지', '국회의사당(웨스트민스터궁)' 연작들이 포함된다. 모네는 올 때마다 몇 주씩 런던의 사보이 호텔에 머물며 100점에 가까운 작품을 그렸다. 사보이 호텔 5층, 때로는 6층의 방에서 워털루 브리지와 채링크로스 브리지 연작을, 인근에 있는 세인트 토마스 병원에서는 국회의사당 연작을 그렸다.

그에게 중요했던 것은 시시각각으로 변화하는 빛의 탐구였다. 모네는 하루 중 시간대와 계절 혹은 날씨에 따라 변화무쌍하게 달라지는 빛의 효과를 집요하게 탐색했다. 이것은 건초더미, 템스강 풍경(런던 시리즈), 루앙 대성당, 베네치아 석호 그리고 거대한 수련 그림 모두에 일관되게 나타나는 모네의 주요 관심사였다.

모네는 산업 혁명 이후 나날이 발전하는 현대 도시 런던의 곳곳에 새로 들어서는 건축물들을 볼 수 있었다. 1834년 대화재로 소실됐던 국회의사당이 최신 설비를 갖춘 건물로 신축됐고, 템스강을 가로지르는 웨스트민스터 브리지와 빅토리아 부두도 건설되었다. 나폴레옹을 격퇴한 기념물인 워털루 브리지와 산업 시대의 상징인 증기선과 공장들은 영국인의 자부심이었다. 하지만 정작 모네의 마음을 사로잡은 것

은 위용을 자랑하는 현대적 건축물이 아니라 모든 것을 녹여버리는 듯한 런던의 안개였다. 두 번째 아내 앨리스에게 보낸 편지에서 "안개가 없었다면 런던은 아름답지 않았을 거야."라고 말할 정도로 모네는 이 도시를 장악한 신비로운 안개를 사랑했다. 안개 속에 감싸인 도시와 건축물은 마치 덧없고 불안정한 인간의 삶처럼 순식간에 사라질 듯하다. 모네는 그 미묘한 느낌을 좋아한 것일까?

모네는 런던을 방문했을 때 종종 맑기만 한 바깥 풍경을 내다보며 한숨을 쉬었다. 아내에게 "안개가 한 줌도 없다."라며 아쉬움을 토로하는 편지를 보낸 적도 있다. 다시 스모그로 가득 찬 하늘로 돌아오면 반색하며 작업을 재개했다. 모네는 스모그가 자욱한 도시에서 짙은 안개 스크린을 통해 보이는 빛의 효과 즉, 안개를 통과한 햇빛이 시각적으로 어떻게 보이는지를 표현하는 데 집중했다. 모네는 그 광경을 매우 풍부하고 다양한 색조로 묘사했다.

### <워털루 브리지> 연작

원래 워털루 브리지를 주제로 한 40여 점의 연작이 있지만 개인 수집가에게 팔리거나 분실·파괴되어 현재 전체 작품을 볼 수 없다. 모네의 시리즈 작품들이 그랬듯이 이 연작도 시간대와 날씨에 따른 다양한 빛의 효과를 탐구했기 때문에 시리즈 전체를 보지 못한다는 것은 안타까운 일이다. 그림은 빠르고 즉흥적으로 그려진 듯 보이지만 단번에 완

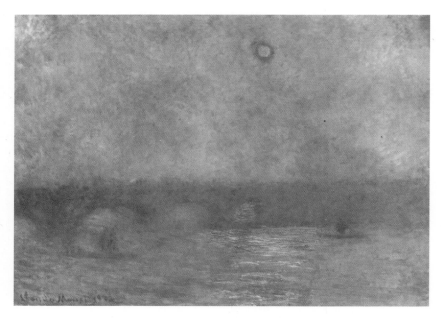

클로드 모네, 「런던 워털루 브리지」, 1903년, 캐나다 국립미술관

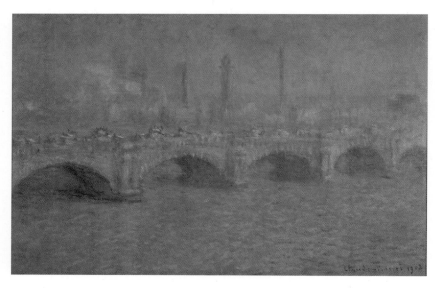

클로드 모네, 「런던 워털루 브리지」, 1902년, 도쿄 국립서양미술관

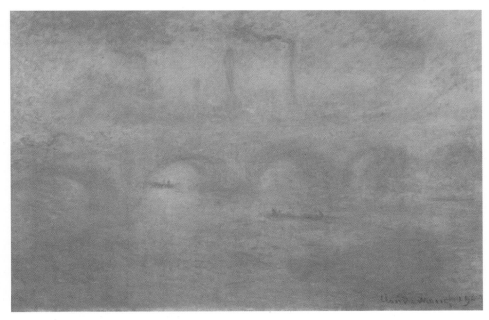

클로드 모네, 「런던 워털루 브리지」, 1903년, 에르미타주 미술관

성된 게 아니라 나중에 지베르니 스튜디오에서 마무리되었다. 그는 찰나의 순간에 보이는 빛의 효과를 포착하기 위해 동시에 여러 캔버스를 놓고 작업했다.

## <국회의사당> 연작

현재 국회의사당으로 쓰고 있는 웨스트민스터궁을 그린 연작이다. 이 연작의 모든 그림은 템스강이 내려다보이는 세인트 토마스 병원의 테라스에서 바라본 풍경이며, 다른 연작과 마찬가지로 하루 중 다른 시간과 날씨 상황에 따라 묘사된 다양한 버전이 있다.

클로드 모네, 「국회의사당, 런던」, 1900~1901년, 시카고 미술관

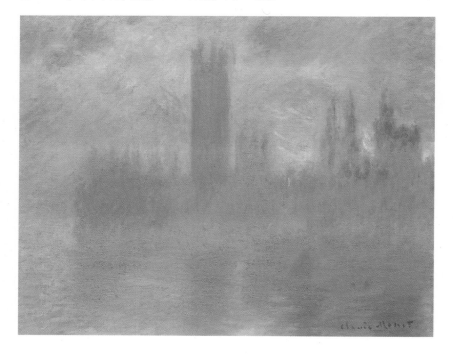

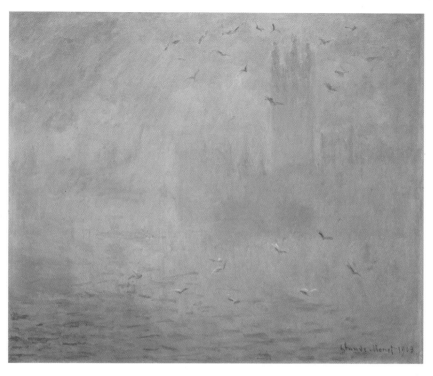

클로드 모네, 「갈매기, 템스강, 국회의사당」, 1903년, 프린스턴대학교 미술관

## <채링크로스 브리지> 연작

채링크로스 브리지를 그린 그림은 특히 흐릿하다. 짙은 안개 속 전경에 채링크로스 브리지가 등장한다. 다리에서 피어오르는 연기 기둥은 기차가 지나가고 있다는 사실을 나타낸다. 원경에는 유령 같은 국회의사당의 윤곽이 보인다. 어떤 버전에서는 아예 형태가 뭉개져버린다.

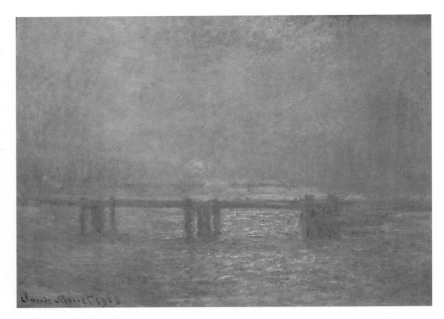

클로드 모네, 「채링크로스 브리지」, 1903년, 리옹 미술관

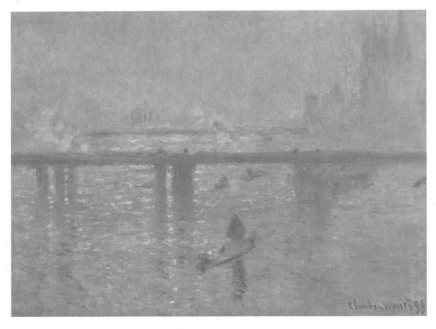

클로드 모네, 「채링크로스 브리지」, 1899년, 티센 보르네미사 미술관

18세기 중반 산업 혁명 이후 영국에서는 대도시가 발달하고 인구가 밀집했으며 대기 오염, 수질 오염이 심각한 상태였다. 사람들은 대기 오염으로 인해 발생하는 안개를 완두콩 수프처럼 끈적거리고 진한 갈색이라 하여 '완두콩 수프 안개Pea Soup Fog'라고 불렀다. 안개가 너무 짙어서 한 치 앞을 못 볼 때가 많아 거리에서 횃불을 든 이들이 마차와 보행자를 안내하기도 했다. 호흡기 질환으로 인한 사망자가 급증했고 안개가 끼는 날이면 범죄도 극성을 부렸다. 런던 도심을 가로질러 흐르는 템스강에는 공장에서 배출되는 온갖 산업 폐수, 가정에서 쏟아내는 생활 하수와 쓰레기가 흘러들었다.

모네의 '런던 시리즈'는 바로 이런 시대의 시각적 기록이다. 하지만 런던 시민들에게 템스강의 스모그는 대수롭지 않게 여겨졌고, 오히려 물질적 부와 진보를 약속하는 현대 산업 시대의 상징으로 받아들여졌다. 예술가들도 공해에 찌든 환경을 신비롭고 아름다운 풍경으로 바라보았다. 템스강은 화가들에게 색색의 멋진 안개쇼를 보여주었다. 모네는 안개가 선사하는 환상적인 빛의 효과를 사랑했고 템스강을 오염시키는 산업 사회의 폐해에는 거의 관심이 없었다. 희뿌연 안개 속에 가려진 추하고 고통스러운 실상은 보지 못한 화가의 눈에, 템스강은 오로지 황홀한 낙원일 뿐이었다. 모네는 극심한 환경 파괴를 신비하고 몽환적인 풍경으로 바꾸어 놓았다. 예술가는 디스토피아마저 유토피아로 보이게 하는 능력을 가지고 있는지도 모른다.

# 왜 이 가축들은
# 직사각형의 모습일까?

### 냉장고를 삼킨 소!

아래 그림 속 양은 진짜 괴물이다. 평범한 양보다 훨씬 더 크고 몸통은 거의 직사각형이며 다리는 기형적으로 가늘다. 농부는 양에게 먹일 무를 들고 화가 앞에서 포즈를 취하고 있다.

윌리엄 헨리 데이비스, 「우승한 양」, 1838년, 링컨셔 생활박물관

존 볼트비, 「더럼 황소」, 1802년, 소재 미상

위 그림의 황소는 어떤가? 역시 비정상적으로 몸집이 비대하고 형태도 기하학적이라 정말 이상해 보인다. 이 그림을 본 한 초등학생이 "냉장고를 삼킨 소!"라고 외쳤다고 한다. 실제로 냉장고를 집어삼킨 듯 네모반듯한 형상이다. 도대체 이 그림 속 가축들은 왜 이렇게 거대하고 기이한 모습일까?

## 더 크고, 더 무겁게!

의문의 단서는 그림을 그린 시기에 있다. 18세기 후반에서 19세기 초, 영국 북동부 지역을 중심으로 가축을 개량하여 종전의 품종보다 고기를 더 많이 얻을 수 있는 새로운 품종을 개발하는 기술 즉, 육종이 인

기를 끌었다. 시간과 돈을 투자할 수 있는 부유한 농장주들은 기존 가축들의 품종을 개발하여 더 크고 무거운 소나 양, 돼지를 만들어내는 데 노력을 집중했다. 그림의 별난 생김새의 양과 소는 이 과정에서 등장했다.

이들은 일반 농부가 아니었다. 큰 농장을 소유한 부유한 귀족이나 부농, 젠트리 계급의 아마추어 육종가였다. 엘리트 개량가들만이 이런 동물을 개발할 시간과 부를 가졌고, 품종 개량과 우량 가축 대회 우승은 이들에게 일종의 고급 취미 같은 것이었다. 빅토리아 여왕의 남편 앨버트 공도 소와 돼지를 개량하는 가축 개량가였다. 앨버트 공은 윈저에 왕실 농장을 소유하여 직접 관리했다. 그는 기질적으로 산업화와 현대 기술에 깊은 희망과 기대를 가진 인물이었다.

질 좋은 고기를 많이 얻기 위해 특별한 방법으로 살이 찌도록 기른 가축들은 크고 뚱뚱할수록 성공한 개량종이라고 평가되었다. 개량가들은 거대하고 무거운 소의 고기를 얻을 수 있게 된다면 식량 공급이 안정적으로 되면서 영국의 인구 증가에 도움이 될 것이며, 이것이 곧 영국의 국가적 번영으로 이어진다고 주장했다. 이런 의미에서 자신들을 애국자라고 생각하기도 했다. 산업 혁명 이후 인구가 급속히 증가했고, 도시에 몰려든 임금 노동자들의 식량 공급원으로 다량의 농작물과 저렴한 소고기, 양고기 등 육류가 필요했다. 국가는 농업과 육류 생산을 장려했고 부유한 젠트리 농부들을 중심으로 동물 개량 경쟁이 성행했

다. 심지어 '애국자'라는 이름이 주어진 황소까지 있을 정도였다. 이런 품종 개발로 영국산 소의 평균 무게는 1710년에서 1795년 사이에 약 30퍼센트나 증가했다.

더럼 황소Durham Ox라고 불린 황소는 당대의 육종법에 의해 탄생했는데 무려 1,700킬로그램이 넘는 거대한 동물이었다. 이 소는 잉글랜드 북동부의 도시 더럼의 농부 형제에 의해 개량되었다. 엄청난 크기와 무게는 선택적 근친 교배와 거세의 산물이었다. 더럼 황소는 유랑 쇼맨에게 팔려 특별히 제작된 수레에 실린 채 영국과 스코틀랜드를 순회하며 농업 박람회와 각종 쇼에 등장했다. 놀랍도록 살이 찐 괴물 소를 보려고 몰려드는 군중에게 엄청난 인기를 모았다. 더럼 황소는 '멋진 황소'라고 불리며 5년간 사람들의 눈요깃거리가 되다가 수레에서 떨어져 엉덩이를 다친 후 치료에 실패하자 도살되었다. 도살 직전 쇼맨은 주위에 텐트를 세우고 이 황소가 죽어가는 순간을 보기 위해 몰린 사람들에게 관람비를 받았으며 가죽 조각은 기념품으로 판매했다.

## 기이한 가축 초상화

가축 그림은 원래 말, 사냥개인 그레이하운드와 함께 야외에서 사냥을 하는 모습이나 경주 장면을 그린 회화의 전통에서 발전했다. 이 전통을 이어 각종 대회에서 우승한 가축들의 초상화가 등장하기 시작했

다. 가축 초상화는 단순히 미술 작품일 뿐 아니라 그 시대의 농업사에 대한 기록이기도 하다. 영국 빅토리아 시대에는 농업가들 사이에서 동물 화가에게 대회에서 우승한 가축들을 그리도록 의뢰해 잡지에 싣는 일이 성행했다. 윌리엄 헨리 데이비스와 존 볼트비는 이런 가축 초상화를 제작한 당대의 대표적인 화가들이다. 새로운 육종법이 〈농업 매거진*Farmers' Magazine*〉과 같은 저널에 소개되었고, 농부들은 가축 초상화를 통해 최신 개량종에 대한 정보를 얻었다. 품종 개량된 동물 그림에서 돼지는 축구공 형태, 소와 양은 직사각형의 모습으로 부자연스럽게 묘사되는 것이 유행했다.

이 기묘한 그림들은 가축의 크기가 경쟁력이었던 시대의 유물이다. 크기도 크기이려니와, 이 시기에 그려진 소들은 특이하게도 대부분 직사각형이다. 왜일까? 과장된 직사각형의 모양은 품종 개량된 동물들을 더 크고 인상적으로 보이게 하는 방법이었기 때문이다. 농장주들은 화가에게 자신들이 길러낸 가축과 함께 있는 그림을 주문했고, 가축들이

작자 미상, 「더럼 황소」, 19세기, 달링턴 도서관

작자 미상, 「돼지 한 쌍」, 1850년, 소재 미상

가능한 크고 독특하게 보이기를 원했다. 화가들은 덩치를 부각하기 위해 몸통은 과장된 크기로 그렸고 다리는 작고 가늘게 표현했는데, 결과적으로 약하고 왜소한 다리가 어마어마한 몸집을 지탱하는 것처럼 보이게 되었다. 농부 자신들도 멋진 코트와 모자로 차려입고 가축 옆에서 포즈를 잡았다. 현대인의 눈으로 보면 정말 희한한 가축 초상화가 이렇게 탄생한 것이다.

## 기술, 진보 그리고 크나큰 기대

1851년 런던의 수정궁에서 열린 만국박람회는 현대 기술과 진보 시대의 상징이었다. 자긍심에 가득 찬 영국인들은 산업 시대의 새로운 기술의 경이로움을 보여줄 위대한 전시회를 기획했다. 만국박람회에는 증기 기관차, 거대한 엔진 등 최첨단 기계를 비롯한 각국의 산업 제품

1851년 만국박람회 당시 수정궁을 묘사한 디킨슨 형제의 칼라 석판화, 1852년

과 문화 유물에 이르기까지 100,000점 이상의 전시품이 선을 보였다. 사람들은 과학 기술의 발전으로 자연을 통제할 수 있으며 지상 낙원을 건설할 수 있다는 믿음을 가졌다. 종교적 신앙의 시대는 가고, 과학이라는 신종교의 시대가 온 것이다. 당시 사람들에게는 과학 기술이 지닌 어두운 측면이 보이지 않았다. 인간이 만들 수 없고 할 수 없는 일은 없어 보였다. 박람회의 개최 책임자였던 앨버트 공 역시 새로운 시대에 도취한 낙천주의자였다. 냉장고를 삼킨 소같이 보이는 기괴한 가축들의 등장도 이런 시대를 증언하는 하나의 표상이다.

21세기 인류는 1800년대와는 비교할 수도 없을 만큼 발전한 육종 기술을 보유하고 있다. 생명 공학의 발달로 획기적인 유전 형질 조작 테크놀러지가 개발되면서 가축, 곡류, 채소, 꽃 등 모든 생물종에 걸친 최첨단 품종 개량 기술이 나날이 업그레이드 중이다. 이런 인위적인 동식물의 변형은 어느 지점까지 계속될까? 유전자 조작 농산물GMO은 현재 가장 큰 논란을 일으키고 있는 이슈 중 하나다. 일부 전문가는 병충해에 강하며, 곤충에게는 독성을 띠지만 사람에겐 영향을 주지 않는 GMO 농작물을 개발함으로써 식량 부족과 환경 문제를 만족스럽게 해결할 수 있다고 주장한다. 하지만 다른 전문가는 GMO가 안전하지 않다며 생산을 전면 금지해야 한다고 반론을 편다.

그렇다면 동물 품종 개량은 어떨까? 독특한 외모의 귀여운 순종 개, 품종 고양이를 만들기 위해 근친 교배나 비슷한 형질을 가진 개체끼리

교배를 거듭하는 개량은 유전적 다양성을 해치고 심각한 유전병을 낳는다. 품종 개량 기술은 인류의 미래에 축복이 될까, 저주가 될까? 우리는 진보가 때로는 나쁜 결과를 가져온다는 점을 알고 있다. 그림 속의 괴물 같은 양과 소를 보면 장미빛 미래는 그다지 확신할 수 없다.

## ◦ 30 ◦

# 피의
# 일요일

### 러시아 혁명의 서막

## 아무도 기대하지 않았다

이 그림은 오랜 세월이 흐른 뒤 시베리아 유배지에서 고향집에 돌아온 러시아 혁명가의 모습을 그리고 있다. 낡고 허름한 외투, 짧게 깎인 머리, 초췌한 얼굴과 무언가 어색하고 불안한 눈빛은 그가 부재했던 시간의 무게를 느끼게 한다. 그의 갑작스러운 귀향에 충격을 받은 가족들은 각자 다양한 반응을 보인다.

문 앞에는 낯선 남자의 등장에 미심쩍은 듯 경계의 표정을 감추지 못하는 하녀가 방 안에서 벌어지는 상황을 말없이 관찰하고 있다. 아들이 이미 죽었을 것이라고 체념한 듯 검은 상복을 입은 혁명가의 어머

일리야 레핀, 「아무도 돌아오리라고 기대하지 않았다」, 1884년, 트레티야코프 갤러리

니는 엉거주춤 의자에서 일어나 믿기지 않다는 듯 그를 바라본다. 우리
는 그녀의 얼굴을 보지 못하지만 아마도 놀람과 기쁨 그리고 흐르는
눈물로 이어지는 복잡한 표정일 것이다. 아내는 피아노 앞에 앉아 뒤를
돌아본다. 충격으로 크게 뜬 눈에는 반가움과 기쁨이 담겼다. 탁자에서
책을 읽고 있던 소녀는 낯선 방문객을 보고 바짝 긴장한 듯 몸을 앞으
로 구부린 채 의심이 가득 찬 눈초리로 노려본다. 반면에 아버지를 향

해 상체를 쭉 뻗은 소년의 환한 얼굴에는 벌써 행복함이 가득하고, 약간 벌어진 입에서는 아마도 곧 환호성이 터져 나올 것만 같다. 충격의 첫 순간이 지나면 눈물과 웃음이 뒤섞인 격한 포옹이 이어지지 않을까? 이 한 점의 그림 속에는 혁명기 러시아를 살아낸 한 가족의 사랑과 기쁨, 슬픔과 고통, 두려움과 희망의 이야기가 담겨 있다.

시베리아는 영하 40도의 혹독한 추위와 폭설로 악명 높은 동토다. 문화적으로 낙후되고 고립된 황량한 땅으로, 시베리아 이주자들은 러시아 제국의 최하류 계층이었다. '데카브리스트의 반란Dekabrist Revolt' 이후에는 정치범들을 수용하는 유배지가 되었다. 데카브리스트는 나폴레옹 전쟁 때 파리 진군에 가담했던 진보적인 귀족 출신 장교들로, 프랑스의 자유주의, 공화주의에 영향을 받아 1825년 12월 러시아 사회 개혁을 목적으로 반란을 일으켰다. 결과는 실패였다. 이 사건이 12월에 일어났기 때문에 주모자들은 러시아어로 12월이라는 뜻의 데카브리스트라고 불렸다. 대부분이 쇠사슬에 묶여 끌려가는 도중 혹은 시베리아에 도착해 강제 노역에 시달리다 추위와 기아로 사망했다. 일리야 레핀의 「아무도 돌아오리라고 기대하지 않았다」의 남자는 시베리아에서 천신만고 끝에 살아 돌아온 사람일 것이다.

알렉산더 소하체프스키Aleksander Sochaczewski(1843~1923)의 그림은 시베리아로 끌려가는 사람들의 처참한 모습을 보여준다. 소하체프스키는 러시아의 폭정에 봉기한 폴란드 화가로, 시베리아로 유배되었던 자

사유하는 미술관

알렉산더 소하체프스키, 「유럽이여 안녕」, 1894년, 바르샤바 시타델 박물관

신의 체험을 바탕으로 당시 실상을 묘사한 이 유명한 그림을 남겼다. 유럽과 아시아의 경계를 표시하는 오벨리스크 옆에 죄수들과 호송대가 눈밭에서 잠시 멈추고 쉬고 있는 장면이다.

## 러시아 민중의 비참한 삶

왜 데카브리스트들은 죽음을 무릅쓴 반란을 일으키고 시베리아에서 혹독한 수형 생활을 해야 했을까? 19세기 초 러시아는 산업 혁명과 정치 혁명을 이루고 근대 사회로 돌입한 유럽 국가들과 달리 아직도 전제 군주인 차르에 의해 통치되고 있었으며, 1861년에 가서야 농노 해방령을 내린 전근대적인 후진국이었다. 당시 러시아에는 차르의 독

에른스트 리프하프트, 「니콜라이 2세의 초상화」, 1900년, 차르스코예 셀로 주립박물관

니콜라이 보다레프스키, 「알렉산드라 황후의 초상」, 1907년, 에르미타주 미술관

재 권력에 도전하고 국민의 비참한 삶을 개선하려는 다양한 혁명 세력이 열정적으로 활동하고 있었다. 이 시대의 러시아 지식인들에게는 사회 변혁에 대한 강한 신념과 사명감이 있었다.

러시아 제국의 마지막 차르 니콜라이 2세는 선량하지만 자질이 부족한 군주였다. 그는 근본적으로 정무 감각이 없고 무능했다. 괴승 라스푸틴은 어려운 처지에 놓인 황제 부부를 정신적으로 안정시키고 위로하면서 사악한 영향력을 행사했다. 마침내 황제와 라스푸틴에 대한 러시아 민중의 분노와 증오는 극한 상태에 이르렀다. 라스푸틴을 성자로 추앙하며 절대적으로 신임했던 알렉산드라 황후 역시 제국의 몰락에 일조했다. 러시아의 농민들은 물론 귀족들마저 등을 돌렸고 혁명 세력도 더욱 거세게 황실에 저항했다.

1890년에서 1910년 사이에 상트페테르부르크와 모스크바 같은 러시아 주요 도시의 인구는 거의 2배로 증가했다. 도시에 몰려든 사람들은 대부분 산업 노동자가 되어 비참한 노동에 시달렸다. 한편 인구 급증과 러시아의 혹독한 기후로 인한 빈번한 식량 부족, 일련의 전쟁으로 인한 막대한 비용 부담 때문에 민중의 삶은 고달프기 짝이 없었다. 더욱이 1891년에서 1892년 사이에 발생한 대기근으로 인해 40만 명에 달하는 러시아인이 사망한 것으로 추산된다. 러일 전쟁(1904~1905년)에서의 패배는 러시아의 상황을 더욱 악화시켰다.

일리야 레핀, 「볼가강의 배 끄는 인부들」, 1870~1873년, 러시아 미술관

레핀은 19세기 말 러시아 리얼리즘 회화의 거장이다. 당대 러시아 사람들의 삶을 사실적으로 묘사한 동시에 인물들의 심리를 날카롭게 파악해 생생한 표정과 행동으로 표현했다. 레핀은 사회주의 운동에는 적극적으로 참여하지 않았지만 당시 러시아의 정치적·사회적 모순을 그림 속에 기록했다. 레핀의 사실주의 양식은 이후 소련의 사회주의 리얼리즘Socialist realism으로 이어진다.

위 그림을 보자. 누더기를 입은 11명의 남자들이 볼가강에서 물살을 거슬러 상류로 바지선을 끌어올리는 고된 노동을 하고 있다. 그들의 몸이 가죽 벨트에 묶여 배에 연결되어 있는데 무더위에 거의 탈진해 쓰러질 지경으로 보인다. 이들은 보트 또는 화물선을 상류로 끌어당기는 일꾼이다. 가축이나 할 법한 일을 하는 비참한 운명에 처한 최하류층 빈민들이었다. 그림 멀리 보이는 증기선에서 알 수 있듯이 19세기

사유하는 미술관

후반에는 증기선이 대세였지만 일부 선주들은 여전히 범선을 사용하고 있었고 값싼 임금으로 배 끄는 인부들을 고용했다.

표도르 도스토옙스키Fyodor Dostoyevsky는 신문에서 레핀의 그림을 보고 그것이 주는 사회적 메시지에 깊은 인상을 받았다. 그는 러시아 사회가 이들 하류 계층에게 어떤 빚을 지고 있다고 생각했다. 바로 이것이 당대 러시아의 지식인 계층이었던 나로드니키Narodniki가 가지고 있던 사회에 대한 책임 의식이었다. 1860~1880년대, 나로드니키 사이에서 사회 변혁을 향한 새로운 움직임이 불타오르기 시작했다. 대표적인 것이 '브나로드 운동Vnarod Movement'이다. 러시아의 전통적인 농민 공동체를 중심으로 사회주의 사회를 실현하고자 한 운동이었다.

## 그리고 마침내 '피의 일요일 사건'

1905년 1월 22일, 굶주림에 지친 노동자들 30만 명은 황제 니콜라이 2세에게 급료를 올려 달라고 청원하기 위해 상트페테르부르크의 겨울 궁전으로 행진했다. 이때 황제 근위대가 시위 중인 노동자들에게 발포하여 사상자가 수백 명에서 수천 명으로 추산되는 비극적인 일이 일어났다. 이른바 '피의 일요일 사건'이다. 이제 차르에게는 '피의 니콜라이'라는 별칭이 붙었다.

보이치에흐 코사크, 「1905년 피의 일요일」, 1913년, 개인 소장

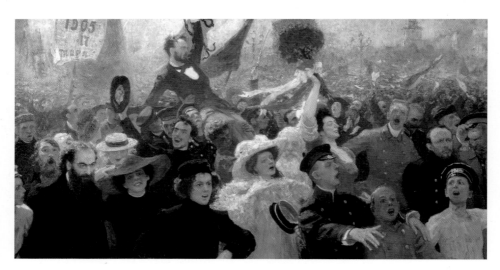

일리야 레핀, 「1905년 10월 17일」, 1905년, 러시아 미술관

'피의 일요일 사건' 이후 분노한 민중이 러시아 전역에서 들불처럼 일어났다. 도시 노동자의 파업과 시위, 농민 반란 그리고 육군과 해군의 폭동이 잇달았다. 그해 10월 17일, 차르는 민중의 궐기에 굴복해 입헌군주제를 약속하는 '10월 선언'을 발표했다. 하지만 부패한 관료와 아첨꾼들로 둘러싸인 니콜라이 2세는 위기를 해결할 능력도 개혁 의지도 전혀 없었다. 대내외적으로 터지기 직전까지 곪고 썩은 제정 러시아에서 혁명의 기운은 조금씩 거세지고 있었다.

마침내 1917년 러시아 혁명이 일어나 제정은 막을 내리고 블라디미르 레닌이 이끄는 공산주의 국가가 세워졌다. 볼셰비키로 알려진 이들은 마르크스주의 기치 아래 노동 계급을 위한 유토피아를 꿈꾸었다. 러시아 혁명은 현대사에서 매우 획기적인 사건이었다. 러시아에 큰 변화를 가져왔을 뿐 아니라 민주주의와 함께 20세기를 형성한 또 하나의 사상인 공산주의를 탄생시켰다.

모두가 계급 차별 없이 평등하게 사는 사회를 위해 혁명을 일으켰지만 러시아에는 곧 새로운 형태의 특권과 불평등이 부활했다. 레닌은 비밀경찰을 창설해 공포 정치를 시작했고, 스탈린은 대대적인 숙청과 대학살극을 벌였다. 세상은 늘 제자리로 돌아오곤 하지만, 그래도 사람들은 끊임없이 이상 사회를 갈망한다.

# 참고 문헌

· 김복래 지음, 《미식 인문학》, 헬스레터, 2022년
· 린 헌트 지음, 조한욱 옮김, 《포르노그라피의 발명 – 외설성과 현대성의 기원》, 1500~1800., 책세상, 1996
· 린다 시비텔로 지음, 최정희(외) 옮김, 《인류 역사에 담긴 음식문화 이야기》, 도서출판 린, 2017
· 마크 애론슨 · 마리나 부드호스 지음, 《설탕, 세계를 바꾸다》, 검둥소, 2019
· 서장원 지음, 《토텐탄츠와 바도모리》, 아카넷, 2022
· 윌리엄 번스타인 지음, 박홍경 옮김, 《무역의 세계사》, 라이팅하우스, 2019년
· 장 마리 펠트 지음, 김중현 옮김, 《향신료의 역사》, 좋은책만들기, 2005
· 전국역사교사모임 지음, 《살아있는 세계사 교과서 1》, 휴머니스트, 2005
· 주경철, 《문화로 읽는 세계사》, 사계절, 2009
· 타임 라이프 북스 편집부, 《라이프 인간세계사-신앙시대》, 한국일보타임-라이프, 1981
· 타임 라이프 북스 편집부, 《라이프 인간세계사-왕정시대》, 한국일보타임-라이프, 1981
· 타임 라이프 북스 편집부, 《라이프 인간세계사-계몽시대》, 한국일보타임-라이프, 1981

· 타임 라이프 북스 편집부, 《라이프 인간세계사-근대유럽》, 한국일보타임-라이프, 1981
· 탄베 유키히로 지음, 윤선해 옮김, 《커피 세계사》, 황소자리, 2021
· 프레드 차라 지음, 강경이 옮김, 《향신료의 지구사》, 휴머니스트, 2014
· KBS 다큐 바다의 제구 1부 - 욕망의 바다, 2015
· KBS 다큐 바다의 제구 2부 - 욕망의 바다, 2015
· Alexander Meddings, "10 Most Bizarre Duels in History", History Collection, Sep 25, 2017
· Allen Farber, "San Vitale and the Justinian Mosaic", The Smart History, Aug 20, 2022
· Anne Ewbank, "In 19th=Century Britain, The Hottest Status Symbol Was a Painting of Your Cow", Atlas Obscura, Dec 13, 2017
· Antonio Paolucci, "The Triumph of Death, Bonamico Buffalmacco's masterpiece in the Pisa Cemetery", Finestre sull'Arte, May 22, 2020
· Arthur Krystal, "En Garde!", The New Yorker, Apr, 2007
· Caitlin Gallagher, "Disney's 'Pocahontas' Vs. History's Pocahontas", Bustle, Jun 27, 2015
· Caroline Walker Bynum, 《Holy Feast and Holy Fast: The Religious Significance of Food to Medieval Women》 (New ed.). University of California Press, 1988
· Carrie Whitney, "Unraveling the Romanticized Story of Pocahontas", HowStuffWorks, May 20, 2020
· Chester Ollivier, "Spice Wars: The European Fight for the Spice Trade", The Collector, Jul 10, 2024
· Christine Corton, "London Fog: The Biography", Harvard University Press, 2015
· Decembrist revolt, Wikipedia
· Deirdre Pirro, "L'Italienne: Catherine de' Medici, The Florentine", Apr 12, 2019
· D.G. Hewitt, "These Grim Realities of Life in London's 19th Century Slums

Makes Us Squirm", Sovereign Nations, Nov 8, 2019

· Felicity Day, "Wonders of God: the strange phenomenon of fasting girls", BBC History Magazine, Nov 16, 2022

· Florence Pugh, "Who were the 'fasting girls'? The disturbing truth behind The Wonder" The Telegraph Nov 14, 2022

· Francesca Prince, "How Table manners as We Know Them Were a Renaissance Invention", National Geographic History Magazine, March/April, 2017

· Greg Beyer, "Vasco da Gama: Explorer & Adventurer", The Collector, Mar 1, 2023

· Gwin, Peter. "Honore Daumier." Art & Leisure, 2000

· H, A. F. "Book Review of Daumier. Third Class Railway Carriage by S. L. Faison." Journal of the Royal Society, 1947

· Hamish Bowles. "Vain Glory Hamish Bowles", Vogue, Aug 2000

· Hannah Janssen, "Top 10 Female Duels and Duelists, by Hannah Janssen", List Verse, Sep 4, 2017

· History of coffee, Wikipedia

· Jerry White, "Life in 19th-century slums: Victorian London's homes from hell," History Extra, Oct 2016

· Jonathan Jones, "Smog, glorious smog: how Monet saw through London's poisonous wealth", Guardian, May 30, 2022

· Jone Johnson Lewis, "Fact or Fiction: Did Pocahontas Save Captain John Smith's Life?", ThoughtCo., Nov 30, 2020

· Katie White, "Renoir's 'Luncheon of the Boating Party' Captures the Height of Summer Leisure". Artnet News, Aug 7, 2020

· Khalil Gibran Muhammad, "The sugar that saturates the American diet has a barbaric history as the 'white gold' that fueled slavery", The New York Times Magazine, Aug 14, 2019

· Kimberly Chrisman-Campbell, "The King of Couture", The Atlantic, Sep 1, 2015

· Lauren Nitschke, "Hurrem Sultan: The Sultan's Concubine Who Became Queen", The Colletor, Jan 10, 2022

· Maev Kennedy, "Homelessness in Victorian London: exhibition charts life on the streets.", The Guardian, Jan 2, 2015

· Mahlia Lone, "Suleyman The Magnificent & Hurrem Sultan", Good Times Magazine, Aug 16, 2017

· Mansky, Jackie, and Jacqueline Mansky. "The True Story of Pocahontas History." Smithsonian Magazine, Mar 23, 2017

· Mark Stevens, "Bad Impression", New York Magazine, May 26, 2005

· Meera Baswan, "The True Story Behind Disney's Pocahontas", The Indigenous Foundation, Jul 23, 2023

· Meilan Solly, "The Myth of 'Bloody Mary,' England's First Queen", Smithsonian Magazine, Mar 12, 2020

· Melanie King, "A brief history of how we fell in love with caffeine and chocolate", BBC History Magazine, Nov 27, 2015

· Michelle Plastrik, "Venetian Painted Feasts", The Epoch Times, Sep 4, 2023

· Miguel A. De La Torre, "Look Back | Columbus Day, No Reason to Celebrate", Good Faith Media, Oct 7, 2022

· Natalia Iacobelli, "Masterpiece Story: Boating by Édouard Manet", DailyArt Magazine, Dec 17, 2023

· Nell Darby, "Desolation Row: Victorian Britain's Sensational Slums". History Today. Oct 18, 2017

· Nicole Ganbold, "Beautiful Chinese Porcelain in Dutch Still Lifes", DailyArt Magazine, Jan 20, 2024

· Paul Chrystal, "A drink for the devil: 8 facts about the history of coffee", BBC History Magazine, May 28, 2019

· Paul Freedman, "Out of the East: Spices and the Medieval Imagination", Yale

University Press, 2009

· PD Smith, "London Fog by Christine Corton — the history of the pea-souper", The Guardian, Nov 27, 2015

· Peter Gwin, "Honore Daumier.", Art & Leisure, 2000

· Richard Covington, "Marie Antoinette", Smithsonian Magazine, Nov 2006

· Robert Wilde, "Belle Époque or the "Beautiful Age" in France, ThoughtCo., Jan 30, 2019

· Rosalind Jana, "The Scandalous, Narcissistic 19th-Century Countess Who Became Her Own Muse", Vice, Jan 4, 2022

· Rosie Lesso, "Who Was Christopher Columbus?", The Collector, Aug 16, 2023

· Sarah Boxer, "PHOTOGRAPHY REVIEW; A Goddess of Self-Love Who Did Not Sit Quietly", The New York Times, Oct. 13, 2000

· Sarah Peters Kernan, "Sugar and Power in the Early Modern World", Digital Collections for the Classroom, Mar 18, 2021

· Schilling, Vincent. "The True Story of Pocahontas: Historical Myths Versus Sad Reality." Indian Country Today, Feb 16, 2017

· Shannon Quinn, "The Disturbing Tales of the "Fasting Girls" in the Victorian Era", History Collection, Nov 29, 2022

· Susan Stamberg, "Guess Who Renoir Was In Love With In 'Luncheon Of The Boating Party', NPR, Oct 26, 2017

· Telegraph Reporters, "Who was Louis XIV of France? Everything you need to know about the 'Sun King' and the Palace of Versailles", The Telegraph, Jun 2, 2016

· Tessa Fleming, "Hyacinthe Rigaud, Louis XIV", Smarthistory, Aug 8, 2015

· Tracy Borman, "Elizabeth I and Anne Boleyn: the Tudor queen's undying love for her mother", BBC History Magazine, Jun 13, 2023

· Tsira Shvangiradze, "Byzantine Empress Theodora: The Legacy of a Powerful

Woman", The Collector, Jan 15, 2023

· Wu, Xiaowei. "The heaviness behind the ordinary-Appreciation of Daumier's the Third Class Carriage." China Culture, 2008

· Zuzanna Stanska, "The True Star of Early Photography: Virginia Oldoini", DailyArt Magazine, Mar 8, 2024

# 사유하는 미술관

**1판 1쇄 발행** 2024년 7월 29일
**1판 3쇄 발행** 2024년 9월 20일

**지은이** 김선지

**발행인** 양원석 **편집장** 정효진 **책임편집** 김희현
**디자인** 강소정, 김미선 **영업마케팅** 윤우성, 박소정, 이현주, 정다은, 백승원

**펴낸 곳** ㈜알에이치코리아
**주소** 서울시 금천구 가산디지털2로 53, 20층(가산동, 한라시그마밸리)
**편집문의** 02-6443-8846    **도서문의** 02-6443-8800
**홈페이지** http://rhk.co.kr
**등록** 2004년 1월 15일 제2-3726호

ISBN 978-89-255-7477-6 (03600)